이야기 근대 미술사

이야기 근대 미술사

집사재

19세기 근대 미술은 다른 시대와는 다르게 풍부한 감성이 잘 묘사되어 있어 우리들의 마음에 쉽게 다가오는 그림들이 많다. 그러면서 이 시기 미술은 현대 미술의 근원과 밀접한 관련이 있어 미술사의 중요한 일부분을 차지하고 있다. 19세기 미술을 강의하면서 가장 절실하게 느낀 점은 우선 적절한 교재가 부족하고 이 시대 미술에 관한 총괄된 이론서가 드물다는 점이다. 그래서 근대 미술에 관한 전반적인 개괄서의 필요성을 느끼게 되었고, 미흡하나마 이 책을 만들게 된 계기가 되었다. 그간 몇몇 작가들이 소개되어 있는 작가론적인 책들은 나왔으나, 19세기에 전개된 각 사조와 연결시켜 쉽게 미술사의 흐름을 파악하기엔 한계가 있었다.

이 책은 서양을 무대로 19세기에 활약했던 작가들의 사상과 살다간 흔적을 밟아 가면서 동시에 명작을 감상하도록 꾸며져 있다. 가능한 쉽게 풀어 이야기하듯 엮어간 데 그 특징이 있으며, 어떠한 새로운 문제를 제기하기보다는 역사적인 서술로서 근대 미술의 일반적인 흐름을 파악하는데 의의를 두었다. 또한 이 시기의 회화에 나타나는 개념과 양식적인 특징을 집중적으로 소개하였고 조각, 건축 분야는 제외시켰다.

근대 미술에 나타난 여러 종류의 사조들은 일반적으로 주제, 표현 방식에 의해 분류된다. 필자는 교양인이나 미술학도들이 근대 미술을 보다 쉽게 이해하기 위해 이 시대의 근본적인 사상을 짚어 보고, 각각의 사조에 나

타난 특성과 대표적 작가를 선별하여, 그들의 생애와 독자적인 화풍, 작품 분석 등을 통해 상호 연관성을 파악할 수 있는 계기로 삼을 수 있게 했다. 또한 우리들에게 잘 알려진 작품들을 첨부, 미술 사조의 이해와 함께 작품을 일목요연하게 감상할 수 있도록 해 보았다.

미력하나마 미술 애호가들에게 도움이 될 수 있기를 바란다.

2001. 정금희

차 례

예술의 창조는 사회적 산물로서 사상에 영향을 받으면서 전개된다고 볼수 있다. 또한 예술가는 자신이 살고 있는 시대적 상황이나 역사를 반영하면서 다각적인 관점과 여러 가지 표현 방법을 통해 인간의 내면 세계를 표현하는 경우가 많다.

인간성 회복을 가져온 르네상스 이후 인간의 이성에 대한 자각과 자유와평등, 신뢰와 존중으로 생긴 계몽주의는 자유 의식과 개인 의식을 깨닫게하면서, 현실과 결부되어 과학을 발전시켰다. 그에 따른 사회 변화 요구로계몽주의는 사회 현상에 대한 비판적 입장을 지니면서 근대적 사상의 기점이 되었다. 계몽주의는 17~18세기 영국, 프랑스를 중심으로 유럽에서 반봉건적, 반종교적, 반형이상학적인 태도로 이성과 지식을 깨닫게 하여 새로운 생활관과 사회 질서를 이루고자 한 혁신적인 사상이다.

18세기 후반기부터 약 100여 년 동안 영국에서 발단된 산업혁명 이후유럽사회는 정치·경제·사회 구조상의 변혁을 겪으면서 새로운 가치관이형성된다. 산업혁명과 프랑스혁명에 의해 절대군주 제도에 대한 시민의 분노와 불만이 혁명적 형태로 나타나 권리 선언으로 이어지고 민주주의와 자유주의 정신으로 평등사상의 기반을 다지면서 진보와 번영, 문화적 개화사상이 고조되는 분위기였다.

이렇듯 생활에서의 새로운 전환은 예술가들에게도 자아 각성의 계기를

마련해 주었다. 이 시기를 배경으로 일어난 근대 미술은 신고전주의를 비롯하여 낭만주의 예술운동으로 이어지면서 20세기 초반 후기인상주의로 마감된다.

19세기의 주요 사상인 실증주의는 경험적 사실을 기초로 현실을 해석하였던, 프랑스 학자 콩트(I. A. H. F. Comte)에 의해 제창되었으며, 관찰과 실험에 의하여 현상을 파악할 수 있다고 주장했다. 주관적, 관념적인 철학 사조에 대항하여 생겨난 실증주의는 경험적 철학, 역사학, 사회학을 주도하는 세력으로 나타났다. 실증주의 세력은 인간에 대한 탐구 정신으로, 신을 숭배하였던 중세가 아닌, 소크라테스(Sokrates)의 인간학을 근거로 한 그리스 철학으로의 회귀를 갈망했다.

또한 신의 작품이 아닌 인간 중심의 작품에 관심을 더 두었다. 이에 따라 자연 그 자체보다는 인간이 자연을 어떻게 인식하는가를 중요시하는 풍토가 형성되었으며, 이러한 배경이 미술사에 많은 변화를 가져오게 만들었다.

근대 미술에서 일반적인 회화의 기능과 교육의 목적은 기쁨을 주고 또 그 기쁨 때문에 가르치는 것이라고 하였다. 고대 그리스의 플라톤(Platon)이나 아리스토텔레스(Aristoteles)에 의해서 예술 모방론이 논의된 후 19세기에는 이상적인 모방론이 대두된 바 있다. 이것은 단순한 사물의 감각적 외형만을 모방한 것이 아니라, 사물의 본질적 요소를 모방하여 자연의 보편적 실상을 표현하는 것을 의미했다. 플라톤의 모방 이론은 자연이 예술가의 원형이라는 사실에 근거하지만, 칸트(I. Kant)는 자연이 어떠한 방식으로든 더 이상 예술가의 원형으로 간주되지 않으며 오히려 천재를 통해 예술이 자연에게 법칙을 부여한다고 주장했다. 칸트의 이 주장은 "예술은 단지 천재의 산물로서만 가능하며 천재는 예술에 규칙을 부여하는 재능을 가진다"라는 그의 말에서 단적으로 증명된다.

19세기 미술의 가장 큰 특성은 과거의 인습을 비판하며 작가의 독창적

인 생각과 새로운 양식을 가져온 점이라 할 수 있다. 이 시대에 나타난 사조들은 대체적으로 주제나, 미적 표현 방식, 조형 이념의 차이에 따라 구분되며 새로운 미술의 가능성을 제시했다는 점에서 미술사에서는 중요한 시점으로 주목한다.

근대 예술을 각 사조로 분류해 보면 고대의 전통성에 회귀하려는 신고전주의, 상상의 세계를 표출한 낭만주의, 자연을 객관적인 시각으로 표현하고자 한 자연주의, 경험을 토대로 현실을 소재로 끌어들인 사실주의, 내면적 세계를 상징화하려는 상징주의, 광선의 중요성을 자각한 인상주의와 인상주의 이론을 과학적으로 발전시킨 신·후기 인상주의로 각각 구분할 수 있다. 이러한 사조들에서 나타난 특성을 조형 이념으로 살펴보고, 각 대표 작가를 선정하여 생애 및 작품 경향과 작품 분석을 통해 근대 회화의 전반적인 경향을 파악해 본다.

신고전주의는 자유로운 주제를 선택하여 고전적 사실주의 양식을 기반으로 재생, 즉 완벽한 형태를 추구하고자 한 사조로서 대표작가로는 신고전주의 개척자인 다비드와 앵그르를 꼽을 수 있다. 그리고 낭만주의는 이성의 힘에 의해 정신 세계를 합리적, 논리적으로 표출시킨 사조로서 그 배경이 된 미학과 무엇이 인간에게 무한한 창작력의 가능성을 제시하였는지를 살펴본다. 이를 위하여 프랑스 낭만주의의 표본인 제리코와 들라크르와와 스페인의 거장 고야, 영국을 대표하는 시인이며 화가인 블레이크와 고독과 우수의 예술을 창조한 프리드리히의 예술 세계를 찬찬히 짚어갈 예정이다.

작가의 감정을 배제하며 철저히 객관적 입장에서 자연을 있는 그대로 표현하였던 자연주의는 영국의 풍경 화가인 터너, 콘스터블과 우리에게 친숙하게 알려진 프랑스의 밀레, 코로 등이 대표적인 작가이며, 이들의 예술관을 통해 자연주의를 개괄했다.

또한 사실주의는 실증주의를 기본 사상으로 모든 대상을 경험에 의해 철

저하게 연구·분석하였던 쿠르베와 그 시대의 사회적 모순에 대한 냉정한 비판자이자 풍자 화가인 도미에의 작품 세계를 통해 이해를 돕고자 했다. 그리고 반사실주의적 성향으로 추상적, 관념적인 내용을 전개한 상징주의의 일반적인 정의와 역할에 대해 모로, 르동 등의 개성 있는 작가들의 생애와 작품을 통해 분석해 보았다.

19세기 미술사에서 중요한 위치를 차지한 인상주의의 탄생 배경과 특징, 이 사조의 작가들을 알아보고, 과학·분석적인 입장에서 새로운 표현 기법을 만든 신인상주의의 이론을 쇠라와 시냑의 작품을 통해 알아보았다. 마지막으로 현대 미술에 막대한 영향을 미쳤던 세잔느, 고흐, 고갱의 생애와 작품을 통해 후기인상주의 특징을 체계있게 살펴봄으로써 근대 미술의 전반적인 흐름을 파악하고 이해하여 오늘날 현대 미술에 어떤 영향을 주었는지 알아보고자 하였다.

1

근대 미술의 서막

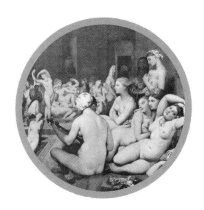

앵그르, 「터키탕」,
1863, 108cm, 파리, 루브르미술관

1 근대 미술의 서막

유럽 전역에서 광범위하게 발생한 신고전주의(Neo-classism)는 헤르쿨라네움(Herculaneum)이나 폼페이(Pompeli) 유적 발굴로 인한 로마 예술의 위대성과 그 시대에 대한 향수의 부흥 분위기를 타고 '고전회귀' 또는 '고전애호' 사상이 전개되면서 발생한 사조이다. 이 사조는 고전이나 고대에 대한 새로운 관심을 불러일으켜 예술 운동에까지 이르게 만든다.

한편 18세기 후반에 귀족적이고 장식적인 양식을 띤 로코코(Rococo) 미술이 퇴색되어 예술로서 감동을 주지 못하고 지나치게 감성에 중심을 둔 것에 반발하여 절제된 양식과 도덕적 주제의 새로운 주의가 등장하게 되는데 이것을 다른 고전의 부활과는 달리 '새로운 고전주의'라고 했다.

1750년경 로마에서 신고전주의의 이론적 기반을 마련한 사람으로는 두 독일인 멩스(A. R. Mengs)와 고고학자인 빙켈만(J. J. Winckelmann)을 들 수 있다. 빙켈만은 〈그리스 미술 모방론〉에서 미술을 그리스의 원천에로 복귀시켜 소생시킬 것을 주장하고, 예술의 관찰법에 커다란 전환이 이루어지고 있다고 말했다. 빙켈만은 〈고대미술사〉에서 예술 관찰의 새로운 방법과 미의 정서적 해석을 시도하였으며, 〈예술미의 감득 능력〉 등의 저서로 미술 양식의 차이를 환경으로부터 설명하고 양식의 변천을 정신의 동향과 결부시켰다. 그의 업적은 예술을 비속한 목적과 단순한 자연 모방으로부터 분리시켜 작품과 그 역사 속에서 정신성을 찾고자 한 것이다.

화가인 멩스에 의하면 완벽함은 그리스인의 것이지 근대인의 것은 아니며, 절대적인 미란 오직 그리스 조상에서만 발견된다고 했다. 이러한 멩스의 주장에 의해 새로운 고전주의적 경향이 주도적으로 변화하게 된다. 그는 라파엘로(S. Raffaello), 티지아노(V. Tiziano) 등 르네상스 대가들에 관심을 기울여 채색이나, 명암, 우아한 모습 등 미적 표현 양식을 터득하였다.

두 사람은 각기 다른 시대와 장소에서 유행하였던 고전주의적 경향에 새로운 합리주의적 엄격함을 담아 하나의 형식으로 이끌어내었다. 멩스와 서로 영향을 주고받았던 빙켈만은 그리스 미를 모든 미의 원형으로 간주하였다. 그의 이념은 고귀한 단순성과 고요한 위대함이라는 표현으로 압축된다. 그는 이러한 것들을 그리스 걸작에서 발견할 수 있다고 〈그리스 작품들의 모방에 관하여 On the Imitation of Greek Works〉에 발표하였다. 이러한 영향으로 유럽 미술은 신고전주의적인 예술 형식이 가속적으로 발전하게 된다.

신고전주의의 미적 표현 기법은 고전주의에 비해 더욱 세련되고 정교하며 자유로운 주제 선택으로 고대적 모티브를 사용하였으며, 고전적 사실주의 양식을 재생한 합리주의적 미학에 근거를 두었다. 이러한 새로운 양식은 화면에 인간 감정을 드러냄에 따른 감동적인 표현이나 생명력을 배제하고 완벽한 형태미와 질서, 현실적 통일과 조화를 중요시하였으며 명확한 내용을 균형 잡힌 구성으로 표현해 냈다.

회화에서는 나폴레옹 1세(B. Napoleon)의 등장 이후 고대 로마 제국의 이상이 고조되면서 고전 취미가 유행하였다. 고대 조각을 화면에 그린 듯한 명확한 윤곽과 대상을 영웅화하고 숭고화시킴으로서 엄격하고 조화 있는 구도로 제작하였던 다비드를 신고전주의의 선구자로 들 수 있으며, 앵그르에게 계승되었다.

이상에서는 신고전주의에 대한 발생 원인과 중요한 미학적 기반을 살펴

보았으며, 대표적인 작가 다비드와 앵그르의 생애, 작품 내용과 미적 표현의 특성을 중심으로 신고전주의에 대한 이해를 심화시켜 보자.

1) 다비드와 역사화

자크 루이 다비드(J. L. David)는 전 생애에 걸쳐 다양한 예술 세계를 펼쳤고 당시 불안정한 격동기에서 권력층에 협력하여 예술가로서 최대의 권위를 누렸다. 초기 작품은 로코코 영향을 받았지만 이탈리아여행에서 카라밧지오(M. M. d. Caravaggio)의 자연주의에 감화되어 자신의 독자적인 고전주의 미술을 형성하였다.

그 후 프랑스 혁명을 기점으로 로마 양식의 고전주의가 최고의 정점을 이루게 되는데 이 시기 다비드의 작품으로는 「호라티우스(Horatius) 형제의 맹세」, 「소크라테스의 죽음」 등이 있다. 당시 다비드는 혁명 정부의 문

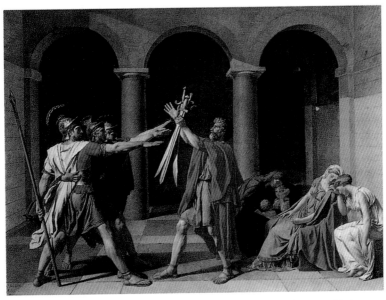

다비드, 「호라티우스 형제의 맹세」, 1784~1785, 330×425cm, 파리, 루브르미술관

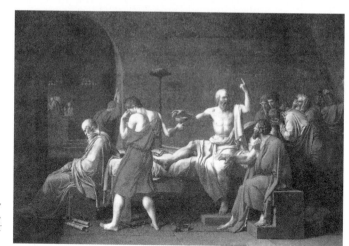

다비드, 「소크라테스의 죽음」,
1787, 130×196cm,
뉴욕, 메트로폴리탄미술관

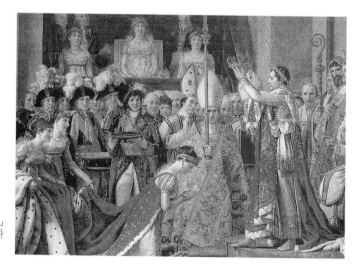

다비드, 「나폴레옹 1세의 대관식」
1806~1807, 파리, 루브르미술관

화단당자로서 다양한 활동을 전개해 나갔고, 나폴레옹 제정 때 수석 화가로 막대한 영향력을 과시하면서 박진감 넘치는 역사화를 그렸다. 거대한 스케일과 화려함의 극치를 이루는 「나폴레옹 1세의 대관식」은 너무나 잘 알려진 작품이다. 마지막 망명시기에 신화를 주제로 한 아카데믹한 양식의 기교적이고 허식적인 그림을 제작하기도 하였다. 그는 초기의 제작 기간을 제외하고는 거의 일관되게 고전주의와 객관적인 자연주의적 경향을 추구함으로서 신고전주의를 이룩하게 되었다.

나폴레옹 제정 시대를 풍미한 다비드는 1748년 파리에서 철물상의 아들로 태어났다. 그의 스승 조셉 마리 비앙(J. M. Vien)은 프랑스 출신으로 신고전주의 경향에다 로코코 취미를 가미하여 대중으로부터 많은 호응을 받은 작가였다. 비앙은 국왕 부속의 수석 화가로 지내며 예술 활동을 활발히 펼쳤고 그만의 작품세계를 가질 수 있었다.

1774년 다비드는 스승의 후원에 힘입어 염원하던 로마 상(賞)을 받게 되었고 이듬해 로마로 유학을 간다. 이것이 계기가 되어 1781년까지 로마에 머물면서 고고학자와 친교하고, 나폴리에서는 폼페이의 유품에 매료되어 고전에 대한 장중한 형식에 심취할 뿐만 아니라 고전 그 자체에도 깊은 영향을 받았다. 1785년에 발표된 「호라티우스 형제의 맹세」가 대표작이다.

1782년 다비드는 프랑스 극장에서 꼬르네이유(P. Corneille)의 작품 〈호라티우스〉의 비극적인 연극을 보고 감명받아 작품의 소재로 삼았다. 그는 주로 연기하고 있는 배우의 자세나 동작 표현을 세밀하게 관찰하여 그렸다. 연극에서 영감을 얻은 이 작품의 내용은 세 명의 호라티우스가 조국을 위해 목숨을 바쳐 정복하겠다는 서약을 하고 있는 모습이다. 표현은 명쾌하면서도 정적인 느낌을 주고 있고 구도는 직사각형으로 이루어지면서 좌우대칭이고, 균형 잡힌 리듬이나 적절한 빛의 사용 등이 고전주의의 이상을 완벽하게 표현하여 세기의 가장 아름다운 그림이라는 호평을 받았고 또 최대의 성공을 거두었다.

다비드는 현실에서 나타난 혁명적이고 영웅적인 면을 로마 시민 사회의 논리와 공화제적 자유의 이상을 부합시키려 시도하였으며, 이것이 신고전주의 양식으로 인정받은 것이다. 다비드의 고전주의는 당시의 정치적 목적과 잘 어울리는 예술관이었으므로 나폴레옹이 그에게 역사를 소재로 한 작품 제작을 의뢰했고, 이를 계기로 다비드는 역사화나 당시 중요한 사건들을 회화적으로 표현하기에 이른다. 이때 그는 '트루데인 클럽의 모임(Societe de Trudaine)'에서 철학자, 과학자, 역사학자, 예술가, 문인 등 많은 사람들과 밀접한 교류를 가지게 된다.

1787년에 파리 살롱전에 출품한 「소크라테스의 죽음」은 이 모임에서 주문 제작한 작품이다. 1758년에 디드로(D. Diderot)가 썼던 〈극시 기법〉은 소크라테스의 죽음을 주제로 한 연극 각본이다. 다비드는 이 각본을 읽고 감명받아 이 작품을 그리게 되었다. 「소크라테스의 죽음」은 소크라테스가 사형선고를 받고 독배를 마시려는 순간을 묘사한 것이다. 소크라테스가 부당한 판결로 죽게 된 자신의 운명을 받아들인 것을 작가는 당시 정치적 상황과 비교하여 제작하였다.

이 작품은 로코코시대의 감각적인 데서 벗어나 엄격하고 이상적인 양식에 복귀하고 있는 것 같다. 표현 기법으로는 정확한 해부학적인 인체 묘사와 빛과 어두움을 극적으로 대조시켜 전체적으로 강한 불안감을 나타내고 주제를 더 단순하고 사실적으로 표현했다.

이 그림에는 여러 인물들이 등장하는데 중앙의 소크라테스를 중심으로 왼편에는 플라톤이 조용히 슬픔에 빠져 있으며 그 뒤로 슬픔을 참지 못해 통곡하는 제자의 모습 등 인물들의 감정의 기복까지도 잘 나타나 있다. 이 작품은 무채색을 배경으로 인물의 형체를 명백하게 제시하는 방법과 강하게 묘사된 음영법 등이 카라밧지오의 작품 경향과 유사하다. 특히 소크라테스의 팽팽하고 긴장된 모습은 강인하고 신념이 넘치고 있어 자신을 희생하려는 자세에 맞는 고귀한 정신까지 내포한 것 같다.

이 작품에는 당시 파산 직전에 있던 왕실 제정을 살리고자 깔론느 (Calonne)가 재정 개혁안을 상정하여 귀족과 성직자의 토지까지 과세하여 조세 평등을 이루고자 했던 시대적 배경이 숨어 있다. 이 개혁안을 놓고 1787년 2월 '명사회(Assembly of Notables)' 가 개최되었는데, 이러한 일련의 사안들이 모두 밀접한 관련을 갖고 있었다. 이 작품의 주제처럼 소크라테스의 자기 희생 정신을 본받아 국가 재정의 파산을 막기 위해 희생적 자세를 촉구하는 분위기로 이끌어갔지만 결국 법안은 부결되었다.

또 다른 의미로 당시 바스티유(Bastille) 감옥에 있는 정치범들을 뜻할 수도 있다. 그는 비참한 환경과 자신의 신념을 굽히지 않는 정치범들의 의지에 대단히 감명받아, 소크라테스의 부당한 죽음과 권위 집단의 횡포에 대해 저항하고, 부당한 대우를 받고 있는 그들을 세상에 알리고자 하였다. 이러한 의지를 담아 낸 이 작품은 비슷한 처지에 있던 많은 사람들로부터 절대적인 지지를 받았고, 다비드를 추종하는 제자들이 모여들면서 아카데미에 대해 반항적인 젊은 예술가들에게 숭배의 대상이 되었다.

혼란스러운 시대적 상황에서 다비드는 작가가 아닌 혁명가로서 프랑스 혁명에 참가했다. 그 당시 혁명가이며 정치적 지도자로 유명한 마라(Marat)의 죽음을 애도하기 위해 작가는 직접 살해된 장소를 방문하여 처절하게 죽은 마라의 모습을 실재감 있게 표현하기도 하였다. 이 작품이 바로 1793년에 제작한 「마라의 죽음」인데 이것은 혁명 사건을 주제로 날카로운 현실 감각을 표현한 것이다.

이 작품의 모델인 마라는 진정한 공화국의 탄생을 기원하며 프랑스 혁명에 앞장섰던 인물로 많은 시민들로부터 존경과 덕망을 한 몸에 받았다. 어느 날 마라는 고질적으로 앓아 오던 피부병 때문에 욕탕에서 목욕을 하고 있는데, 샤를로트 코르데(C. Cordé)라는 젊은 여인이 찾아와 편지를 전해 준다. 그 편지를 읽고 답장을 쓰고 있는 마라에게 갑자기 돌변한 이 여인이 달려들어 마라는 그만 죽음을 당하고 말았다. 이 사실을 매우 안타까워한

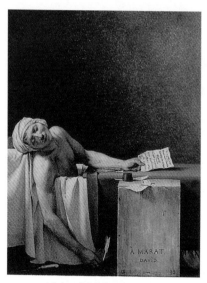

다비드, 「마라의 죽음」, 1793,
165.1×128.3cm, 브뤼셀, 왕립미술관

다비드는 나라를 위해 죽은 이 영웅을 널리 기념하기 위해 살해 당시의 장면을 생생하게 작품으로 표현하였다. 이 화면 구성은 매우 간결하면서도 숙연하며 한 영웅의 죽음에 대한 작가의 가슴 아파하는 진실이 내재되어 있어 더욱 긴장감을 고조시키고 있다.

「마라의 죽음」은 엄격한 수평적 구성으로 이루어져 있으며 형태는 단순하고 장식적인 것을 완전히 배제하여 강렬한 이미지를 주고 있다. 특히 처절하게 죽은 주인공의 얼굴 표정이나 근육까지 섬세하게 묘사되어 있고 팔에 선명하게 비쳐진 빛은 더욱 마라의 죽음을 부각시키고 있다.

다비드의 빼놓을 수 없는 또 다른 작품 중 하나는 「나폴레옹 1세의 대관식」이다. 작가의 생애에서 어쩌면 가장 평탄했던 때가 나폴레옹이 황제로 등극하여 그의 총애를 받아 궁정화가로 자리하고 있던 시기였는지도 모른다. 그는 나폴레옹으로부터 역사적인 기록화 제작의 명을 받고 2년의 준비기간을 거쳐 1806년 본격적인 제작에 들어가 1년 만에 완성하였다.

이 작품은 1804년 12월 2일 파리 노트르담(Notre-Dame) 사원에서 나폴레옹 1세와 왕후 조세핀(Joséphine)의 대관식이 거행되고 있는 모습을 다비드가 직접 참여하여 보고 느낀 것을 사실적으로 묘사한 그림이다. 다비드는 장엄하면서 웅장한 분위기를 면밀하게 기록하고 주요 인물을 데생하여 그들이 입었던 의상이나 장신구까지 세밀하게 관찰, 있는 그대로 그렸다. 특히 나폴레옹의 위엄 있고 영웅적인 모습이 잘 부각되어 있다.

따라서 이 작품은 인물 묘사가 정확하며 호화롭고 생생한 질감, 장엄한 실내 분위기가 완벽하게 표현된 역사적 기록화로서 거대한 기념비적인 작품으로 완성되었다. 특히 정밀한 의상의 화려한 색, 찬란한 빛에 의한 인물들은 생동감이 있으며 탁월한 사실적 표현력이 아름답게 묘사된 황제의 모습 등이 제정시대를 상징하면서 역사화적인 정연한 구성 방법을 보여주고 있다.

　나폴레옹이 실각하고 부르봉 왕조가 복고되자 그는 앞서 혁명 때에 국왕의 사형에 투표한 책임을 추궁당하면서 위기에 처해져 벨기에의 브뤼셀로 망명, 그곳에서 비운의 여생을 마쳤다. 그러나 그의 작품들은 새로운 시대의 기반을 열어 놓았다. 1950년경부터 19세기 전반의 미술에 관한 연구와 더불어서 그의 회화들이 근대 미술에 미친 영향력을 재평가받으면서 다비드는 18세기 말 등장한 신고전주의의 대가로 근대 회화의 아버지라 지칭될 정도로 미술사에서 위치가 매우 중요하다고 평가할 수 있다.

2) 앵그르와 여인 초상화

　장 오귀스트 도미니크 앵그르(J. A. D. Ingres)는 고대 그리스와 로마 미술을 옹호하면서 거의 40년 가량 프랑스 아카데미 지도자로 활약한 신고전주의의 마지막 대가이다. 그러나 그의 작품은 다양한 회화적 성향을 보여주고 있어 낭만주의와 사실주의적인 면을 엿보게 한다. 그러면서도 그의 회화는 고전주의를 표방하고 있기에 개성적인 부분을 강조한 낭만주의와는 다소 차이가 있다.

　그는 이론적으로는 신고전주의의 전통에 맞는 형식이나 보편적인 미를 추구하였지만 다른 한편으로는 자연에 대한 관능적인 충동을 동시에 표출하고 있다. 그의 초상화는 전반적으로 형식에 구애받지 않는 비교적 자유로운 편이었다. 반면 그의 역사화나 종교화에는 전통적인 형식의 기법이

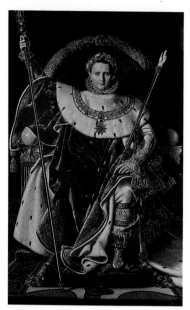

앵그르, 「옥좌에 앉은 나폴레옹 1세」,
1806, 260×163cm, 파리, 무구(武具)미술관

그대로 적용되었다고 할 수 있다. 그의 예술은 다비드의 비극적인 표현과는 다르게 전반적으로 유연하고 관능적인 곡선으로 평화스럽고 참신한 분위기를 주로 형성하고 있다.

앵그르는 1780년 프랑스의 남부지방인 몽트방(Montauban)에서 태어났다. 장식 조각가로 활동하던 그의 부친 죠셉(Joseph)은 앵그르의 미술에 대한 소질을 간파하고 화가의 삶을 살도록 이끌어 주었다. 앵그르는 부친의 후원으로 툴루즈(Toulouse)에 있는 아카데미 미술학교에서 기욤 조세프(G. Joseph)에게 그림 지도를 받았다. 조세프 역시 앵그르의 탁월한 재능을 인정했다.

앵그르는 14세 때 르쥐느에게 바이올린을 배우게 되었고 이때 음악에도 대단한 소질이 있음을 발견한다. 그러나 미술 공모전에서 거듭된 수상으로 이름이 널리 알려지게 되면서 화가의 길을 걷게 된다. 그는 1797년부터 2년 동안 다비드의 화실에서 그림을 배운 후, 파리에 있는 명문 미술학교인 에콜 데 보자르(Ecole des Beaux Arts)에 입학했다. 그곳에서 로마로 유학을 할 수 있는 특혜가 부여된 로마 상 예비 시험에서 2등을 하여 나폴레옹의 배려로 병역을 면제받는 특전까지 얻었다.

연이어 앵그르는 21세 때 작품 「아가멜롱의 사자」를 출품하여 어려운 관문을 뚫고 로마 대상의 영광을 안았다. 그러나 그 무렵 국가 재정사정이 급격히 악화되어 꿈에 부풀어 있던 유학이 한없이 연기되는 바람에 5년간 파리에 체류하게 되었고 이때 다비드가 펼쳤던 고전주의의 영향을 받는다.

한편 그는 루브르(Louvre) 미술관을 다니면서 대가들의 작품들을 그대로 모사하면서 학문의 폭을 넓혀갔는데 특히 라파엘로의 작품들에 크게 매료되었다. 이 무렵 스승인 다비드와는 다르게 초상화와 인물화를 자주 그렸는데, 1805년에 그린 「리베르 부인의 초상」, 1806년에 그린 「옥좌에 앉은 나폴레옹 1세」 등이 그것이다. 두 그림은 대상을 예리하게 응시하고 있는 각각의 모델을 화면에 배치하고 이들을 중심으로 소도구까지 섬세한 구성으로 묘사하였다. 전자의 그림은 리베르 부인을 위하여 타원형의 틀과 금방이라도 바람에 흩날릴 듯한 쇼올의 리듬감이 화면을 동적으로 느끼게 한다. 기품 있는 부인의 우아한 자태, 옷, 쿠션, 쇼올 등이 색채 조화를 이루고 있는데, 특히 쇼올은 장식적인 효과까지 주고 있다. 「옥좌에 앉은 나폴레옹 1세」는 기하학적인 선의 사용으로 화려하고 영웅적인 나폴레옹의 모습이 매우 근엄하고 경건하게 묘사되어 고전주의의 한 특징을 엿보게 한다.

1806년 앵그르는 원하던 대로 작업실 제공과 국비까지 받을 수 있는 좋은 여건으로 로마로 유학하게 되었다. 그곳에서 제작에 전념하게 되는데, 「그랑에」와 「두보세 부인」의 두 아름다운 초상화를 비롯하여 활발한 작품 활동을 시작하였다. 1808년 작 「발팽송의 욕녀」는 여체의 살아있는 살갗의 질감과 탄력, 풍만한 육체를 성실히 묘사한 젊은 나부의 뒷모습을 그린 것이다. 손에 감은 흰 천과 침대의 하얀 시트가 조화를 이루고 밝은 광선을 목덜미에서 등까지 비춰주면

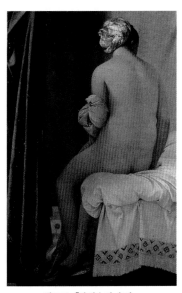

앵그르, 「발팽송의 욕녀」,
1808, 146×97cm, 파리, 루브르미술관

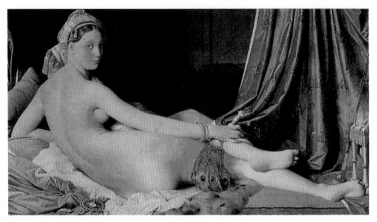

앵그르, 「그랑드 오달리스크」, 1814, 91×162cm, 파리, 루브르미술관

서 여성의 육체를 이상화시키고 있다. 이 그림은 현실적 감각을 잘 표현한 작품으로 「그랑드 오달리스크」로 이어지고, 「터키탕」의 나체 군상으로 발전하게 되었다.

앵그르는 바티칸에 소장되어 있는 라파엘로 작품들을 보면서 또 한번 크게 감탄하며 그것들을 모사하기도 하며 빠져들었다. 그는 33세 때 네로 황제의 무덤가에서 만난 마드렌느 샤펠(M. Chapelle)과 결혼했다. 그 후 나폴레옹 황제가 실각하면서 프랑스 세력이 약화되자 그에게도 경제적인 어려움이 찾아와 생활을 위해 초상화를 많이 그린다. 이 시기에 그린 작품이 1814년에 그린 「그랑드 오달리스크」로 더욱 세련된 고전파의 기교를 보여준다. 오달리스크란 하렘의 여자 노예를 의미하는 터키어이다. 자유로운 회화적 표현과 아름답고 풍부한 색조로 채색된 배경을 바탕으로 누운 나부는 우유빛으로 눈부시게 빛나는 질감을 주면서 몸의 곡선을 강조하고 있다.

그는 18년 동안 이탈리아에 체류하면서 우여곡절을 겪게 되지만 거기에 굴복하지 않고 초상화를 그려주거나 교회의 장식 일을 하면서 꿋꿋하게 버티며 예술의 기초를 확립하고 발전시켰다. 특히 고전 회화를 연구하며 더

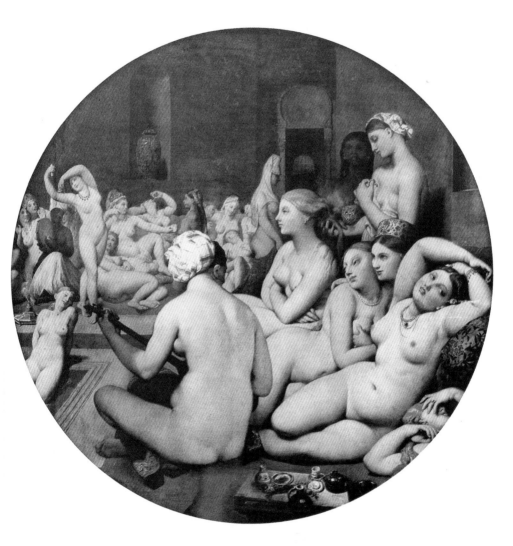

앵그르, 「터키탕」,
1863, 108cm, 파리, 루브르미술관

욱 더 라파엘로 작품에 영향을 받아 1824년에 「루이 13세의 맹세」를 그려 호평을 받기도 하였다. 이 그림은 루이 13세가 1636년 섹소니(Saxony) 공작에게 승리한 후 성모가 프랑스를 보호한다는 것을 서약하고, 성모의 은혜에 감사하는 모습을 묘사한 것이다. 성모의 얼굴은 라파엘로풍의 상냥하고 감미로움이 특징으로 잘 드러나 있고, 구도 또한 라파엘로의 1516년 작품인 「시스티나의 마돈나」와 비슷하다. 지상의 모습은 낮은 공간과 어두운 색조, 그림자와 무채색의 옷주름 등으로 묘사되어 찬란한 분위기

앵그르, 「루이 13세의 맹세」,
1824, 421×262cm, 몽토방, 노트르담 성당

의 천상과 극적인 대조를 이루고 있다. 이 작품으로 그의 회화는 고전 예술의 숭고한 기준에 부합되어 재능을 인정받게 되었다.

앵그르 예술이 고전적 회화의 극치에 달했던 1829년, 그는 에콜 데 보자르 교수로 취임하게 되고, 5년 후에 로마의 프랑스 아카데미 교장으로 이탈리아로 다시 가게 되었다. 1841년 귀국 후에 아카데미와 미술 학교를 맡아 이끌어 가면서 문학과 고전에서 많은 주제를 선택하여 개성적인 초상화나 나체화 그리고 여성 누드에 뛰어난 묘사로 목욕하는 장면들을 그려 명성을 얻게 되었다.

그의 초상화들은 평면성과 3차원적 형태들이 복합적이면서도 미묘하게 연결돼 있으며, 피부와 얼굴, 팔, 가슴은 본질을 추상화시킨 것처럼 보인

다. 그러나 「오손빌의 백작부인」은 거울에 비친 여인의 뒷모습에 의해서 3차원적으로 묘사되었는데, 모델의 젊고 발랄한 생기와 자연스러운 자태가 주목되며 특히 옷주름이나 리본 등의 재질감을 사실적으로 표현하였다.

앵그르의 걸작 중 하나인 「샘」은 그가 1820년에 피렌체(Firenze)에서 그리기 시작하여 무려 36년이 지나 파리에서 완성하였던 작품으로 잘 알려져 있다. 이 그림은 어두운 배경에 유난히 밝게 처리되어 부각된 젊은 여인과 물이 떨어지는 물병의 물줄기까지 세부적으로 묘사되어 있다. 마치 비너스처럼 서있는 우아한 자태와 싱싱한 피부, 섬세한 인물의 표정까지 완전한 조화를 이룬다.

한편 목욕하는 누드를 여러 방향에서 제작하였다. 1863년에 그린 「터키탕」은 작가의 공상적인 구상으로 많은 나부의 무리를 배경으로 전경에 5명의 나녀를 집중적으로 배치한 작품이다. 왼쪽 끝의 욕탕에 있는 나부는 구도상 허전함을 메우기 위해 맨 나중에 그려 완성하였다. 이 화면은 터키(Turkey)의 황제 하렘(Harem)이 있는 넓은 터키탕을 주제로 나부의 다채로운 자태를 표현하는데 중점을 둔 작품이다. 에로틱한 분위기보다는 세심한 관찰에 의한 묘사와 나부들의 자세에서 보이는 율동감 등에서 전체적으로 관능성을 넘어서 서정적인 분위기를

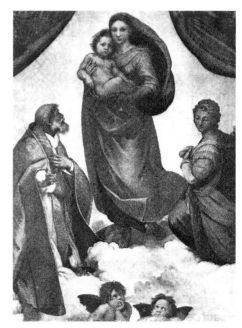

라파엘로, 「시스티나의 마돈나」,
1516, 265×196cm, 드레스덴 회화관

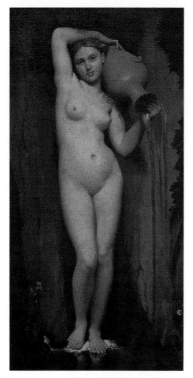

앵그르, 「샘」,
1856, 164 x 82cm, 파리, 루브르미술관

느끼게 한다. 즉 예술적인 감각으로 승화된 앵그르 예술의 절정을 이룬 작품이라 할 수 있다.

앵그르는 뛰어난 소묘실력과 대상을 정확하게 이해하여 화면을 구성하였으며, 여성미를 보다 아름답게 표현하기 위해 의도적으로 대상을 변형하기도 하였다. 그가 발휘한 사실주의적 재능과 전형적인 표현은 인물화 분야에서 극명하게 나타났다. 근대적인 정신에 의해 고전적 전통을 독자적인 고전주의 양식으로 정립시켰던 그는 사실주의를 예고하면서 조형의 혁신을 통해 새 영역을 개발하고자 했고, 그가 회화사에 남긴 업적이라고 할 수 있다.

2

상상과 동경의 세계로

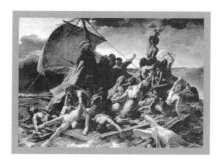

제리코, 「메뒤사의 뗏목」,
1819, 491×716,3cm, 파리, 루브르미술관

2 상상과 동경의 세계로

끝없는 상상력과 무한한 동경을 펼칠 수 있는 능력은 인간만이 가질 수 있는 특권이다. 이러한 상상을 바탕으로 인간의 본능을 표현하고자 한 것이 바로 낭만주의인데, 이 예술 운동은 회화보다는 문학에서 먼저 시작되었다. '낭만적인' 이라는 표현은 프리드리히 쉴레겔(F. Schlegel)에서 시작되어 보들레르(C. Baudelaire)에 이르기까지 비평가들이 당대의 예술에서 나타난 특징적인 감수성을 서술하기 위한 용어였다.

쉴레겔은 철저한 고전주의적 문학에서 출발하여 예술 세계를 포괄하고 그 자신이 하나의 예술 작품으로서 통일을 가지려 노력한 작가다. 그는 예술과 문학의 발전은 시대와 역사의 발전과정이 필연적으로 연관되는 가운데 그 본질이 전개되어 나간다고 주장하였다.

쉴레겔은 1798년 그의 형 빌헬름(Wilhelm)과 함께 낭만주의 운동의 기치로서 〈아테네움 Athenaum〉을 창작하고 낭만주의 예술론을 전개하였다. 쉴레겔에 의하여 낭만주의란 용어의 개념이 오늘날의 의미로 정착되었는데, 그는 1880년에 〈문예(시)에 관한 대화〉에서 낭만적이라는 개념을 고전적 개념과 비교되는 특별한 의미로 사용하였다. 그리고 이듬 해에 4년에 걸쳐 썼던 〈문예와 미술에 대하여〉와 1804년 〈극예술과 문학에 대하여〉에서 낭만주의 이론과 예술의 역사적 의의까지 명확하게 밝혔다.

쉴레겔은 프랑스를 대표하는 시인이며 미술비평가로서 활동하였고,

1845년 살롱 평론에서 들라크르와의 영향 아래 이상미를 신봉하는 신고전주의의 미학에 대해, 개성미를 주장하는 새 미학을 전개하여 영향을 주었다. 1863년에 선보인 「들라크르와의 생애와 작품」과 5년 후에 나왔던 「심미, 섭렵」 등의 저서가 대표적이다.

낭만주의는 위와 같이 19세기 전후 문예사조에서 비롯되어 모든 분야의 정신 운동으로 전개되었으며 미술사에서는 회화가 주류를 이루었다. 이 시대 유럽 정신의 기본은 르네상스 이후 세계관이 신앙에서 이성으로 전환되면서 이성의 힘이 정신세계를 주도한 합리적이고 논리적인 세계관에 두고 있었다.

낭만주의는 창작 정신의 이념이 아닌 낭만적이란 추상화된 감수성으로부터 비롯되었는데, 'romantic'이라는 말은 프랑스어 'romant'에서 유래되었으며, 라틴어의 방언인 '로만스어'로 쓰여진 이야기를 의미했다. 그 내용이 중세 기사의 공상적 모험담이어서 '기이한' 또는 '경이적'이란 뜻으로 사용되었다.

프랑스의 낭만주의는 고전주의의 차가운 형식 존중에 반동하여 제리코와 들라크르와의 자유분방한 색채와 유동적 필치로 이루어졌다. 그리고 움직임이 강한 구도로 혁명적이고 영웅적 경향으로 표현되고 있다. 독일에서는 중세나 르네상스의 종교적 정열과 결부되어 발전하고자 하였으며, 범신론적 풍경화가인 프리드리히가 대표적 낭만주의 화가였다.

낭만주의 작가들은 절대왕정의 부당한 억압에서 벗어나 자유와 인간 회복을 추구하고 인간의 본질적인 속성, 충동과 욕망을 그들의 의지로 표현하고자 시도하였다. 그리고 그들은 개성을 찾고자 자아 해방을 주장하고 상상과 영원한 것에 대한 무한한 동경을 주관적이고 감정적으로 묘사하였다.

이러한 관점에서 낭만주의 특성을 간추린다면, 먼저 다양한 주제 선택과 기법상의 유사성으로 상상력을 가진 풍부한 감성을 표현한다는 점이다. 이

것은 비합리적인 것의 가치에 대한 새로운 인식으로 감정의 중요성을 자각하였기 때문이다. 또한 선의 표현보다는 색으로서 고도의 정신성과 생명력을 나타내려고 하였다. 그리고 소재를 여러 관점에서 내면화하여 자연에 대한 인식으로 불가사의한 것에 관심을 갖고, 사회구조에 대한 각성 등을 묘사하였다. 마지막으로 작가의 독창성과 창조성을 강조하였다.

낭만주의는 제리코 이후 들라크르와에 의해 집대성되고 신고전주의에서 보여온 전통적인 기법인 명료한 구도와 기교, 정확한 소묘에 대한 반대적 입장을 표명하였다. 그들은 소묘보다는 색채를 중시하였고 이론적인 지식보다는 상상과 본능을 중시하여 펼치고자 하였다. 그리고 이성보다는 감정을 중시하는 주정주의적 예술 경향을 띠었다.

그들이 추구한 표현 양식의 기본은 르네상스 미술의 베네치아파와 바로크 미술에서 찾아 볼 수 있다. 특히 미켈란젤로(B. Michelangelo)의 다이나믹하고 율동적인 선 위주의 형태와 티지아노의 화려한 색채로 구성된 그림들, 그리고 루벤스(P. P. Rubens)의 형태와 색채의 융합에서 영향을 받았다는 것을 우리는 들라크르와 작품을 보면 쉽게 알 수 있다. 이와 같이 바로크 미술과 낭만주의는 밀접한 연관성이 있으며 낭만주의의 미적 표현 방법은 후에 인상주의 작가들에게 영향을 주었다.

다음은 프랑스에서 활동한 낭만주의 작가 제리코, 들라크르와 스페인의 고야, 영국의 블레이크와 독일의 풍경화가인 프리드리히의 생애와 작품 경향에 대해 소개하고자 한다. 그에 앞서 낭만주의에 대한 이해를 도모하기 위하여 고전주의와 간단히 비교해 보도록 하자.

고전주의는 이성을 중시하며 절대적인 이상미를 추구하고 움직임이 없는 상태의 모습을 주로 그렸다면 낭만주의는 작가의 개성을 바탕으로 감수성을 중시하고 강렬하게 움직이는 동적인 자세를 그렸다. 또한 고전주의는 가능한 한 형태를 먼저 생각한 후 색채를 칠하였으며 작품 주제는 그리스, 로마의 신화와 전설을 선택하였다. 그러나 낭만주의는 강렬한 색채를 사용

하였고 주제는 중세로부터 전해오는 전설이나 당대의 시를 비롯한 문학에서 영감을 얻었다. 즉 고전주의는 이성적, 이상적, 객관적, 보편적인 입장에서 합리적으로 표현하였다면 낭만주의는 감성을 위주로 주관적이고 비합리적이며 불규칙적인 입장에서 제작하였다.

1) 제리코의 「메뒤사의 뗏목」

장 루이 테오도르 제리코(J. L. T. Géricault)의 대표작으로 꼽는 작품은 1819년 살롱에 출품한 「메뒤사의 뗏목」이다. 이 작품은 1861년 실제 일어난 전함 메뒤즈호의 침몰사건을 그린 것이다. 북아프리카의 암초에 부딪혀 침몰한 이 함정의 생존 승무원 149명이 뗏목에 분승하여 12일 동안 표류하다가 구조되었는데, 구조 당시 생존자는 15명이었다. 제리코는 이 사건의 자료를 수집하고 구도를 잡아 대작으로 완성하였다.

이 그림은 극적인 움직임과 강렬한 색채의 명암으로 군상을 그린 것으로 생사의 기로에 놓여 있는 인간들의 극한적인 상황을 묘사하여 낭만주의 회화의 가능성을 보여주고 있다. 또한 기운찬 사실적 터치로 현실을 반영하였으며 바로크적인 피라미드 구성을 통해 도움을 요청하고 있는 흑인의 모습을 위시하여 이미 싸늘하게 식어버린 죽은 사람의 모습이나 부상을 당하여 고통스러워하는 사람들을 생생하게 담아내고 있다. 제리코는 극적인 명암 효과로 절망과 희망의 극한 상태를 묘사하였다. 그는 생명에 대한 진실을 강조하기 위하여 절박한 상황을 통해 새로운 세계에 대한 인식과 갈망을 자유로이 예술에 반영하여 새로운 의미를 부여하였던 선구자였다.

명쾌한 감정의 격동을 정열적이고 생생하게 표현하였던 제리코는 1791년 루앙(Rouen)의 부유한 가문에서 출생하였다. 그는 파리 중학에 입학한 1808년부터 그림을 그리기 시작하면서 루브르 미술관에 있는 루벤스와 카라밧지오 작품에 감동되어 그들의 회화 양식에 대한 연구를 하였다. 그 결

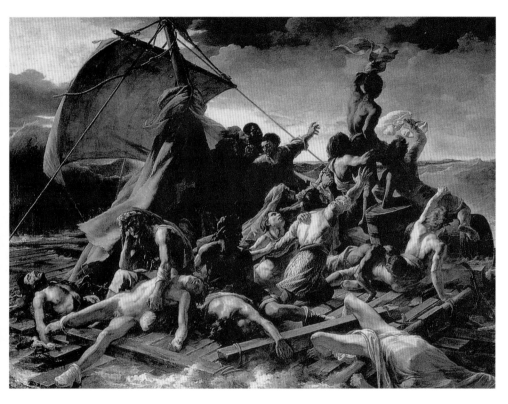

제리코, 「메뒤사의 뗏목」,
1819, 491×716.3cm, 파리, 루브르미술관

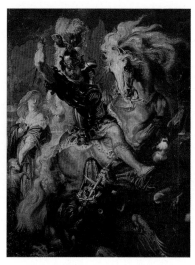

제리코, 「말을 탄 근위 사관」,
1812, 292.1×194.3cm, 파리, 루브르미술관

루벤스, 「성 게오르기우스와 악용」,
1607~1608, 304×256cm, 마드리드, 프라도미술관

과 고전적인 격조를 유지하면서 빛과 그림자에서 온 미묘한 부분을 철저하고 섬세하게 관찰하였고 운동감을 느낄 수 있도록 선명한 색채를 사용해 비극적인 분위기를 표현할 수 있었다.

제리코가 1812년에 제작하였던 「말을 탄 근위 사관」과 바로크 회화의 대표자인 루벤스의 「성 게오르기우스와 악용」을 비교해 보면 쉽게 유사점을 발견할 수 있다. 루벤스는 성 게오르기우스가 용을 퇴치하고 왕비를 구출했다는 전설을 주제로 다양한 색채에 의해 동적인 것과 정적인 분위기를 대조시켜 빛과 색과의 관계, 빛과 어둠으로 형상을 부각시켰다. 반면 제리코는 뛰어오를 듯한 말의 동세와 군인의 격렬한 움직임이나 구도에서 루벤스 화풍과 비슷하다. 그러나 색채는 루벤스의 화려함보다는 좀더 차분하게 채색되어졌다는 것을 알 수 있다.

제리코가 그린 초상화는 본질적인 요소를 감축시켜 단순화하여 표현하고 있다. 1822년에 그린 「광녀」에서는 입과 눈 주위의 근육을 통해 모델의

감정 상태가 민감하게 파악된다. 이러한 점에 유의하면서 극한 상태와 강렬한 표정을 완전하게 묘사하기 위해 색채와 광선에 역점을 두고 있다. 얼굴은 약간의 각도를 주어 고개를 조금 수그리는 듯하여 보는 이의 시선을 함께 떨구게 하면서도 광녀의 얼굴은 더욱 강조된다. 특히 모델의 강렬한 눈빛과 주름진 턱이 입 모양을 반영하여 매우 강한 이미지를 표출해 낸다.

일반적으로 제리코의 작품 경향은 세밀하게 밑그림을 준비하는 아카데믹한 방식을 거부, 고대의 신화와 전설 등 통상적인 주제를 무시하고, 실제적이며 극적 사건을 주제로 선택하여 치밀하고 사실적인 묘사를 통해 재현하였으며 그런 형태들은 색채로 잘 드러난다. 제리코는 비록 33세의 나이로 요절하였지만 그의 작품에서 보여준 현대적인 주제와 자유로운 제작, 움직임의 묘사 등은 후대에 많은 영향을 주었다.

2) 들라크르와, 그리고 「키오스 섬의 학살」

제리코와 더불어 프랑스 낭만주의자의 중심 인물인 외젠 들라크르와(F. V. E. Delacroix)는 회화적 재능뿐만 아니라 문인, 음악가들과 잦은 교류로 인해 음악, 문학에도 조예가 깊었다. 그는 자유로운 표현을 구사하기 위해 강렬한 터치, 정열을 그림에 담고자 했다.

그의 걸작 중의 하나인 「키오스 섬의 학살」은 극적인 움직임이 있는 주제를 형상화한 작품이다. 이 방법은 고전주의에서 중요시하였던 형식주의에 도전코자 시도되었지만 당시

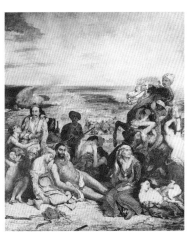

들라크르와, 「키오스 섬의 학살」,
1824, 422×352cm, 파리, 루브르미술관

에는 이해를 얻지 못하고 혹평을 받았다. 「키오스 섬의 학살」은 1820년 그리스 독립전쟁을 배경으로 묘사한 작품으로 당시 터키 군인에 의해 초토화된 그리스 키오스섬이 배경이다. 섬 안에 존재한 2만명 정도 되는 남자들이 모두 다 학살되었고, 힘없는 부녀자들이 비참하게 겁탈당하는 모습 등을 화면 속에 담아 당시 유럽인들에게 공포와 분노를 야기시켰던 작품이다.

들라크르와는 터키에 대한 그리스의 독립전쟁에서 영감을 받아, 1822년 터키 군대에 의해 그리스인들이 키오스 섬에서 학살되었던 실제의 사건을 작가 나름대로 상상력을 동원하여 처절한 상황으로 극화했다. 이 그림은 이러한 상황을 음울한 노랑과 칙칙하게 물들은 하늘 등 색채의 대비와 긴장감 넘치는 분위기로 표현하고 있다. 한마디로 키오스 섬이 불타고, 주민이 학살되고 여자들이 약탈당하는 당시의 사건을 절묘한 구도와 명암법으로 그려냈다.

이 작품의 묘사는 그의 독자적인 작풍 확립을 정착시켰으며 또한 낭만파의 특성을 잘 나타내 주었다. 반면 작가이자 비평가인 스탕달(Stendhal)은 작가가 예민한 색채 감각으로 대중들의 흥미를 유발시키긴 했으나 인물들이 그리스인처럼 보이지 않으며 학살이 아닌 재앙 장면으로 묘사되어 있다고 비평하였다.

들라크르와는 1798년 파리 부근 샤랑통 셍 모리스(Charenton Saint Maurice)에서 정부 고관을 지낸 부친 샤를르의 4남매 중 막내로 태어났다. 그는 어릴 적부터 음악과 문학에 대해 남다른 두각을 보여 왔지만 17세 때에 스스로 화가가 될 결심을 하였다. 그래서 다니던 학교를 스스로 그만두고 당시 유명했던 게랭(B. P-N. Guerin)에게 그림을 배웠다. 그 후 들라크르와는 무난하게 에콜 데 보자르에 입학하였고, 그 역시 루브르 미술관을 방문하면서 동적인 화면 구성과 강렬한 색채를 구사하였던 루벤스 등을 비롯한 바로크 대가들의 작품에 감동을 받았고 그들의 그림을 모사하면

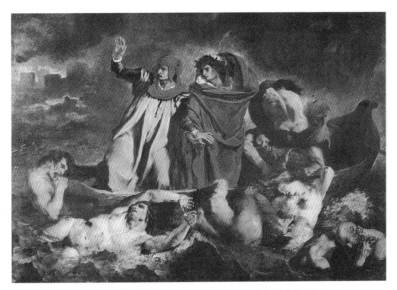

들라크르와, 「단테의 배」, 1822, 189×246cm, 파리, 루브르미술관

서 실력을 키워 나갔다.

들라크르와가 1822년 살롱전에 출품하여 입선하였던 「단테의 배」는 「지옥의 단테와 베르길리우스」라고 불리기도 한다. 단테(Dante)의 〈신곡〉 지옥편에서 주제를 얻고, 인간의 비극적인 현실을 반영하여 묘사한 이 그림은 중앙의 두 시인 주위로 작은 배에 필사적으로 올라타기 위해 매달리는 사람들의 단말마적인 움직임으로 구성된 삼각형 구도를 이루고 있다. 단테 머리 부분의 선명한 붉은 색 두건은 배경과 강한 대비를 이루어 분위기를 압도한다. 이 그림은 단테가 로마의 시인 베르길리우스의 안내로 배를 타고 지옥계 디라의 성벽을 두른 죄인이 있는 호수를 건너는 정경인데 어두운 지옥의 광경이나 비통한 감정 등이 격렬하게 표현돼 있다.

이 시기에 들라크르와는 영국 회화에 관심을 갖고 콘스터블의 색채에 심취하였다. 그의 회화의 주제는 셰익스피어(W. Shakespeare), 바이런(G. G. Byron), 괴테(J. W. Goethe) 등의 작품을 중심으로 미묘한 인간 감정

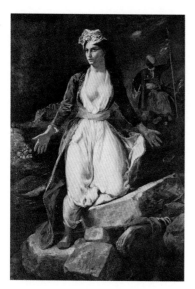

들라크르와, 「미솔롱기 폐허 위의 그리스」,
1826, 213×142cm, 보르도미술관

의 내적인 우수와 아름다움을 강렬한 색채와 드라마틱한 구도로 제작하였다. 그는 특정한 현실의 사건을 재현하는 것보다는 실제적인 진실을 표현하는 데 중점을 두었다.

들라크르와가 1826년에 그린 「미솔롱기 폐허 위의 그리스」는 최고의 작품으로 간주된다. 미솔롱기는 독립전쟁 중에 터키에 대항하던 그리스 게릴라들의 중요한 요새였다. 이 그림은 폭풍을 부를 것 같은 어두운 하늘을 배경으로 고대 그리스를 젊고 아름다운 여성의 모습으로 상징화하였고, 과거의 비운을 호소하고 희망을 주기 위한 의도를 담았다. 여인의 모습은 순교하는 성직자와 같이 절실한 호소력을 주며 특히 두 팔을 벌리고 있는 성녀와 같은 포즈는 강렬하게 사람의 마음을 사로잡고 있다. 대담하게 반쯤 드러낸 가슴과 우윳빛 살색은 강인한 모성애를 느끼게 한다.

그녀는 의기양양하게 침략자에게 등을 돌리고 미솔롱기의 폐허 속에서 젊음과 희망을 찾아 일어서는 듯하다. 작품 속의 힘차게 요동하는 필치는 루벤스의 화풍과 유사하다.

1827년 제작된 「사르다나팔루스의 죽음」이란 대작은

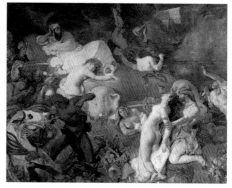

들라크르와, 「사르다나팔루스의 죽음」,
1827, 395×495cm, 파리, 루브르미술관

들라크르와 예술의 진수를 보이며 낭만파 회화의 정점을 이루고 있다. 이 작품의 주제는 바이런의 시에서 영감을 받은 것으로 고대 앗시리아의 폭군의 극적인 최후를 그렸다. 사르다나팔루스는 죽어가는 자리에서 3천 궁녀들을 자기와 함께 순장시키기 위해 친위대 병사들을 시켜 살해하게 한 인물이다. 작품에 나타난 다양한 종류의 풍부한 빛과 병사들의 모습이나, 왼편에서 거만하게 턱을 괴며 이 모든 것을 그저 바라보고 있는 듯한 사르다나팔루스의 모습에서 시각적 즐거움과 관능적인 분위기를 느낄 수 있다. 그리고 비극적인 화면이 교차하는 것을 통해 극적인 효과가 보여진다. 즉 부드러운 여인의 살결과 관능, 공포와 굴종을 강요당한 희생자들의 처참함이라든가 사르다나팔루스의 무관심한 관조 등이 화려한 색채와 동세를 통해 비극적으로 재현되고 있다.

들라크르와는 1832년 모로코와 알제리로 여행하면서 대지의 강렬한 색채와 동물들에서 감동을 받아 2년 후에 「알제리의 여인들」 등을 제작하였다. 그리스도교의 종교적 주제로는 「피에타」나 「천사의 야곱」 등을 남겼다. 마침내 그의 색채는 새로운 생명을 얻었는데 색채를 강하고 선명하게 사용한 것이 아니라, 색과 색의 관계와 색 자체가 갖고 있는 의미와 표현력을 활용하여 모든 정서적 감동을 주고 있다. 보색의 원리나 빛의 작용에 따라 색을 미묘하게 처리하여 그는 독자적인 회화 세계를 구축할 수 있었다. 고티에(Gautier)는 1841년 살롱 평에서 이 시대의 진정한 아들이며, 미래의 회화가 그의 작품 속에서 실현될 수 있는 화가는 들라크르와뿐이라고 예언하였다.

3) 고야와 앨버 공작부인

프란시스코 고야(F. Goya)는 궁정에서 수석화가로 있으면서 명문가의 귀부인들과 친교할 기회를 자주 가질 수 있었다. 특히 1795년경에 아름다

고야, 「나체의 마하」, 1798~1805, 97×190cm, 마드리히, 프라도미술관

고야, 「옷을 입은 마하」, 1798~1805, 95×190cm, 마드리히, 프라도미술관

운 미모와 재치 있고 개방적인 성격의 소유자인 앨버(Alba)공작부인에게 매료되었다. 그녀 역시 고야의 예술성에 대해 커다란 감명을 받아 그들은 서로에게 호감을 가졌다. 그들의 관계는 시간이 흐를수록 깊은 우정에서 사랑으로 변하면서 세간의 화제가 되어 오늘날까지 전해지고 있다.

고야가 그녀의 아름다운 몸매를 온 정열을 기울여 표현한 「나체의 마하」와 「옷을 입은 마하」 두 작품은 1798년에서 1805년 사이에 제작되었다.

「나체의 마하」는 외설로 심판을 받기도 하고 거칠고 대담한 붓 터치와 감각적인 표현으로 비난을 받았으나 색채와 기법이 뛰어난 작품이다.

기법상 누드의 모습을 먼저 그리고, 누드를 가리기 위해 옷 입은 마하를 그렸다고 추정하기도 한다. 「나체의 마하」는 고야가 유화로 남긴 유일한 육체 묘사의 걸작으로, 부드러운 쿠션이 놓인 긴 의자 위에 두 팔을 머리 뒤로 감아돌리며 드러나는 육감적인 여체는 지금 보아도 대담한 포즈이다. 그러나 한편으로 수줍은 듯 두 다리를 모은 여체는 더욱 매력적이며 진주처럼 발산하는 투명한 광선은 고야가 그리던 여성의 이상적 묘사임이 틀림없다.

스페인이 낳은 최고의 낭만주의 작가 고야는 1746년 푸엔데토도스(Fuendetodos)에서 가난한 도금장이의 셋째 아들로 태어나 어린 시절은 사라고사(Saragossa)에서 보냈다. 고야는 에스쿨레스 피아스의 수도원 학교를 4년 동안 다녔으며 그 때 평생의 친구인 마르틴 사파테르(M. Zapater)를 만났다. 그 후 열세살 때 호세 루산(J. Luzan)의 화실에서 4년 동안 일을 하며 도제 수업을 받으며 채색법과 화법을 배웠다. 이 시절 고야는 그림에 대한 재능을 발견하고 스스로 화가의 꿈을 키워 나갔다.

고야는 자신의 재능을 발휘할 수 있는 기회를 갖기 위해 마드리드(Madrid)로 진출하여 체계적으로 공부하고자 하였지만 가난한 집안의 냉혹한 현실은 그의 꿈을 접게 만들었다. 그는 페르난도 아카데미에 입학하려 하였으나 반 전통적이고 혁신적인 그의 예술적 취향과 맞지 않아 두 번이나 실패하였다. 고야는 이런 시련을 극복하기 위해 23세 때는 프랑스를 경유해 이탈리아를 구석구석까지 여행하면서 예술에 대한 많은 사색을 가졌다.

고야의 초기 화풍은 티에폴로(G. Tiepolo)가 1762년에서 5년 동안 그린 마드리드 왕궁 천장 장식화에서 보여진 기념비적인 인물들에게 영향을 받았다. 성당의 천정화나 벽화 장식을 주로 제작한 티에폴로는 이탈리아 화가로 알려져 있으며, 화사하고 밝은 색채나 다양한 화면 구성, 당당한 인물

을 잘 그렸던 작가이다. 그의 작품으로 「무원죄의 잉태」가 있으며 판화집으로는 「변덕장이」, 「공상의 장난」 등이 유명하다.

고야는 1770년 대망을 품고 로마로 유학하면서 미술 작품의 유산들을 보았으며, 프레스코화 기법을 터득하였고, 다음 해는 파르마(Parme) 미술 아카데미가 주최한 공모전에서 「알프스를 넘는 한니발」을 출품하여 은상을 받았다. 그해 고향으로 돌아온 고야는 가바르다 백작 소유의 소브라디엘(Sobradiel) 궁전을 장식하고 델 필라 성모마리아 대성당 벽화를 빛의 효과와 대담한 기법을 사용하여 넉 달 만에 능숙한 프레스코화로 그려 명성을 알리게 되었다.

고야는 27세에 국왕 카를로스 4세의 전속 궁정화가인 바이유(J. Bayeu)와 만나 친교를 가졌다. 2년 후에 순진하고 온순한 금발 미녀였던 바이유의 여동생 호세파(Josefa)와 결혼한 것이 계기가 되어 궁정 태피스트리 공장의 바이유 밑에서 일하게 되었다. 그가 밑그림을 그려주면 직조공들이 털실로 그대로 재현했다. 이곳은 고야가 출세할 수 있는 기회를 얻은 곳으로서 이때부터 경제적인 부를 축적하면서 개성 있는 그림이 나타나기 시작하였다.

1776년에 그린 「소풍」을 보면 전통적인 주제에서 벗어나 당시 스페인의 사회와 풍속도를 표현하고 있다. 1777년 걸작으로 손꼽는 「양산」은 생기가 감도는 한 쌍의 연인을 화면 중앙에 부각시키고 있으며 투명하고 맑은 채색으로 햇살과 나무들을 재현하고 있다. 여인의 얼굴은 기쁨으로 가득 차 있으며 특히 입술에서 장난스러운 표정을 읽을 수 있다.

1780년 스페인은 영국과 전쟁을 하고 있던 시기였기에 태피스트리 공장이 중지되었다. 그는 바이유의 노력으로 마드리드의 왕립 아카데미 회원이 되어 왕실에 있는 작품들을 감상할 수 있는 기회를 얻었다. 그곳에서 색채에 뛰어난 감각을 지닌 벨라스케스(D. Velazquez)의 사실주의적인 초상화들과 렘브란트(H. v R. Rembrandt)의 초상화를 보고 감명받아 그들의

작품들을 에칭으로 모사하기도 하였다. 「세바스티안 데 모라」의 에칭으로 모사된 작품이 있으며 「십자가에 못 박힌 예수」는 벨라스케스가 1631년에 그린 「십자가에 못 박힌 예수」와 멩스의 화풍을 효과적으로 결합하여 실험 제작한 작품이다.

1784년은 고야에게 커다란 행복과 기쁨을 주었는데 첫 아들을 잃은 슬픔을 체험했던 그가 결혼한 지 11년 만에 아들 하비에르(Javier)를 얻었기 때문이다. 그리고 2년 후에 왕의 직속 화가로 임명되어 경제적인 여유와 더불어 예술적 재능을 마음껏 발휘할 수 있는 기회를 가졌다. 이 무렵에 제작한 그림으로 「매스티프개와 소년」 「연병장에서 노는 아이들」, 「돈 마누엘 오소리오 데 만리케 수니가」 등 어린이를 소재로 제작한 작품들과 일상에서 얻은 소재를 담아 그린 「부상당한 석공」, 「눈보라; 겨울」 등이 있다.

1792년은 고야에게 시련이 시작된 해였다. 그 해 고야는 중병을 앓아 한동안 전신이 마비되어 앞이 보이지 않게 되었고 머릿속에는 이상스런 주문이나 환청이 들려 무척이나 괴로워했다. 고야는 이 병을 완치하고자 온갖 노력을 기울였지만 후유증으로 아무 말도 들을 수 없는 비운을 안게 된다.

소리를 듣지 못하게 된 고야는 인간 사회와의 접촉이 제한되자 환상적이고 몽상적인 작품 세계로 커다란 변화를 보이게 된다. 그의 회화는 성찰적인 경향이 강해지고 계몽사조의 영향으로 세상을 풍자하는 경향으로 바뀌었다. 그는 「로스 카프리초스 Caprichos」라는 판화집을 발간하는데, 그 제목은 '해괴함'이라는 뜻이었다. 비운 속에 살던 고야에게 조그마한 영예가 찾아왔는데 그것은 바로 1793년 궁중의 수석 화가로 임명된 일이었다. 이후 그는 왕족과 귀족의 초상화를 주로 제작하였지만 막강한 권력을 가졌던 왕정이 서서히 쇠퇴하게 되면서 변화를 겪게 되었다. 당시 시대의 변화에 따라 고야 역시 자유주의 사상이 실현되는 과정에서 예술가적 자의식을 담아 작품을 완성해 간다.

이때 그린 「난파선」은 자연적 재난의 비극적인 부분을 강조하여 인간이

고야, 「카를로스 4세와 일가」, 1800~1801, 280×336cm, 마드리히, 프라도미술관

얼마나 잔인성을 가졌는지 잘 보여준다. 「마차를 습격하는 산적」은 언뜻 고장난 마차를 그려놓은 듯 하지만 총을 들고 있는 사람들의 모습에서 잔인한 살인 장면이 연상된다. 그리고 「사라고사의 정신병원」은 결코 구원받을 수 없는 지옥의 세계를 묘사하는 것으로 공포스러운 주제를 담아 표현하고 있다. 「주술」 역시 괴기한 마녀들에게 속옷 차림의 하얀 옷을 입은 남자가 겁먹은 표정으로 쫓기는 모습을 그려내고 있다. 이와 같은 그림들에서는 중병을 앓고 난 후 청각장애에 의한 불안한 심리와 고통을 겪고 있는 작가의 모습이 느껴진다.

반면 그는 궁정의 왕족과 귀족을 상대로 그린 초상화들을 통해 그들에게서 느낀 육체적인 결함과 나약한 마음으로 인해 정신적으로 불안정한 상태를 솔직하게 표현하고 있다. 호화로운 의상이나 위엄스런 자세나 주변의

장식적인 분위기에 감춰진 얼굴 표정의 위선과 잔인함까지 관찰된다. 이러한 작품은 시대의 낭만적 감성으로 간주된 통찰력과 세상에 대한 주관적이고 주체적인 시각을 바탕으로 이루어진다.

그의 궁정 초상화 중 대표작이라 할 수 있는 「카를로스 4세와 일가」는 1800년에 시작하여 2년 만에 완성된 작품이다. 근엄성을 잃지 않으면서도 왕족을 감싼 의상과 훈장의 세부적인 것까지 빛에 의해 묘사돼 있다. 왕가의 변화 있는 피부색 처리가 눈에 띠며 화려한 의상과 장신구에서 볼 수 있는 자유분방한 터치는 두텁게 칠한 유화기법으로 구사한 정통적 방법이란 점에서 주목된다.

고야는 이 작품에서 작가의 계산된 관찰을 넘어서 등장 인물 개개인의 내면적 성격 묘사까지 표현하였다. 국왕의 모습은 나약한 의지로 인해 힘없이 무너지는 권력에 대한 허무감을 표현한 듯하고 반대로 왕을 제치고 권력을 휘어잡은 왕후의 의지에 찬 강한 눈매에서 그녀의 도도함이나 자만심을 읽을 수 있다. 그러나 전체적인 왕가의 초상에서 붕괴되어 가는 자신들의 운명 앞에 아무런 저항력도 내보이지 않는 왕족의 창백하고 허약한 모습, 귀족의 허영과 탐욕, 공허함 등이 그대로 나타난다.

1807년 영국과 프랑스는 4년째 전쟁을 계속했고 나폴레옹은 영국의 침략으로부터 보호한다는 구실을 앞세워 스페인을 공략해 1년 뒤인 1808년에는 마드리드 도시를 장악하였다. 나폴레옹 군대의 잔인한 횡포에 대항하는 수많은 스페인 국민들이 살해되었으며 그에 따른 정치·사회적 악순환을 고야는 예술로 표현하였다.

전쟁의 잔인성을 판화로 제작한 「전쟁의 참화」와 이의 연작에 속한 「이러자고 태어났더냐」를 비롯하여 「그들은 들짐승과 같아라」와 「몸부림」 등이 그러한 작품들이다. 「그들은 들짐승과 같아라」는 전쟁 때 무기가 부족해지자 돌멩이, 막대기를 사용하여 적군과 싸우는 군중들을 통해 전쟁에 대한 참혹성을 현실감 있게 보여주고 있다. 「몸부림」은 적군에 둘러싸여

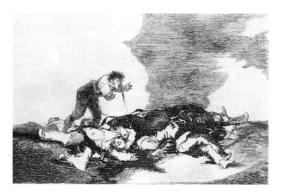

고야, 「이러자고 태어났더냐」, 1810~1812, 에칭, 23.5×16cm

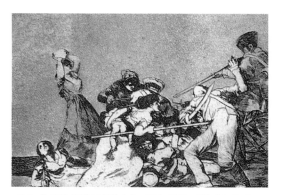

고야, 「그들은 들짐승과 같아라」, 1812~1815, 에칭, 21×15.5cm

고야, 「몸부림」, 1810~1815, 에칭, 21×15.5cm

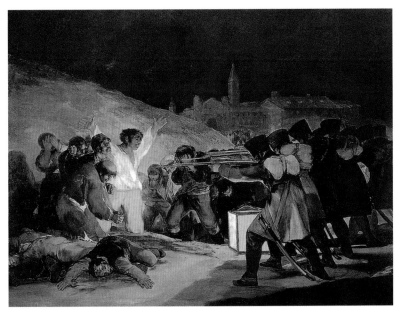

고야, 「1808년 5월 3일」, 1814, 266×345cm, 마드리히, 프라도미술관

위험에 처한 여인이 군인에게 벗어나려고 몸부림치고, 모든 풍파와 시련을 겪은 노인이 겁없이 군인에게 대항하는 모습을 그렸다.

또한 프랑스 군대의 무자비한 총살형에 대한 보복의 뜻을 담아 그린, 1810년작 「마드리드 시의 우의」는 마드리드를 의인화한 여인상이 시를 상징하는 문자를 들고 서 있는 모습이다. 또 1814년에 제작한 「1808년 5월 3일」은 역사적 사실을 충실하게 표현했다. 이 작품은 비극적 사건을 단순하고 사실적으로 정확하게 묘사하였고 나폴레옹 정권에 저항하는 무고한 시민들을 무차별하게 총살시키고 있는 얼굴 없는 병사들의 살인 행위를 고발하고 있다. 멀리 교회 종탑이 보이는 경사진 언덕을 배경으로 밝은 조명으로 환하게 비춰진 흰 셔츠의 중심 인물을 주변 인물보다 크게 묘사하여 부각시키고 있음이 특징이다. 죽음의 차례를 기다리는 사람들과, 죽음의 공포에 쌓인 절박한 모습들, 이미 총살을 당해 피를 흘리며 죽은 사람들 모습

등 전쟁의 처참함을 강렬하게 그려, 모든 것이 조직적인 살인의 야만적인 행위로서 묘사되어 있다. 화면에서 무고한 시민들과 병사들의 거리 간격이 매우 가깝게 표현된 것은 시간의 촉박함이나 위기적인 상황을 극적으로 나타내기 위함이다.

1802년 고야는 사랑하였던 앨버 공작 부인의 갑작스러운 죽음으로 커다란 실의에 빠졌다. 그리고 10년 후에는 성격 좋은 아내 호세파의 죽음으로 슬픔에 사로잡혀 거의 작품활동을 하지 않게 된다. 그러나 그에게 새로운 희망을 안겨 준 자유분방한 젊은 부인 레오카디아 소리야(L. Zorrilla)를 만나 그녀와 그녀의 두 아이들과 함께 지내면서 다시 한번 의욕적인 삶을 살 수 있었다.

1816년에는 「전쟁의 참화」와 「속담」 등 에칭 연작이 제작된다. 환상적인 세계를 연상시키는 「속담」은 이후 '귀머거리의 집' 벽화의 토대였다. 1819년에 고야는 페르난도(Fernando) 7세의 궁정 수석화가와 같은 모든 영화를 뒤로 한 채 마드리드 교외에 있는 자신의 별장인 '귀머거리의 집'에서 거주하며 창작에만 전념하였다. 이때 그려진 「결투」, 「사육제 장면」, 「마녀의 형벌」 등과 그 밖의 작품들은 위협적인 분위기가 충만해 있어서 강렬한 심리적 긴장감을 주고 있다. 그의 정부를 모델로 그린 「레오카디아」는 상복을 입은 우울한 여인의 모습을 그린 것이며, 「고야와 의사 아리에타」는 작가가 실제 경험했던 내용으로서 의사와 약물에 의지하며 사경을 헤매고 있는 자신의 모습을 그린 것이다. 이외에도 작은 개의 머리 부분만 부드러운 선 위에 나와 있어 미지의 위협을 바라보고 있는 듯한 작품인 「개」 등 많은 걸작들을 남겼다.

1823년 페르난도 7세는 프랑스 왕 루이 18세의 후원을 배경으로 스페인의 절대 군주로 등극하게 되고 더욱 더 자유주의자들을 탄압하였다. 이러한 사회에 대한 대항의 의미로 고야는 동판화로 「바보짓」 연작을 제작하게 된다. 이 연작은 정치와 사회에 대한 풍자성이 짙게 깔려 있어 결국 이것이

문제가 돼 고야는 부득이하게 고국을 떠나서 프랑스 보르도(Bordeaux)로 도피한다. 그는 보르도의 한 작은 집에서 거주하며 산책과 작품 제작에만 몰두하였다. 1826년 잠시 마드리드로 돌아온 고야는 환대를 받았지만 자신의 연금 문제를 해결하고는 곧바로 보르도로 돌아갔다. 이듬해 그는 「후안 무기로의 초상」과 「마리아노 고야의 초상화」를 제작하였고 「보르도의 젖짜는 여인」을 서정적이고 섬세한 채색을 조화시켜 그렸다. 1828년, 그는 고국이 아닌 은신처에서 여든두 살의 긴 여정의 막을 내렸다.

고야의 회화 세계에서 중요한 것은 인간성에 대한 진실을 추구한 것인데, 그것은 작품속에서 가난한 자와 부유한 자, 권력자와 천민 등 모두를 보편적인 인간상으로 표현한 데서 찾아진다. 그는 예리한 관찰력으로 밝은 색채와 경쾌한 터치를 사용하여 고전주의적 경향에서 탈피하고 인상파적인 경향을 보였다. 그리고 환상과 내적인 갈등, 인간의 고통 등 개인적인 세계를 재현했다. 그는 판화를 통해 인간에게 볼 수 있는 야만적 심성이나 사회의 허영과 위선, 정치적인 음모, 성직자의 타락 등을 신랄하게 비판하여 교육적인 매체로 사용한 화가였다.

특히 초상화, 역사화, 종교화에 두각을 나타냈던 그는 종교적 윤리와 사회적, 도덕적 형식 등에 숨겨진 인간의 위선과 고뇌를 표현하고자 하였다. 그의 회화는 격정과 긴장이 고조된 색채로 암울하고, 기묘하며 환상적인 인간의 내적 심상을 잘 드러내고 있다. 고야의 인간과 사회에 대한 비판정신과 반항심은 평생동안 변하지 않았다. 그것은 고야의 내면에 간직된 스페인의 서민적 혼과 중년 이후에 공감한 계몽사상과의 융화로 인해 더 한층 강화되었다.

4) 영국의 시인이자 화가, 블레이크

인간의 내면 심리 묘사에 탁월한 윌리엄 블레이크(W. Blake)는 1757년 출생하였다. 그는 14세 때 판화가 제임즈 바사이어(J. Basire)에게 7년간 중세의 건축과 조각의 사생, 조판일 등을 거들면서 사사받다가 1778년 로얄 아카데미 미술학교에 입학하게 된다. 그는 어릴 때 창가에서 천사와 대화한 이야기나 언덕 위에서 하늘을 만져 보았다는 등 아무도 생각해 낼 수 없는 비상한 상상력을 가지고 있었다.

이러한 신비한 경험을 토대로 1789년에 제작된 〈천진 무구의 노래 Song of Innocence〉는 자연과 인간의 세계에 대한 순수한 사랑을 표현한 작품이다. 그리고 1794년에 출간한 자작 시집 〈경험의 노래 Song of Experience〉에는 자신이 그린 삽화를 넣어 독특한 부식 철판의 기술로 인쇄하고 손으로 채색하여 출판한 것이다.

블레이크에게 있어서 인간과 세계의 대립된 상태는 이성과 활력, 밝음과

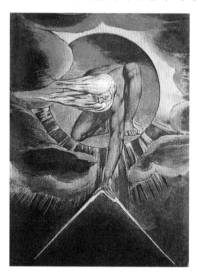

블레이크, 「천지 창조주」,
1794, 워싱턴, 국회도서관

어둠의 세계이다. 그는 인간 영혼의 모순된 상태와 이성과 기성종교, 정치, 사회적인 인간의 억압에 항의하여 상상력으로 인간을 구원하고자 상징적 신화체계를 형성하였다. 그는 대립 없이는 진보도 없다는 이념으로 이성주의나 변증법적 유물론에 대립하고 기독교적 종교관의 정서를 작품화하였다.

1794년에 그린 「천지 창조주」에서 야훼는 찬란한 모습으로 생동감 있게 묘사되어 마치 콤파스를 들고

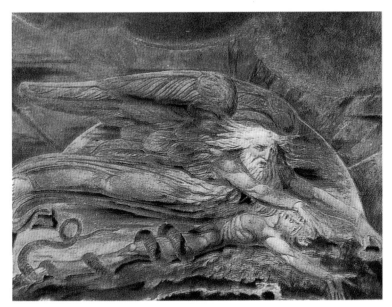

블레이크, 「아담의 창조」, 1799, 런던, 테이트 화랑

신비한 세계를 만들려는 건축가의 형상처럼 보이기도 하고 이성의 힘을 가진 비전과 영감을 질식시키는 파괴적 요소로 표현된 듯도 하다. 1799년 작 「아담의 창조」는 날개가 달린 조물주의 형상에서 아담이 만들어지고 있는 장면이다.

한편 블레이크는 1790년 후반 단테 '신곡' 등 고금의 시문을 선택하여 자신의 영적 환상을 상징적으로 수채화나 소묘로 표현하였다. 그는 들라크르와나 제리코와 다른 성격을 가진 작가로 사물에 깃드는 무한하고 신성한 것을 바라보고 느끼면서 그것을 표현하려고 애썼다. 만년에는 단테의 문학작품 연구에 전념하여 〈지옥편〉의 삽화도 시도하였다.

블레이크의 작품은 초상화나 풍경화처럼 단지 자연에 대한 외관의 복사에 지나지 않는 회화를 경멸하였으며, 일반적으로 보는 무감동한 감동을 부정하였다. 그는 1799년 8월 23일 트라이슬러 (Dr. Trysler)박사에게 보

낸 편지에서 자신은 이 세계를 상상과 환영의 세계로 알고 있으며 이 세상에서 그려내는 모든 것을 보고 있지만, 모든 사람이 같지는 않다고 주장하였다. 그러면서 많은 사람들은 자연을 보지 못하지만, 상상력이 풍부한 사람의 눈에는 자연이란 상상 그 자체라고 편지에 썼다. 그는 회화의 이론을 탈피하여 묵상 중에 상상되어 나타나는 환상적, 신비적 세계를 그렸다.

그가 남긴 업적은 삽화를 다른 회화와 나란히 견줄 만큼 인식시켰다는 점이다. 그의 시작(詩作)은 청순함이 있으나 그의 시화에는 신비함이 내포되어 있다. 또한 그의 기법은 선을 사용하여 묘사하거나 음영을 통해 생생하게 호소하는 설득력을 지니고 있다. 블레이크 예술의 특징은 직관과 상상력이다. 즉 상상적인 해석에 의한 현실의 재현이 아니라 초월적인 것을 위하여 실물을 부정한다는 것이었다. 결론적으로 이성과 질서를 버리고 작가 자신의 힘과 감성을 신뢰해야 한다고 주장하였다.

5) 프리드리히와 고독

시적 정취가 넘친 풍경화를 남겨 독일 최대의 낭만파 풍경화가로 평가받고 있는 카스파 다비드 프리드리히(C. D. Friedirch)는 1774년 독일의 그라이프스발트(Greifswald)에서 탄생하였다. 부친이 제조업을 하여 비교적 여유 있는 가정을 이루었으나 7세 때 모친이 사망하고 13세 때 동생 그리스토퍼가 프리드리히를 구하려다 얼음에 빠져 익사하는 일들이 일어나면서 극에 달한 고통을 겪기도 했다.

프리드리히는 그라이프스발트 대학 미술교수인 요한 고트프리트 크비스토르프 (J. G. Quistrop)에게 신적인 계시에 의해 자연과 인간의 감성을 인식하는 것에 대한 영향을 받았으며, 풍경화를 배웠다. 그후 청년 시절의 신비적인 사상에 보다 비극적이고 숙명적인 우수의 깊이가 더해지면서 그는 형이상학적 내면성에 빠져들었다. 프리드리히는 화가란 눈에 보이는 것

만이 아닌, 보이지 않는 것도 그려야 한다고 생각하였다.

그의 풍경화는 범우주적인 세계와 삶의 의미에 대한 의문을 담고 있으며 전체적으로 깊고 우수적인 분위기를 그리고 있다. 그가 자주 그린 안개나 눈, 일몰, 달밤의 풍경은 색채와 명암이 종교적이거나 상징적 의미를 갖고 있다. 지평이 낮은 화면은 형이상학적 세계를 암시하는 단조로움으로 조화를 이루고 있다. 한편 역사와 문화의 공허함과 그것을 의식하는 인간의 고뇌를 상징하고자 범선, 폐허, 참나무 숲, 사람의 뒷모습을 소재로 선택하였다. 그의 작품은 보는 이의 감수성을 예민하게 만들며 추억을 연상하게 한다.

그의 작품에서 일관되게 흐르고 있는 고독과 우수의 그림자, 죽음과 삶의 응시, 그 속에서 구원과 평안을 희구하는 것 같은 마음의 표현에는 고향의 풍토, 모친과 형제를 잃었던 소년기의 체험이 잘 묘사되고 있다.

그는 자연에서 신비한 내적 울림을 찾아내고 죽음, 우수, 영원함, 밤의 세계의 풍경을 통해 마음속에 간직한 슬픈 생각을 보여주고 있다. 이러한 것들을 섬세하고 깊은 통찰력으로 재해석하고 종합하여 새롭게 창조하였다. 프리드리히의 표현은 산과 바다 등을 직접적인 체험을 하면서 스케치하여 자연 풍경을 외관의 주제에 따라 내적 의도로 재구성한 것이다.

영웅적인 허무주의를 내포하고 있는 주제로 1807년에 제작한 「눈 속의 거인봉」을 들 수 있는데 떡갈나무 세 그루가 눈 쌓인 언덕에 서 있고 선사 시대의 유물로 커다란 돌을 쌓아 올린 거인의 무덤인 휴넨 크리

프리드리히, 「눈속의 거인봉」,
1807, 61.5×80cm, 드렌스텐, 국립미술관

프리드리히, 「바닷가의 카푸친 수도사」, 1808~1810, 110.4×171cm, 베를린

브가 있다. 그 가운데 배경은 또다시 눈이라도 퍼부을 듯 궂은 하늘 아래에 구름이 첩첩으로 멀리 이어지고 그 끝은 아득하게 보인다. 이 작품에 그려진 화면의 세계는 민족의 오랜 과거의 향수와 기도하는 마음, 몇백 년의 풍설을 이기고 살아남은 떡갈나무를 상징으로 한 끈질긴 생명력의 감동이 담겨져 있는 것 같다.

프리드리히의 작품에는 현실적인 것을 무의미한 것으로 환치시키면서 초현실적인 자유를 추구하려는 경향이 엿보인다. 그의 그림에는 결정화된 침묵이 흐르고 투명한 순간과도 같으며, 주의깊게 구축된 격자 모양으로 구성되어 있다. 1808~1810년에 그린 「바닷가의 카푸친 수도사」는 존재에 대한 사색을 하는 듯 한 점 홀로 서 있는 인간을 주제로 그린 그림이다. 광활한 우주에 왜소하게 홀로 서 있는 고독한 인간은 어둠의 세계속에서 살아가야 하는 허무주의적 인간상을 대변한다. 미묘하게 변해가면서 수시로 모습을 달리하는 회색조의 하늘의 모습이 화면 윗쪽에 우울하게 드리워져

있으며, 수평선으로 그어진 어두운 색조의 바다에 비하여 밝은 색 땅의 모습은 더욱 두드러진다.

그는 풍경화 제작에서 반복되는 일련의 구성 방식과 주제들, 그리고 미묘한 빛 처리를 일관된 관점으로 묘사하고 있다. 구도 면에서 쉽게 알 수 있듯이 전경, 중경, 후경으로 나누어 사각형 틀 안에 무한히 평행을 펼치고 있어 동양화적 구도와 유사한 느낌이다.

밤 풍경을 묘사하여 안개와 황혼이 있는 밤의 신비를 그려낸 「바닷가의 월출」은 1822년에 그려진 것으로 자연에 대한 신비스럽고 장엄한 분위기와 희열이 교차되고 있다. 밤바다를 배경으로 두 척의 배가 항해하고 있는 잔잔한 바다와 지평선 너머 떠오르는 달빛은 새로운 세상을 의미하는 두려움과 희망을 동시에 상징하고 있다. 이 모습을 지켜보고 있는 세 사람은 자연 앞에 한없이 마음을 낮추고 있으며, 하늘과 바다는 경계가 없는 듯 무한한 공간감을 주고 바위들이 있는 땅의 모습은 확대되어 관객과 더욱 가까워진 느낌이다.

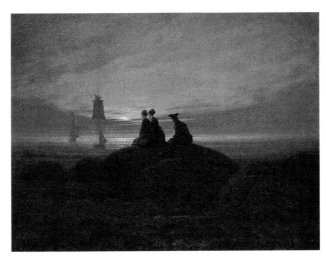

프리드리히, 「바닷가의 월출」,
1822, 55×71cm,
서베를린 국립미술관

클라이스트(H. v. Kleist)는 광활한 죽음의 나라 속에서 빛나고 있는 유일한 생명의 불길, 고독한 둘레 속의 고독한 중심, 두 세계의 신비에 찬 것과 더불어 그려진 이 그림은 마치 묵시록과 같이 거기에 놓여져 있다고 말한 바 있다. 작품을 통해 우리에게 자연과 우주의 무한한 내적 생명의 힘을 보여준 프리드리히는 이 시대의 고독과 우수에 찬 서정적 예술을 창조한 화가라고 할 수 있다.

3

자연과 더불어

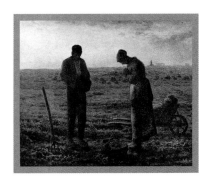

밀레, 「만종」, 1858~1859,
55.5×66cm, 파리, 루브르 미술관

3 자연과 더불어

우리에게 있어서 자연은 너무나 당연한 동반자이다. 그러한 자연을 있는 그대로 화면에 아름답게 그리고자 한 경향을 우리는 자연주의라고 부른다. 자연주의란 양식화나 관념적 표현을 하지 않고 자연을 가급적 충실하게 객관적으로 그대로 묘사하려는 입장이다. 이러한 관점은 존재와 가치의 원리에 의해 대상의 자연미(美)가 작품에 반영된다고 생각한 것으로, 자연주의 작가들은 대체로 전통적인 규범의 예속에서 벗어나 작가 자신이 바라본 자연을 자유롭게 표현하고 자연에 대한 무한한 신뢰와 애정을 가진다.

그들에게 자연은 허상과 공상과 같은 무의미한 비현실의 풍경이 아닌, 생명의 원천이며 생생한 현실 그 자체였다. 자연주의의 개념은 때로는 사실주의와 같은 의미로 사용되기도 하는데 객관적 현실을 존중하고 그것을 있는 그대로 묘사하려는 제작 방법이 비슷하기 때문일 것이다. 자연주의의 대표적인 작가로 영국의 풍경화가인 터너, 콘스터블, 프랑스의 바르비종파(Ecole de Barbizon)에 속하는 밀레, 코로 등을 들 수 있다.

바르비종이란 파리에서 60Km정도 떨어진 퐁텐블로(Fontainebleau) 숲속에 자리잡은 마을의 이름이다. 이곳에서 화가들은 문명이 오염되지 않은 주변의 자연에 매료되어 개성적인 작품을 구현하면서 자연으로 향하는 정신적 공감대를 형성하고자 하였다. 자연에 대한 애정이라는 공감대로 서로 맺어진 이들은 우정을 키워 나가는 가운데 예술활동을 함께 펼치게 되

었다.

바르비종파의 기원은 루소(T. Rousseau)로부터 찾을 수 있는데 그는 차분하고 묵직한 작풍으로 자연의 냉혹한 섭리를 묘사하였다. 루소는 로렝(C. Lorrain)의 영향을 받아 힘찬 터치와 색채를 사용한 풍경화 위주로 야외 제작을 하였다. 1849년 밀레는 이곳으로 이주하여 직접 농사를 지으면서 체험에서 얻어진 농민생활의 모습을 실재감 있게 표현하였다. 그리고 디아즈(Diaz)나 드프레(Dupre), 트르와용(C. Troyon) 쟈크(C-E. Jacques) 등은 종종 이곳에 체류하며 숲이나 풍경을 감미롭게 묘사하였다. 코로는 고전적이며 우아한 표현 기법으로 섬세하게 자연을 관찰하여 대기와 빛을 선명하게 그렸다.

바르비종파는 순수한 자연을 주제로 자연 속에 파묻혀 사는 농민들의 삶의 정경을 시정에 넘치는 감각으로 포착하여 자연과 인간의 조화를 소박하게 표현하고자 하였다.

1) 추상 회화를 시도한 터너

윌리암 터너 (J. M. W. Turner)는 자연의 아름다운 정경을 세밀하면서도 부드러운 분위기를 자아내며 빛의 묘사를 획기적으로 개발, 영국 화단을 이끌어 온 풍경화가였다. 그는 1775년 런던의 가난한 이발사의 아들로 출생하였으며 학교는 다니지 못하고 아버지의 이발소에 온 손님들을 대상으로 초상화를 그렸다. 이때부터 소묘에 재능이 있다는 것을 감지하고 화가가 되기를 희망하여 제도공, 판화가, 건축가의 견습생으로 있으면서 회화의 기초를 닦았다.

그는 1785년에 시골의 숙부 집에서 거주하면서 영국의 아름다운 자연과 목가적인 풍경에 매료되었다. 그가 그린 시골 정경을 주제로 그린 풍경화는 대중들에게 좋은 반응과 함께 잘 팔려 경제적인 여유를 가질 수 있었다.

그러나 그는 유럽 대륙을 여행하면서 자연에 대한 끝없는 탐구심을 갖게 되었고, 그로부터 바다의 폭풍우나 험준한 바위산을 등반하면서 자연 현상을 세밀하게 관찰하고 기록하였다. 1790년 터너는 로얄 아카데미 미술학교에 입학하여 이듬해 전람회에 수채화를 출품하였으며 점점 유화 제작을 활발하게 펼쳐 나갔다.

터너는 수차례에 걸친 유럽여행을 통해 2만여 점의 데생을 그렸고, 스케치북만 해도 2백권이 넘을 정도로 열정적인 태도로 작품에 몰입했다. 이러한 성과에 의해 27세의 젊은 나이로 영국 왕립 아카데미 정회원이 되어 일찍 명예와 부를 얻었다. 한편 친구의 누이동생과 사랑을 하였으나 터너의 일자리로 인하여 헤어져 있는 동안 서신 교환이 잘 되지 않아 결국 그녀는 다른 사람과 약혼을 하게 되었다. 이것이 터너에게는 커다란 상심이 되어 평생 결혼을 하지 않지만 두 명의 동거 여인과 자식을 둔다. 결혼을 하지 않는 또다른 이유로는 정신질환자인 모친의 영향이라고 하지만 확실한 근거는 없다.

1807년 터너는 로얄 아카데미의 원근법 교수로 취임하여 30년 동안 근무하였으나 언변이 부족하여 강의를 거의 하지 않았다. 그는 1828년 이탈리아 여행 후 1840년까지 빛나는 색채를 통해 빛과 분위기를 객관적으로 묘사하면서 이를 주관적 표현과 조화시킨 풍경화를 제작하였다.

터너의 초기 작품은 풍경화의 전통을 살려 실제 장소들을 정확하게 묘사하였는데, 1794년 작품 「성 안셀모 성당, 캔터베리 주교좌 성당」을

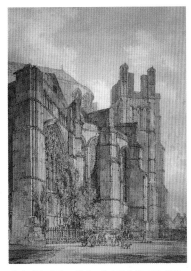

터너, 「성 안셀모 성당, 켄터베리 주교좌 성당」, 1794, 데생, 51.7×37.4cm, 맨체스터, 예술화랑

들 수 있다. 이 작품은 터너가 19세 때 그린 것으로 캔터베리 성당의 남동
부 방향으로 그리기 어려운 구도를 잘 소화하였다. 그의 작품 속에 나타난,
이른 아침에 비친 빛과 반영된 그림자 표현은 로렝의 영향을 받은 것이며
터치는 자유롭게 구사하였다. 터너는 1805년까지 수채화로 자연을 세밀히
관찰하여 보통 기법으로 제작하다가 1819년경부터 독자성 있는 낭만적이
고 환상적인 화풍을 수립하였다.

한편 터너는 가공의 건축을 배치하면서 일출과 일몰의 빛에 대한 분석을
하였다. 1805년에 그린 「난파선」은 거친 파도가 출렁이는 바다에서 두 척
의 보트들이 위험에 처해 있는 배의 선원들을 구출하려는 장면을 실감있게
묘사한 것이다. 1818년에 그린 「바람을 기다리는 우편선」은 도르트레히트
항에 로테르담(Rotterdam)에서 온 범선이 정박하고 있는 화면인데 크고
작은 범선이 정박된 항구를 정확한 원근법과 예리한 묘사로 그렸고, 햇빛
의 변화까지도 정교하게 묘사했다.

터너의 항구묘사는 베니스 방문 때 그려진 「베니스의 대운하」에서도 잘

터너, 「베니스의 대운하」,
1835, 91.4×122,
뉴욕, 메트로폴리탄미술관

보여진다. 섬세하게 묘사된 배들과 끝없는 운하의 푸른 물과 흰 구름이 원
근법에 의해 그려지면서 대조를 이루고 있다. 그는 운하의 양면에 자리잡
은 건물들의 아름다움을 강한 빛을 이용하여 강조해 그렸다.

1827년 작 「예술가와 그의 찬미자들」은 정확한 형태 묘사가 아닌 단순
화된 형태이지만 짜임새 있는 구도로 세 명의 여인들 앞에서 스케치하는
터너 자신의 모습을 그린 것이다. 파란 종이 위에 수채화의 특징을 살린 붓
의 터치가 살아 있다.
그는 1828년에 대기
와 빛의 표현에 열중
하게 되는데, 구도는
간단하면서 자유롭고
안개에 의해 빛나는
햇빛의 미묘한 작용
등을 화면에 담았다.
그 후 형태가 서서히
빛 속에 사라지며 형

터너, 「예술가와 그의 찬미자들」,
1827, 수채화, 14×19cm 런던, 코르화랑

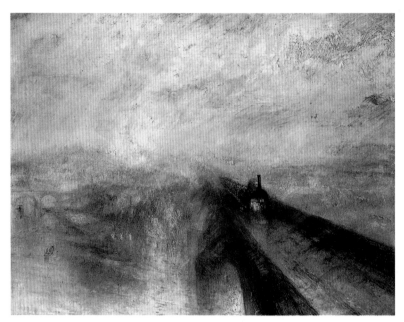

터너, 「비와 증기와 속도」, 1844, 91×122cm, 런던, 국립미술관

상을 분간하기 어려워지는 상태라든지, 빛의 반사된 시각의 흐름에 따라 변화하는 대상을 포착하려고 했으며, 때로는 환각까지 도입하여 주관적인 시각으로 표현하였다.

이같은 묘사는 1829년에 그린 「일몰, 루앙」이나 1844년의 「비와 증기와 속도」에서 잘 드러난다. 「비와 증기와 속도」에서는 배경이나 기타 풍경은 무시하고 생략한 채 기관차와 아치형 철교의 기본 형태만 남겨두었다. 돌진하는 기차는 대각선을 따라 관객이 있는 화면 밖으로 힘차게 달려오는 느낌이다. 밝은 부분은 주로 그림의 중앙에 집중되어 돌진하는 기차의 이미지를 부각시키고 있다. 색채는 푸른색과 노란색으로 조화시켜 대기, 안개, 속도감을 표현하고 있다. 초기에는 감미로운 색채를 사용했으나 점차 추상적인 세계를 추구해 간다.

터너는 만년에 빛과 색에 대한 연구를 하였으며, 1843년에 '대홍수가

끝난 아침 창세기를 쓰는 모세' 라는 부제가 씌어 있는 「빛과 색」을 제작하였다. 이 화면은 괴테의 〈색채론〉에 따라 빛이 가득한 세계를 표현하고 있다. 괴테는 색채를 생동하고 감정을 일으키는 황색, 오렌지, 적색과 같은 정(正)의 색과, 차분하지 못하고 불안감이 있는 청록, 청자색 등과 같은 부(負)의 색으로 양분했는데 터너는 「빛과 색」에서 이 이론을 실험한 것이다.

수채화의 대가였던 터너는 거의 불가능한 색조까지 만들려고 노력했는데, 비록 실패로 끝나긴 하지만 하나의 화면에 수채, 유화, 파스텔 물감을 혼용한 작품을 시도하기도 했다. 터너에게 있어 자연은 고요한 호수나 평온한 산의 모습에서 느낄 수 있는 정적인 것이 아니라 감정이 있는 바람이나, 눈보라, 파도, 눈사태 등의 동적이고 현실적인 모습이었다. 1837년에 제작된 「눈보라, 눈사태, 홍수 ; 발 다오스타의 조망」에서는 이러한 자연이 잘 나타나 있다.

터너는 폭풍이 치는 해안이나 안개가 자욱히 낀 강의 풍경을 주제로 선택하여 자연의 순간 변화나 빛과 색채의 미묘한 변화를 예리한 관찰력과 자신의 독특한 시각으로 파악해 새로운 색채의 가능성을 보여주었다. 그는 자연이 가진 방대함 속에서 그 다양성을 탁월하게 해석해 냈고, 그 안에 인간적 삶의 다양한 면모를 담아낸 작품 세계를 이루었다.

2) 콘스터블의 풍경화

미술사가 벤투리(L. Venturi)는 존 콘스터블(J. Constable)에 대해 풍경연구에 있어서 회화적 절대성을 재발견한 사람이라고 언급한 바 있다. 그의 풍경화는 고요하고 평화로운 시골의 꿈꾸는 듯 시정이 넘치는 전원의 정경을 그린 그림들이다.

콘스터블은 1776년 서폴크(Suffok)에서 성공한 제분업자의 아들로 출생했다. 콘스터블이 태어나고 자란 서폴크의 고향과 대지는 평생동안 그의

콘스터블, 「데드햄 계곡」, 1802, 43.5×34.4cm, 런던, 빅토리아와 앨버트미술관

피사로, 「퐁트와즈, 산림에서의 휴식」, 1878, 65.1×54cm, 함브르그, 개인소장

예술적 근거가 되었다. 그가 풍경화에 관심을 가진 것은 로렝이나 게인즈버러(T. Gainsborough) 등의 작품을 접하고 나서부터인데, 1802년 이후부터 야외 작품이 시도되었다.

1802년 작 「데드햄 계곡」은 밝게 개인 하늘과 멀리 보이는 바다가 화면 왼쪽에 배치되었고, 화면 오른쪽에는 우아한 자태를 뽐내고 서있는 나무들로 그려졌다. 1878년 피사로는 「데드햄 계곡」과 유사한 구도인 「퐁트와즈, 산림에서의 휴식」을 그렸다. 이 그림은 전반적인 화면이 녹색으로 이루어져 매우 밝은 분위기를 자아내고 있으며 자유로운 터치로 경쾌한 느낌을 주고 있다. 피사로의 그림은 자연을 그대로 묘사하기보다는 단순화시켜, 형태보다는 색채 위주의 그림으로서 콘스터블 작품과 비교가 된다.

콘스터블의 풍경화가 가진 특징은 자연을 재현하는데 하늘의 묘사를 중시한 점이다. 그는 자연 속에서도 특히 하늘이 모든 것을 결정짓는 빛의 근원이라 생각하였기 때문이다. 그래서 그는 종종 하늘을 관찰하며 구름의 형태를 스케치하거나 구름의 유형을 기록하기도 하였다. 그는 이러한 방법

으로 한폭의 풍경화에 조용하고 한적한 모습은 물론 생생한 자연의 기운과 대기 효과를 독자성 있게 표현할 수 있었다.

그는 빛이나 대기의 작용을 관찰하여 선명한 색채와 세련된 필치로 생생하게 자연의 모습을 재현하여 전통적인 개념에서 그려지던 풍경화를 신선한 감각으로 변화시켰다. 자연의 실제적 모습을 직관적 이해를 통해 예술로서 구축하였으며, 특히 명암법을 중요시하였다. 그에 의하면, 명암은 자연 어디서나, 어느 때나 발견된다. 즉 대치, 통일, 빛, 그늘, 반사, 굴절, 이 모든 것이 명암법에 기여한다고 하였다. 그의 신선하고 활기찬 외광 묘사는 바르비종파나 마네에게 영향을 미치면서, 종래 화가들의 과제인 '외광' 문제에 대한 해답을 제시한 것처럼 보인다.

실제 세계를 재현하려는 1815년 작품인 「선박건조, 플랫포드 제분소 근처」는 풍부한 색채로 묘사한, 콘스터블의 창의력이 발휘된 작품이다. 그는

콘스터블, 「선박건조, 플랫포드 제분소 근처」,
1815, 50.8×61.6cm, 런던, 빅토리아와 앨버트미술관.

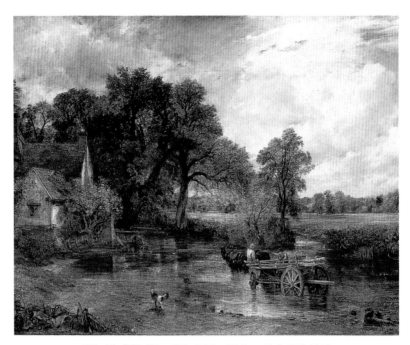

콘스터블, 「건초마차」, 1821, 130.5×185.5cm, 런던, 국립미술관

온화한 풍경을 묘사하기 위해서 반드시 따뜻한 색채들만을 선택하지 않았는데, 이 화면 역시 회색이나 녹색들이 지배적이지만 전체적으로 따뜻한 분위기를 느끼게 한다.

　1821년 작품인 「건초마차」에서는 화창한 하늘과 멀리 보이는 평야, 얕은 강물을 건너고 있는 마차, 한가롭게 풍경을 바라보고 있는 한 마리의 강아지에게서 평화로운 마을의 분위기를 자아내고 있다. 이것은 농부와 자연의 일부를 신비주의적 입장에서 그린 것이다. 이 그림은 신선함과 자연스러움을 사실적으로 묘사하였는데 이것은 그가 체험하여 자연에서 얻은 영감을 표현한 것이다. 그는 1824년에 이 작품을 살롱에 출품하여 생생함과 신선하다는 호평과 1등 상을 받는 영예를 얻었다.

　콘스터블의 회화들은 '저 너머를 보기 위해서는 무엇이 필요한가?' 라는

질문을 불러일으킨다. 그의 작품에는 현실이 아닌 회상이나 지나간 시절의 기억을 상기시키게 하는 힘이 들어 있다. 그는 그의 풍경 속에서 일정하게 반복되는 일련의 이미지들을 통해 자신의 생각들을 영속시킨다.

3) 농민 화가 밀레

장 프랑수아 밀레(J. F. Millet)는 1814년 노르망디(Normande) 지방의 그레빌(Greville) 근교의 한 농가에서 태어났다. 그는 어린 시절부터 신앙심이 두텁고 강한 신념을 지닌 경건한 분위기에서 자라났다. 또 유복한 가정에서 정결한 마음을 가진 가운데 성장했으며 아름다운 주변 환경은 자연스럽게 자연과 가까이 할 수 있도록 해주었다. 그는 소년 시절 많은 영토를 소유한 부모 덕으로 농사일을 거들면서 비교적 좋은 교육을 받을 수 있었고 셰익스피어, 괴테, 바이런, 위고(V. Hugo) 등의 문학 작품을 접하여 문학적 교양의 토대를 쌓을 수 있었다. 이같은 환경속에서 밀레는 주변의 풍경이나, 교회, 농민 등을 스케치하면서 자연스럽게 재능을 발휘하였고 계속된 전원 생활은 대지에 애착을 느끼게 해주었다.

그러나 밀레는 20살이 되던 해 부친의 사망으로 갑작스럽게 많은 가족들을 부양하게 되었다. 하지만 1837년 뜻하지 않는 행운이 찾아왔다. 세부르(Cherbourg) 마을에서 준 장학금으로 파리에 체류하면서 루브르 미술관을 방문하여 미켈란젤로, 들라크르와 등의 대가들의 작품을 볼 수 있었고, 루벤스, 렘브란트 등의 예술 세계를 연구할 수 있었다.

1840년 초 밀레는 어려운 생활을 극복하기 위해 많은 누드화와 초상화를 제작하였는데 「마헤스코 부인」, 「포리느 오노」 등이 있다. 「포리느 오노」는 병에 시달린 젊은 여인의 창백한 모습에서 거의 죽음을 연상케 하여 안스러움을 느끼게 한다. 1841년에 그린 「파르당 부인의 초상」은 검은색을 주조로 하면서 여인의 목선 부분인 옷과 얼굴을 밝게 처리하여 백색의 효

밀레, 「자화상」, 1847,
에칭, 56.2×45.6cm, 파리, 루브르 미술관

과를 적절하게 살리고 있다.

1844년은 밀레에게 불운을 가져온 해였다. 결혼한 지 얼마 되지 않은 아내가 병에 걸려 밀레의 피나는 노력에도 불구하고 그만 세상을 떠나게 되고, 오랫동안 실의에 빠진다. 그는 생활 방편으로 여인의 누드화를 그렸으나 누드만을 그린다는 자신에 대한 비평의 소리에 크게 충격을 받아 귀향하여 새로운 삶으로 전향하게 된다.

연필로 자신의 모습을 그린 1847년작 「자화상」은 약간 각도 있는 구도로 얼굴을 섬세하게 묘사한 반면 상체는 거의 표현하지 않았다. 「뜨개질 수업」은 1853년에 제작한 것으로 창가 옆에 뜨개질을 하고 있는 두 모녀가 무척이나 다정하게 보인다. 창으로 들어오는 광선에 따라 실내의 조명까지도 잘 표현된 그림이다.

밀레는 이즈음 일시적으로 귀향하여 목가적인 성격의 「아가씨」, 「귀가하는 양떼」 등을 그렸으며, 꾸미지 않은 자연스러움에서 농민과 농촌 생활의 진실한 부분을 표현한 「키질하는 사람」을 그렸다. 이 그림은 창고에서 키질하는 남자를 소재로 했다.

이후 그는 사회 문제를 야기시켰

밀레, 「뜨개질 수업」,
펜, 21.6×14.1cm, 개인소장

던 2월 혁명의 영향에 의해 바르비종 마을에 정착하게 되었고 이것이 그를 농민 화가라 불리게 하는 계기가 되었다.

밀레, 「씨뿌리는 사람」, 1850~1851, 101×82.5cm, 보스톤, 미술박물관

1850년에는 노동하는 남자를 당당하고 늠름하게 승화시킨 「씨뿌리는 사람」과 「건초를 묶는 사람들」을 살롱에 출품하여 점차적으로 인정을 받았다. 「씨뿌리는 사람」은 불안감을 주는 지평선을 배경으로 씨를 뿌리고 있는 남자의 역동감이 조화를 이루는 가운데 극적인 상황을 느끼게 하며 대지와 인간의 교류를 암시해 준다. 이 작품은 농민화의 진실한 모습을 재현했다는 점에서 의의를 갖는다. 또 「건초를 묶는 사람들」에서는 밝은 햇살 아래서 건초를 묶고 있는 두 남자와 건초를 긁어모으고 있는 여인의 모습에서 일의 즐거움을 느끼게 한다. 특히 강한 명암 대비를 통해 인간의 숭고한 투지를 표현하고자 하였다.

1855년에 그린 「이삭 줍는 두 여인」은 「이삭줍기」를 위한 습작으로서,

밀레, 「이삭줍는 두 여인」, 1855, 검은 크레용, 16.5×26.7cm, 파리, 루브르미술관

밀레, 「짚더미에 기대어 앉아있는 어린 농부」,
1853, 크레용, 33.5×26.5cm, 파리, 루브르미술관

밀레, 「일하기 위해 출발」,
1863, 에칭, 파리, 국립도서관

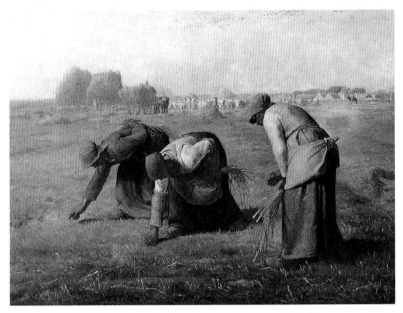

밀레 「이삭줍기」, 1857, 83.5×111cm, 파리, 오르세미술관

허리를 굽힌 채 이삭을 모으고 있는 여인의 자태를 중점으로 그렸다. 「짚더미에 기대어 앉아 있는 어린 농부」는 검은 윤곽선을 사용하여 지쳐 있는 어린 농부를 강조하고 있으며 빛이 비친 부분과 음영진 부분의 차이가 두드러진다. 1863년에 그린 「일하기 위해 출발」은 끝없이 펼쳐진 대지와 부부처럼 보이는 두 농부를 묘사하였다.

1857년에는 저 유명한 「이삭줍기」를 완성했고 이후 계속해 2년 동안 제작한 「만종」과 1863년 작 「양치기 소녀」 등 농촌의 삶을 잘 묘사한 작품들을 내놓았다. 이러한 작품들은 단순한 회화라기보다는 농민들의 생활과 대지에 대한 인간의 사랑과 의지를 구현한, 종교적으로 승화된 결정체라고 보아도 될 것이다.

그의 걸작 중 하나인 「이삭줍기」는 농가의 여성들을 조용하고 우아한 모습으로 표현하였다. 작가는 이 작품을 위하여 오랜 기간 동안 계획을 세우

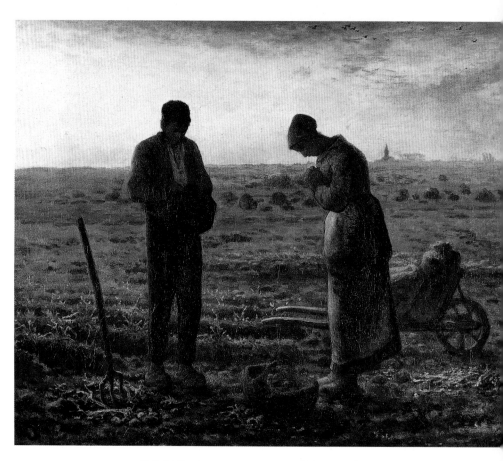

밀레, 「만종」, 1858~1859, 55.5×66cm, 파리, 루브르 미술관

고 많은 데생을 시도하였다. 「이삭줍기」는 1851년 제작된 「사철」 연작 중 「여름」에서 영감을 얻은 작품이다. 허리를 굽혀 한창 이삭을 줍고 있는 두 여인과 막 허리를 굽히려는 한 여인의 배치를 통해 들녘에서 일하는 분위기를 한층 생생하게 전달해 주고 있다.

그러나 화단에서는 그의 작품에 대해 찬반이 엇갈려 커다란 화제가 되기도 하였다. 농민들 중에서도 가장 하층민들이 이삭을 줍는데 이 그림에서 누더기 옷을 입은 여인들은 자태가 우아하게 묘사되어 반사회적 예술이라는 비난을 받았다. 이와 달리 아름답고 단순하게 재현하여 솔직하고 진실하게 그린 작품으로 아주 독자성 있는 작품이라는 평가를 받기도 하였다.

밀레가 바르비종에서 제작한 작품들은 네 가지의 경향으로 나누어 볼 수 있는데 먼저, 그는 대지와 광활한 자연 속에서 일하는 농민은 본질적인 인간 그 자체라고 생각했다. 끝없는 경작지를 배경으로 일하는 농부들의 모습에서는 비참함이 아닌 평온함이 느껴진다. 이런 경향을 가진 작품으로는 「이삭줍기」, 「씨 뿌리는 사람」, 「만종」 등을 들 수 있다. 만종이란 저녁 기도 시간을 알리는 종을 뜻하며, 밭에서 일을 끝낸 부부가 경건한 마음으로 감사의 기도를 드리고 있는 평화로운 장면이다. 이 모습은 노동에서 오는 기쁨과 삶의 겸허함을 동시에 전달하고 있어 많은 사람들에게 오래도록 여운을 남겨주는 유명한 작품 중 하나이다. 회화적인 감성보다는 금방이라도 종소리가 들릴 듯 음악적인 감성이 내면화된 것을 작가는 멀리 교회의 종탑을 통해 표현하고 있다.

둘째로 뜰이나 울타리 안에서 또는 집안에서 일하는 모습을 그린 것으로서 암시적, 우의적인 경향이 그것이다. 「죽음과 나무꾼」, 「돼지를 잡는 사람들」, 「우유를 휘젓는 여인」 등에서도 이러한 경향이 잘 나타나고 있다.

「돼지를 잡는 사람들」은 두 명의 남자가 돼지를 잡기 위해 끈을 묶어 잡아당기고, 여인은 돼지에게 먹이를 주어 유도하고 있는 모습이 화면 중앙에 부각돼 있으며 뒤쪽에 있는 어린이들이 이 광경을 지켜보고 있는, 농가

밀레, 「키질하는 사람」, 1866~1868,
79.5×58.5cm, 파리, 오르세미술관

의 일상적 생활의 일면을 묘사하고 있다.

「키질하는 사람」은 습작이 있는데, 작가가 표현하고자 한 느낌을 원작에 최대한 살렸다. 이 그림은 갈색 색조의 깊고 어두운 배경에서 피곤에 지쳐 일하고 있는 농민을 그린 것이다. 노동으로 굵어진 우람한 손, 헐렁한 나막신에서 어렵게 살아가는 노동자의 현실을 실감나게 나타내고자 하였다.

「우유를 휘젓는 여인」은 꾸밈없이 담담하면서도 솔직하게 농가 생활의 일부분을 표현한 작품이다. 이 그림은 별다른 구도 없이 화면 중앙에 커다란 우유통과 막대기로 우유를 휘젓고 있는 젊은 여인에게서 일하는 모습의 아름다움과 건장함을 느낄 수 있다.

셋째는 모자의 정경이나 양치는 일을 하는 소녀를 그린 것이다. 모자나 젊은 처녀들이 주제가 된 작품은 작가의 사랑과 삶의 기쁨이 진솔하게 표현되었다. 「어머니와 아들」에서 작가는 자신의 두 번째 부인 카트린 르메흐(C. Lemaire)와 2명의 자녀를 실제 모델로 하였으며 아내의 바쁜 일상을 사실적으로 묘사하였다. 소변을 누이는 어머니와 천진한 아이의 모습,

밀레, 「키질하는 사람 습작」, 25.4×17.8cm,
데생, 캠브리지, 피치 윌리암미술관

견고한 돌문 사이에 비친 광선 효과가 정겨운 한때를 느끼게 해준다. 몇 년 후 같은 제목인 「어머니와 아들」을 데생으로도 묘사하였는데 광선에 따라 표현된 음영이 눈에 띤다. 「어린 양치기」, 「양치는 소녀」는 만종과 비슷한 분위기로 평화로운 대지의 정경 속에 홀로 서서 기도하는 소녀의 모습으로 잘 알려진 작품이다. 순진무구한 이미지를 가진 어린 양치기의 모습이 양떼와 조화를 이루고 있다.

밀레 「어머니와 아들」, 1863,
검은 크레용, 31×25cm, 브루셀, 왕립미술관

　넷째는 1860년대의 중반부터 나타난 경향으로 풍경을 많이 재현하였다. 밀레의 만년 작품인 「겨울 닭장」, 「봄」 등으로서 특히 「봄」은 작가의 절정

밀레 「봄」,
1868~1873, 86×111cm,
파리, 루브르 미술관

기를 대표하는 작품이다. 환상적인 색채로 소낙비가 내린 직후 무지개가 떠있는 장면이다. 자연이 갖는 풍부한 변화를 서정시로 표현했다. 수평의 구도를 특징으로 화면 전체적으로 신비한 기운이 감돌고 있다. 비를 피하고 있는 듯한 조그만 사람이 멀리 보이며 세밀한 필촉에 노랑이나 새싹의 녹색 등 미묘한 색의 융합과 간간이 보이는 나무 줄기 윤곽선의 붉은 선 처리가 인상적이다.

대체로 밀레의 작풍은 감성적이고 암울한 분위기이며, 색채는 암갈색이나 회색을 주조로 하고 레몬색, 적색, 청색을 첨가하여 사용하였다. 그는 노동의 신성함을 진솔하게 표현하여 자연에 대한 감동으로 나타내었다. 자연에 대한 감동은 대지에 대한 귀의와 믿음이었으며 동시에 그는 흙과 함께 하는 사람들의 전형을 완성한 것이다.

이러한 밀레의 작품들은 농촌의 배경을 화면에 재현하여 누구나 쉽게 이해하고 공감할 수 있게 하였다. 그 이유는 사람들이 관심을 두지 않는 비참한 현실을 직시하여 작가 스스로 공감했던 느낌을 전달하였기 때문이며 이것은 곧 밀레의 업적이라 할 것이다. 또한 그의 작품이 오늘날까지도 깊은 감명을 주면서 보편성을 얻고 있는 것도 이러한 이유에서다.

4) 서정성 짙은 풍경화가 코로

서정성 짙은 풍경화가로 알려진 장 바티스트 카미유 코로(J. B. C. Corot)는 가능한 사물을 꼼꼼하게 그려야 한다는 가르침을 받아 자연스럽고 객관적인 양식으로 자연을 묘사하였다. 그는 1796년 파리에서 부유한 포목상인의 아들로 출생하여 평범하게 성장하여 부모님이 물려준 가업에만 전념하였다.

그러나 1822년 그림에 관심을 갖게 되면서 미샬롱(A-E. Michallon)과 고전주의적 역사 풍경화가 베르댕(J-V. Bertin)에게 그림 지도를 받았다.

코로는 고전적인 양식이
지만 이상화를 다루는 바
르비종파의 영향을 받아
시적인 정취가 있는 풍경
화를 제작하였다. 그의 풍
경화는 명확한 조형성을
지니면서 은회색 안개의
분위기를 주로 표현하였
다. 특히 파리 주변의 자

코로, 「나르니 다리」, 1827,
68×94.6cm, 오타와, 캐나다 국립미술관

연묘사는 따뜻한 감정과 그것을 전달하는 온화한 색조를 바탕으로 하였다.

　1827년에 그린 「나르니 다리」는 코로가 이탈리아 여행에서 로마 북부
파피그노(Papigno) 부근의 다리를 그린 작품이다. 작가는 위에서 아래 마
을을 내려다본 구도로 그렸고 녹색 계열의 차분한 색조를 주로 사용하였
다. 이 작품은 색채와 구도의 표현 기법에 있어 1870년대의 인상주의에 영
향을 주었다.

　그는 직접 야외에서 작품을 제작하는 실증적 자세로 사물을 관찰하였는
데 그것은 자연의 객관적인 상태를 그대로 묘사하기보다는 자연이 발산하
는 생생한 느낌을 감지하기 위해서였다. 돌풍이 불고 있는 스산한 들길이

코로, 「빌 다브레, 카바슈의 집」,
1835~1840, 28×39cm, 파리, 루브르미술관

나 햇볕이 빛나고 있는 한낮
의 풍경 등에서 시적인 감성
을 느낄 수 있다. 이러한 느낌
을 주는 대표작으로는 「빌 다
브레, 카바슈의 집」이나 「볼
테르 풍경」, 「모르트퐁테에느
의 회상」 등이 있다. 빌 다브
레는 부친이 살던 마을로 작

코로, 「모르트퐁테에느의 회상」, 1864, 65×89cm, 파리, 루브르미술관

가는 이곳에서 자주 그림을 그렸다.

「빌 다브레, 카바슈의 집」은 시적 분위기와 대담한 구도가 특이한 작품으로 길은 직선이며 원경은 거의 수평으로 연결되어 수직선과 수평선으로 구성된 것이다. 서정적인 분위기인 「볼테르 풍경」은 주로 대각선의 구도로 구성된 수목과 바위의 양감의 조화가 왼쪽에 멀리 보이는 원경과 균형을 이뤄 치밀하게 짜여진 구성이라 할 수 있다.

「모르트퐁테에느의 회상」에서는 환상적인 색조의 매력있는 고목 나무가 화면의 반 이상을 차지하면서 시원스런 공간감을 주고 있다. 또한 은회색과 올리브 녹색, 갈색으로 이루어진 안개가 낀 듯한 나뭇잎이나 호수의 정경은 시적인 감성으로 사람들에게 아련한 추억과 회상을 되살려주고 있다.

「마차, 샌튜리의 회상」은 코로가 생애의 마지막 해에 그린 작품으로 자연의 풍경을 완벽하게 이루어 내고 있다. 이 작품은 마을길을 따라 즐비하

게 서있는 나무들을 자유로운 터치를 사용하여 빛과 그림자를 절묘하게 표현하였고 멀리 집들이 보인다. 또한 이 작품은 콘스터블의 「건초마차」에 영향을 받아 그린 것으로 치밀한 주제에 의해 선택되었다. 그는 단순한 풍경에 시와 음악을 부여할 수 있는 특징으로 자연을 감싸주는 대기, 광선의 효과에도 민감하게 반응했다. 이러한 빛의 처리는 후에 인상주의에 영향을 주었다.

코로는 화가로서 명성뿐만 아니라 많은 사람들을 돕는 선행으로도 잘 알려져 있다. 그는 부모로부터 많은 유산을 물려받았고 생전에는 작품들이 잘 팔려 경제적으로 윤택했다. 그러나 그는 철저하게 청렴한 생활을 하면서 어렵게 살아가는 가까운 친지에게 온정을 베풀었으며 편안하고 행복한 삶을 영위하였다. 코로는 밀레가 1875년 1월에 사망했을 때 경제적으로 어려운 밀레 가족을 위해 밀레에게 빌린 돈을 갚는다는 형식으로 15000프랑을 보냈는데 이는 밀레 가족에게 심적 부담을 주지 않으려는 배려에서였다. 또는 풍자화가 도미에가 집값을 지불하지 못하고 거리로 나오게 되자

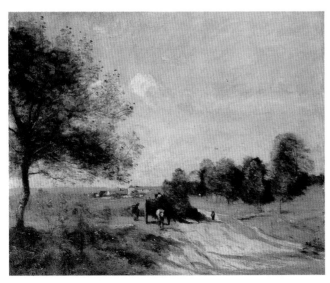

코로,
「마차, 샌튜리의 회상」,
1874, 45×56cm,
런던, 국립미술관

도미에의 생일 선물로 보금자리를 마련해줘 작품 제작을 계속할 수 있게 도와주었다. 그 외에도 코로는 고아원이나 자선 단체에 자선금을 기부하는 등, 지나가는 걸인에게까지 인정을 베풀었던 따뜻한 심성을 가진 화가였다.

4

현실 바라보기

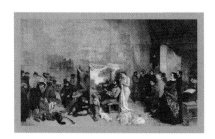

쿠르베, 「화가의 아틀리에」,
1855, 361×598cm, 파리, 루브르미술관

4 현실 바라보기

19세기 중반에 출현한 사실주의는 현실에 충실하고 인간 심리에 대한 묘사의 정확성을 기본으로 하고 있는데 현실의 비도덕성과 추악성, 사회의 어두운 면을 강조하고 실증주의를 원동력으로 한다. 조형예술에 있어서 사실주의란 현실을 존중하여 눈에 비친 대상을 있는 그대로의 객관적 상태로 재현하려는 것이 목적이었다. 이 사조는 대상을 추상화나 이상화하는 방법과 대립하여 대상의 세부 특징까지 정확하게 재현하는데 중점을 두었다. 1840년대 쿠르베와 샹플뢰리(Champfleury)는 사실주의를 옹호하는 활동을 펼쳤다. 이들은 1857년 〈르 레알리즘 Le Réalisme〉이라는 팜플릿을 편집하여 발간하였다. 이렇게 다채로운 활동과 더불어 도자기, 판화, 회화 등의 역사에 관한 저서를 남기기도 하였다. 그들에 의해 주장된 사실주의는 1850년대 절정에 달한 프랑스의 미술운동으로 나타났다. 특히 1855년에 쿠르베는 개인전 서문에서 동시대의 풍속, 관념, 여러 실상을 자기가 본 대로 그려야 한다는 목적을 더욱 명확하게 제시하였다.

사실주의의 발생 배경은 사회적인 경향과 관련이 있다. 프랑스 혁명에 의해 귀족 중심주의가 쇠퇴하고 자유·평등 사상이 발전하게 되었고, 영국에서는 과학의 발달과 산업혁명으로 생산 조직의 규모가 커지면서 자본주의를 발달시켜 물질주의, 현실주의를 추구하게 된다.

사실주의는 실증주의 철학의 영향으로 우주 안에 존재하고 있는 대상에

대해서만 인정하려고 하였다. 실증주의는 사변적인 형이상학의 방법을 거부하고, 경험과 과학적 방법에 의해 진리를 규명하고자 한 사조이다. 사실주의는 이러한 사상에 의해 유럽 사회 체제의 현실적 모순에 대한 자각과 신념에 의해 출발되었다고 할 수 있다.

사실주의 작가들은 현실에서 경험할 수 있는 것을 주제로 풍경화, 초상화, 정물화에서 세밀한 관찰에 의해 재현을 시도하였다. 그들은 당시의 다양한 풍속도나 인물들의 실제적인 모습에서 하층 계급자인 노동자, 농민, 세탁부 등의 생활상과 상류층의 호화로운 생활을 그리는 이중적인 면을 보이고 있다.

사실주의의 대표자인 쿠르베와 도미에는 민주정치를 옹호하고 사회개선을 위해 불행, 빈곤, 추함 등의 주제를 선택하여 성실하게 재현하고자 하였다. 특히 도미에는 의식적인 사회 비판과 풍자성이 농후한 작품을 제작하였다.

1) 사실주의 선구자 쿠르베

귀스타브 쿠르베 (G. Courbet)는 철저한 사실주의 작가이며 사회주의자로서 작품 주제를 의도적으로 가난한 사람, 일하는 사람 등을 선택하여 민중을 위한 예술을 창조하였다. 그는 우리들의 눈에 비쳐진 가시적인 것이나 경험을 바탕으로 이루어진 것을 제외한 다른 부분은 그림의 소재로 선택하지 않았다.

흔히 화가라면 한번쯤 그려보았을 천사의 모습을 쿠르베의 그림에서는 찾아 볼 수가 없는데 그 이유는 천사를 본 일이 없기 때문이었다. 그는 오직 자신이 감각으로 경험할 수 있는 것을 선택할 뿐이었다. 즉 사람과 그 주변의 장소와 사물들을 그려야 한다는 철저한 사실주의적인 태도를 가졌던 것이다. 그의 작품 경향은 이상적 공상적 작위적 의도를 배척하고, 진솔

한 자연 관조를 근거로 하는 힘찬 작품이었다.

쿠르베는 시대적 요구와 당대 사상을 솔직하게 표현하기 위해 대상을 과장하거나 이상화시키지 않고 묘사한 작가로 명성을 떨쳤다. 1819년 오르낭(Ornans)의

쿠르베, 「검은 개를 데리고 있는 자화상」,
1842, 46×55cm, 파리, 쁘티 팔레미술관

유복한 지주 가문에서 출생한 쿠르베는 18세 때 브장송(Besancon)에서 다비드의 제자인 프라젤로에게 유화 지도를 받으며 화가의 길을 지망하였다. 그는 1840년에 본격적인 그림 공부를 하기 위해 파리에 정착하여 루브르미술관에 다니면서 16세기와 17세기의 거장들의 작품을 모사하였다. 그러는 한편 표현 방법에 대해 연구하였으며 아카데미 쉬스(Academie Suisse)에서 실제 모델을 보면서 그림을 그려 독자적인 화풍의 기반을 확립하였다.

그는 1844년 「검은 개를 데리고 있는 자화상」으로 살롱전에서 입선하여 화단에 등장하게 되었다. 이 그림은 안정된 구도와 하늘과 검은 개, 세상을 향해 자신감 있게 얼굴을 쳐들고 있는 자화상으로 왼쪽에 그려진 바위는 재질감이 풍부하게 표현되어 있다. 다음해 네덜란드를 여행하던 쿠르베는 렘브란트와 할스(F. Hals)의 작품에서 카라밧지오가 추구하였던 색채 처리와 빛과 그림자의 표현 방법을 배웠다. 1846년에 이르러 그는 낭만주의와 고전주의에 대한 모순점을 비평하고 리얼리즘에 대해 피력하였다.

쿠르베, 「오르낭의 매장」,
1849, 314×663cm, 파리, 루브르미술관

1850년 그는 사실주의 정신을 잘 반영시킨 「오르낭의 매장」, 「돌 깨는 사람들」 등을 제작하여 당당한 도전적 의도를 보여 주었다. 「오르낭의 매장」은 시골에서 있었던 우연적인 사건을 역사화로 대치시켜 묘사하였는데 그는 이 대작을 위해 친구, 가족, 고향 사람들을 모델로 세웠다. 이들이 입은 상복은 검은 색을 주조로 하였고 흰색, 빨간색 등의 의복이 수직의 십자가와 대응하고 있다. 작가는 종교적 의미를 초월해서 삶의 저편 너머 우리 가까이에 있는 '죽음'의 의미를 이 화면에 짙게 나타내고 있다. 이 그림은 추악한 장면을 소재로 선택했다는 이유로 격렬한 비난을 받았으며, 아카데미즘적 입장을 반대하는 태도를 표명하였다. 작가는 매장이 지닌 의미를 관념적인 허무주의가 아닌 자기 중심에서 사실적이고 누구에게나 닥치게 되는 인간적인 현실로 생각한 것이다.

19세기 사회 현실의 단면을 극적으로 보여주는 「돌 깨는 사람들」은 주제 선택이 당시로서는 획기적일 뿐 아니라 노동에 대한 사실적인 모습을 그대로 재현하고자 하였다. 힘들게 노동하는 사람의 이미지를 묘사하고 암석장 분위기의 세부적인 사실까지

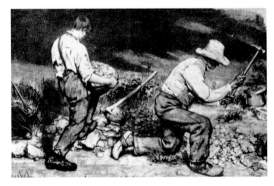

쿠르베, 「돌 깨는 사람들」,
1849, 160×259.1cm, 드레스덴, 국립미술관

박진감 있게 표현하였다. 이 그림의 모델은 오르낭 부근의 길가에서 평생을 노동으로 보낸 가제이(Gagey)라는 노인이다.

이 그림은 1849년에 그렸는데 새로운 프랑스 제3공화국의 탄생과 결부되어 민주적, 인도적 정신이 반영되어 있다. 노동의 비극성을 묘사하여 노동의 사회성과 노동에 매몰된 인간의 비참함을 대조시켜 노동에 대한 새로운 인식을 주는 작품이다. 표현 기법은 인물과 배경이 평행적으로 구도되어 원근법이 없다.

1851년 말 프랑스는 정치적 분위기가 혼란스러워 쿠르베는 오르낭에서 작품에만 전념한다. 이때 그려진 작품들이 「마을의 아가씨」, 「욕녀들」 등이다. 또 의욕에 찬 가운데 제작되었던 「화가의 아틀리에」와 「오르낭의 매장」은 1855년 만국박람회에 출품되었으나 심사위원들에 의해 전시가 거부되었다. 이렇게 되자 쿠르베는 후원자인 브뤼야(A. Bruyas)의 도움으로 임시 전시장을 만들어 자신의 낙선 작품을 비롯하여 40여 점을 전시하고 〈리얼리즘 선언〉을 발표한다. 전시회 개최를 촉발시킨 작품 「화가의 아틀리에」는 그의 예술 생활의 한 시기를 결정하였다. 즉 예술적 생활에 하나의 획을 그었고 동시에 미래를 암시하고 있는 상징적인 의미를 지닌 작품이다.

이 화면은 화가의 고향인 오르낭의 정경을 그린 것으로 옆에 그려진 누드의 모델과 동물을 섬세하고 생기 있게 묘사되었다. 이 화면에서 나부는 자연이나 진실을 의미하고, 작가의 오른쪽으로 보들레르, 프루동(P. J. Proudhon), 샹플뢰리 등의 친구들과 왼쪽에는 다양한 사회적 지위에 있는 사람들의 모습이 보인다. 그는 혁명과 더불어 사실주의 예술가로서의 의식과 사명을 확립하고자 했으며 이 전시회를 계기로 새로운 화파의 창시자가 되었다.

1855년 이후 그의 그림들은 순간적인 사실주의로 전환되어 1860년대에는 관능적인 누드화와 수렵이 소재가 되었다. 이때 제작된 그림은 단순한

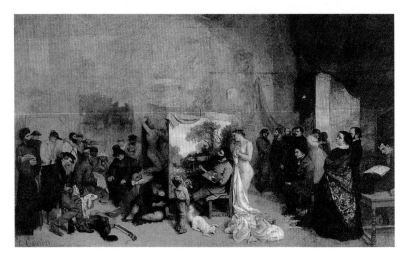

쿠르베, 「화가의 아틀리에」, 1855, 361×598cm, 파리, 루브르미술관

동물, 풍경, 정물화, 누드화들이었다.

　그는 1871년 파리 코뮌에 가담하여 미술위원장직을 맡으며 활동한다. 이즈음 공화당 측의 증오 대상인 나폴레옹 동상이 있는 방돔 기념비를 파괴한 사건의 책임으로 6개월 동안 감옥에 수감되는데, 수감 중 「송어」, 「사과와 석류」같은 정물화를 그렸다. 「송어」는 거친 해안을 배경으로 화면 전체에 낚시에 물린 송어를 묘사하였는데 송어의 표정은 인간의 절망과 권력에 대한 원망을 상징하는 듯하다. 「사과와 석류」는 정물 속에 자연 전체에 대한 애정을 표현한 것으로 사과와 석류, 물통 등 과일과 기물의 질감으로 보아 성실히 묘사하였음을 알 수 있다.

　쿠르베의 누드 작품으로 「잠자는 블론드 여인」과 「나부와 앵무새」를 들수 있는데, 기교가 잘 발휘되어 있다. 「나부와 앵무새」에서 나부는 날씬하고 경쾌한 곡선을 잘 사용하였으며, 침대에 누워 앵무새와 장난치고 있는 여체의 가슴에서 허리까지의 부드러운 윤곽선과 양감은 풍만함을 느끼게하며 따뜻한 온기가 느껴지는 듯하다. 기법에서도 몸과 팔다리는 균형을

이루고 정확한 형태와 탁월
한 명암 효과 등이 현실감을
느끼게 하면서 이상을 지향
하고 있다.

1864년의 「오르낭의 큰 떡
갈나무」는 대지 위에 커다란
나무 한 그루를 화면 전체에
배치시켜 육중한 느낌을 주
고 있으며 떡갈나무의 질감
과 그 물체의 양감을 살리기

쿠르베, 「사슴의 은신처」,
1866, 174×209cm, 파리, 루브르미술관

위해 사실적인 묘사와 재질감의 효과를 잘 나타난 작품이다. 「사슴의 은신
처」는 실제 사슴을 보고 그리기 위해 숲에 사슴을 풀어놓고 작가는 숨어서
조심스럽게 그렸다. 이 그림에서 사슴의 생태는 정확히 포착되어 있고 숲
에 흐르는 물의 투명함까지 읽혀질 정도다.

쿠르베는 여전히 사회 개혁에 대한 관심과 정열을 보였고 이 때문에 개
인적인 삶 역시 파란만장한 역경에 처해진다. 그는 방돔 사건으로 수감되
었다가 보석으로 출감했으나 엄청난 변상비가 부담되고 신변의 위험을 느
껴 스위스 망명길에 올랐고 그 2년 후인 1877년 겨울에 레반 호수에서 불
행한 죽음을 맞이하였다.

2) 풍자화가 도미에

프랑스의 정치적 상황을 풍자화로 잘 묘사했던 오노레 도미에(H.
Daumier)는 1808년 마르세유(Marseille)에서 태어났다. 그는 8세 때 가
난한 유리제조공이며 루소의 찬미자이자 무명시인인 부친과 함께 파리로
왔다. 16세부터 변호사 사무실에서 또는 서점에서 일을 하면서 기회만 있

으면 루브르 미술관에서 보았던 대작들을 기억하여 소묘로 그렸으며, 특히 루벤스와 렘브란트 작품들에 공감하였다.

도미에는 1824년에는 최초로 정치 만화를 제작하였는데, 풍자화로서 샤를르 10세를 비롯한 정치가들을 그렸으며 1828년에는 라므레(Ramelet)에게 석판화 기술을 배워 정치적, 사회적 상황을 정열적이고 호소력 있게 묘사하였다. 1829년에는 부르조아의 냉대로 소외된 계층의 입장에서 그들의 현실 생활과 심리 묘사를 풍자화로 재현한 「낡은 깃발」을 비롯한 석판화 3점을 〈라 실루에트 La silhonette〉에 발표하였다. 라 실루에트는 프랑스 최초의 주간 풍자지로 부르봉 왕조가 몰락하기 전 1829년에 창간되었으며, 출판되던 도중 편집장이었던 라티에와 리쿠르가 2년 사이에 두 번이나 체포되어 재판을 받았다.

이 주간지는 1830년 7월 혁명의 역사적 현장을 목격하고 현실 풍자에 적극 나서 시민계급의 승리와 성공적인 혁명을 이끌어 다수 일반 대중에게 인정을 받게 되었다. 특히 석판화인 「반란에 가담한 식료품상」은 도미에가 혁명 세력에 동조하였음을 알리는 대표작이다. 7월 혁명에 대해 간단히 언급하면, 이른바 '영광의 사흘'이라 일컬어졌던 1830년 7월 27, 28, 29일 사흘 동안 프랑스 국민들이 샤를르 10세를 폐위시키고 루이 필립(L. Philipe)을 왕위로 계승시킨 혁명이다. 루이 18세의 후임으로 왕위를 계승한 샤를르 10세는 '7월 칙령'을 선포하여 의회를 해산하고, 시민 계층의 참정권을 빼앗았으며 출판과 언론을 금지시켰다. 이에 프랑스 국민이 독재자 샤를르 10세에 대항하여

도미에, 「반란에 가담한 식료품상」,
1830, 석판화, 파리, 국립도서관

분연히 일어나 혁명을 일으켰으며 당시 희생된 시민만 해도 2천여 명에 달했다.

도미에는 1831년 오베르(Aubert)와 샤를르 필립퐁(C. Philipon)에 의해 발행되었던 〈라 카리카튀르 La Caricature〉와 1832년 필립퐁에 의해 창간된 〈르 샤리바리 La Charivari〉에 많은 작품을 실었다. 1834년 〈라 카리카튀르〉가 탄압을 받아 폐간되고 〈르 샤리바리〉가 명맥을 이어간 것인데, 〈라 카리카튀르〉는 '만화'

도미에, 〈라 카리카튀르〉, 창간호 표지

라는 의미의 그림 잡지로 루이 필립의 새 정권을 맹렬히 공격하는데 앞장섰다.

루이 필립의 핵심적인 지지 세력은 중산계급층들인데 왕이 그들에게 공식적인 명예의 상징으로 각종 레종도뇌르 훈장을 남발하는 것을 소재로 도미에는 「가르강튀아 Gargantua」라는 풍자화를 그렸다. 1831년 작품인 「가르강튀아」는 '대식가'라는 뜻이며 도미에에게 명성을 주었던 작품이다. 이 화면은 한 무리의 관료와 명사들이 공물이 되어 루이 필립의 커다란

도미에, 「가르강튀아」, 1831, 석판화

뱃속을 채워주는 모습이다. 왕의 자세는 탐욕 그 자체를 의미하고, 허욕에 찬 왕족의 무리가 등뒤에 모여 있다. 왕의 왕좌는 실내용 좌식 변기이고 그의 항문에서는 훈장이 쏟아진다. 이 작품으로 인하여 작가는 징역 6개월에

도미에, 「트랭노스냉가 15번지」, 1834, 석판화, 파리, 국립도서관

벌금 500프랑을 선고받게 되었다.

이 사건 이후 도미에의 작품 경향에 변화가 오는데 파리 시민 생활을 부
각시키면서 유순한 형태로 관료의 위선적인 행위를 풍자하게 된다. 한편
도미에가 편집진에 가담하였던 〈르 샤리바리〉는 '난장판'이라는 뜻이다.
루이 필립에 대한 모든 반대 세력의 지지를 받았으나 1833년 미묘한 사건
에 의해 지지 세력에 내분이 생겨 공화파의 기관지가 되자 이후 격렬한 탄
압의 표적이 되었다.

도미에는 1834년 사회적, 정치적 폭력을 표현하기 위해 난장판이 된 집
에서 익명의 인물이 처참하게 쓰러져 있는 모습을 그렸는데 이 작품이 「트
랭노스냉가 15번지」이다. '죽음'을 소재로 한 두 개의 다른 작품을 비교해
보면 많은 차이점을 발견할 수 있다. 이미 언급했던 다비드의 「마라의 죽
음」에서 영웅적 순교를 한 '마라'는 세속적인 영웅의 이미지로 표현되었
다. 마라는 머리에 수건을 감고 욕조에서 죽어 있는데, 욕조는 무덤을 의미
하고 수건은 후광의 의미로 변형되었고, 상자는 묘비로 상징되고 있다.

반면 「트랭노스냉가」에서는 야만적이고 폭력적인 모습을 그대로 재현한

반(反)영웅의 이미지로 그려져 있다. 잠옷, 밤에 잠잘 때 쓰는 모자, 드러난 베개 등이 있는 그대로 묘사돼 있으며 그 밖의 의미는 찾아지지 않는다. 즉 이 죽음은 현실을 그대로 반영한 역사적인 사건에 지나지 않는다.

도미에는 40세 무렵부터 유화, 조각, 석판화를 정열적으로 제작하였으며 소재로는 정치와 사회, 현실적 민중의 일상 생활을 선택하였다. 그가 「공화국」, 「이주자들」을 제작한 1848년은 루이 필립 정권이 무너지고 공화국 임시 정부가 설립된 시기이다. 도미에는 「공화국」에서 이러한 현상을 정치적 승리로 생각하고 순수한 기법으로 표현하였다. 그는 공화국을 비옥하고 순결함을 지닌 강하고 건강한 여성으로 생각하였다. 이 그림은 대범하게 구획 지어진 면 때문에 웅장한 느낌이 들고 강렬한 명암대비도 두드러진다. 그러나 2월 혁명의 실패로 보수세력이 득세하고 6월 살상의 탄압으로 이어져 대작으로 확대하지 못하였던 작품이다.

한편 「이주자들」은 구체적인 현실을 넘어서 보편적인 인간의 논리를 보여주고 있는데 버림받아 정처 없이 떠나는 행렬들은 당시의 사회적 상황을 대변하는 극적인 장면이라 할 수 있다. 이 화면은 빨강, 청록색, 진노랑 등 풍요로운 색채로 이루어졌고 흙, 언덕, 음산한 하늘 등이 절묘하게 묘사되어 있다.

그가 1850년경 살롱전에 출품한 「실레노스의 주정」과 「사티로스에게 쫓기는 요정들」에서 처리한 방식과 채색효과는 루벤스 작품을 연상하게 한다. 「사티로스에게 쫓기는 요정들」에서는 겁에 질려 달아

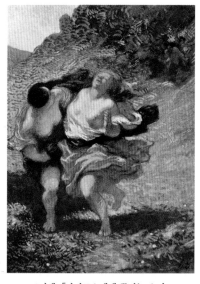

도미에, 「사티로스에게 쫓기는 요정」,
1849~1850, 129×96cm, 몬트리올미술관

도미에, 「3등 열차」, 1862, 64×69cm, 뉴욕, 메트로폴리탄미술관

나는 요정들의 치마 자락 주름을 노란색으로 표현하였고, 단색조는 찾아볼 수 없으며 화면 전체에 입체감을 주어 활력을 느끼게 한다.

도미에는 1855년경부터 철도에서 풍부한 영감을 얻어 「3등 열차」 연작을 제작하였다. 사람의 성격까지 파악하는 예리한 눈과 가난한 사람들에 대한 존엄성을 가지고 제작한 「3등 열차」는 가난한 도시 부랑자들, 어디론가 떠나는 고독한 군중들의 모습으로 구성되어 있으며 그들의 지친 삶의 표정과 자세에서 그 당시 사회적 분위기를 암시하고 있다. 이 화면은 잠자는 아기를 품에 안고 있는 여인과 누군가의 어깨에 기대어 잠이 든 꼬마 아이, 무관심하고 무표정한 사람들의 모습에서 가난한 사람들의 고단한 일상을 묘사하고 있다.

그는 만년에 이르러 세르반데스(M. d. Cervantes)의 문학 작품을 주제로 「돈키호테」 연작들을 발표하였다. 1868년에 제작된 이 작품에 대해 잰슨은 "도미에는 정신과 육체의 이상적 희망과 냉혹한 현실과의 영원히 피

할 수 없는 인간 내면의 비극적 갈등을 돈키호테를 통해 실현시키고 있다"
라고 말하였다. 이 화면은 얼굴 표현 없이 흡사 괴기한 유령이 되어버린 듯
한 돈키호테와 앙상하게 뼈대만 남은 말이 묘사되어 있다.

도미에 작품의 특성은 대담한 데 있다. 작품에서 보여지는 단순성, 왜곡
성은 현대 정신과 상통하며 인간의 얼굴 표정이나 몸짓에서 인간 정신의
본질을 추출하여 인간에 대한 연민의 정을 표현하였다. 또한 그는 힘찬 선
과 양감, 강렬한 명암의 대비나 형태 묘사의 개성적인 표현과 필치의 자유
로운 묘사에 탁월한 능력을 가진 작가였다.

그는 시사풍자 만화와 석판화, 유화를 통해 시대의 모순과 허구에 대한
날카로운 비판 정신으로 왕정과 귀족 정치에 대항하였을 뿐 아니라 인간적
인 약점이나 소시민적인 삶을 재현하기도 하였다. 풍자화를 통해 근대적
역사 의식을 반영하고 인간 소외를 배격하고자 하였던 것이다. 인간적 진
실과 인간성 회복을 추구하고자 했다는 점에서 도미에 작품의 의의는 크다
할 것이다.

도미에, 「돈키호테」,
1868, 45 × 32cm,
뮌헨, 노이에 피나코테크

5

열려진 내면의 세계

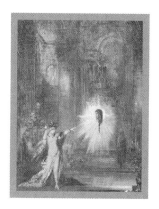

모로, 「환영 : 살로메의 춤」,
1876, 105×72cm, 파리, 루브르미술관

열려진 내면의 세계

1871년 프랑스 사회는 라인 강변의 영토 문제로 촉발된 독일과의 보불 전쟁에서 참패, 절망적인 분위기였다. 실증주의와 자연과학사상이 위기를 맞아 미술에 있어서도 사실주의의 쇠퇴를 가져오게 되었다. 사실주의에서의 한계는 인간의 비합리적인 욕망과 지향을 외면한데서 보여졌다. 예를 들어 쿠르베의 말처럼 천사가 존재하지 않는 것은 사실이지만, 천사를 기대하는 인간의 비합리적인 욕망이 있다는 것 또한 분명한 사실이다. 이러한 시대적 배경에 의해 과학적 경험론에서 신비하고 보이지 않은 세계, 서정과 꿈의 세계를 지향하게 되었다. 또 철저한 이성적 논리보다는 직관의 힘이 강조되면서 새로운 정신을 추구하게 되었다.

상징주의는 1885년에서 10여 년간 전성기를 맞이한 프랑스 문학을 중심으로 일어났던 예술운동이다. 보들레르를 중심으로 풍미한 새로운 신비주의는 로트레아몽 (C. d. Lautréamont), 랭보(A. Rimbaud), 말라르메(S. Mallarmé) 등에 의해서 시작되었다. 말라르메는 신비와 표현할 수 없는 것에 의미를 부여하면서 이러한 신비에 의해 상징이 형성된다고 하였다. 그들은 주관적, 내면적, 신비적인 세계를 상징을 통해 암시적으로 표현하고자 하였다.

상징주의란 말이 널리 유명하게 된 것은 1886년 9월 18일자 〈피가로 Le Figaro〉지에 시인인 장 모레아(J. Moréas)의 〈상징주의 선언〉에 의해서

이다. 그는 상징이란 현실을 관념으로 대치하려는 노력이라고 정의하며 상
징주의는 회화, 조각 등을 포괄하는 세기말 예술사조의 위치를 차지한다고
하였다. 이와 같이 상징주의는 문학 이외의 다른 예술 분야에도 적용되며
미술에 있어서는 문학과 같은 목적으로 공통된 의도를 보여 중요한 역할을
띠게 되었다. 문학에 이어 미술에 도입된 상징주의는 반사실주의적 경향을
지향하는 추상적, 관념적인 의도를 구체적인 형태를 통해서 나타내는 표현
방법이라 할 수 있다.

비평가 오리에(A. Aurier)는 1891년 발표한 〈회화에 있어서의 상징주의
〉에서 상징주의는 고갱을 중심으로 한 퐁타방파(Ecole de Pont-Avon)
및 나비파(Les Nabis)를 가리켰으나, 그 후의 논평에서는 고갱 등의 음악
적, 장식적인 구성을 목표로 한 작품보다는 신비적인 주제를 선택하고, 종
교적, 시적인 관념의 표현을 시도한 작품들을 상징주의에 포함시켰다.

퐁타방파는 19세기 말 프랑스 화파이며 베르나르(E. Bernard)를 이론
가로 추대하고 고갱을 중심으로 모인 청년 화가 그룹이다. 1888년 브르타
뉴 지방의 작은 마을 퐁타방에서 만난 고갱과 베르나르는 인상파의 필촉
분할과 점묘를 부정하고 윤곽선의 구성과 단순한 색면의 배열을 주장하였
다. 동참한 작가로는 드니, 세뤼지에(L. P. H. Sérusier) 등이 있다.

비슷한 시기에 활동한 나비파는 고갱에게 사사받은 젊은 화가들이 파리
에서 결성한 집단이다. 명칭은 헤브라이어(Hebrew language)의 '예언
자'에서 연유되었는데, 신예술의 선구자로 자부하며 회화에서 판화, 조각,
무대장치 등 표현 활동이 확대되었다. 보나르(P. Bonnard)와 퐁타방파에
서도 활동하였던 드니(M. Denis), 세뤼지에 등이 있다.

이러한 논평을 중심으로 전자의 입장을 취하지 않고 후자의 관점에서 인
간의 내면에 존재하는 동경과 꿈과 신비한 환상을 상징적으로 표현한 대표
적인 작가들을 알아보고, 고갱에 대해서는 다음에 전개될 후기 인상주의에
서 알아보기로 하자.

프랑스 상징주의를 대표하는 모로와 신비스러운 투시력의 소유자인 르동, 세속적인 세계를 진실과 신비의 상징으로 표현한 샤반느, 상징주의의 특징적인 면모를 보여준 독일의 클림트, 영국의 상징주의자로서 중세의 전설이나 고전시를 신비스럽게 형상화시킨 로제티 등에 대해 살펴본다.

1) 교육자 모로

위대한 화가이자 교육자인 귀스타브 모로(G. Moreau)는 1826년 파리 건축가의 집안에서 출생하였으며, 피코(Picot)에게 배운 후, 샤세리오(T. Chassériau)의 화려한 색채에 영향을 받았다. 샤세리오는 앵그르의 제자로 신고전주의자였으나 후반기는 들라크르와의 영향을 받아 낭만주의와 그리스적 격조가 융합된 관능적인 여성상을 제작하였고, 대표작으로는 「에스테르의 화장」 등이 있다. 1857년에 이탈리아로 유학하며 4년 동안 체류하면서 레오나르도 다 빈치, 카라밧지오, 렘브란트의 작품에 심취하고 원시 화가들과 고대의 항아리, 모자이크 등에 매료된다.

모로는 1864년 「오디푸스」 작품으로 살롱전에 출품하여 비평을 받은 후 공식적인 공모전에는 출품하지 않다가 1880년 위스망(J. R. Huysmans)에 의해 상징주의라는 찬사를 받았다. 위스망에 따르면 모로는 독특하고 비범한 화가이며 개성 있는 새로운 미술을 창조하였는데, 그의 그림의 불안한 맛은 처음 보는 사람은 무척 당황케 한다고 호평하였다. 4년 후 위스망은 저서 〈자연에 대하여〉에서 모로의 작품에 대해 언급하면서 모로의 위치를 상징주의자로서 확고부동하게 결정지었다.

모로의 특성은 현실적인 사실적 현상과 비현실 세계인 신화적 현상을 동시에 표현했던 걸작 「환영; 살로메의 춤」에서 잘 나타난다. 눈부신 광휘에 빛나는 세례 요한의 머리가 요염하게 춤추는 살로메 앞에 출현하는 장면으로, 작가는 춤추는 살로메에서 현실 세계를, 떠 있는 요한의 목에서 상징적

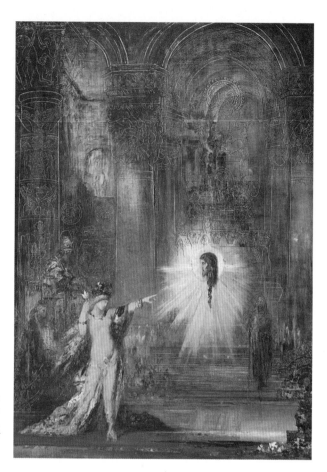

모로,
「환영 ; 살로메의 춤」,
1876, 105×72cm,
파리, 루브르미술관

인 비현실 세계를 나타내 보이고 있다. 이 화면은 살로메의 화사한 관능미, 요한의 잘린 머리에서 떨어지는 섬뜩한 핏줄기, 우아한 배경 등으로 구성돼 매우 장엄하고 화려하면서도 잔혹함을 떠올리게 한다.

모로는 1880~1890년대에 어느 정도 인정을 받게 되어 레종도뇌르 훈장을 받고, 1889년에는 미술협회 회원이 되었으며, 1892년에는 에콜 데 보자르 교수가 되었다. 그는 화가보다는 미술 교육자로 더욱 유명한데 그의 문하생으로 마티스(H. Matisse), 마르케(A. Marquet) 등이 잘 알려져 있

다. 모로는 학생 각자가 지닌 독창적인 개성을 개발하는 데 힘썼다.

한편으로 그는 라파엘 전파 화풍에 접근, 신화, 전설, 종교적인 것을 주제로 선명한 색채를 사용해 내면적인 감정이나 심리를 표현하였다. 라파엘 전파는 1848년 영국 청년 작가 7명이 동지적 결합으로 태동시킨 예술 집단으로 러스킨(J. Ruskin)의 강력한 영향과 후원에 힘입어 라파엘 이전 미술의 허식 없는 우아함과 투명한 색채의 재생을 내세운 그룹이었다.

그리스 신화를 주제로 1865년에 그린 작품은 「오르페우스의 목을 든 트라카아의 처녀」, 1880년에 그린 「갈라테아」, 1896년 작품 「주피터와 세멜레」, 1895년에 그린 「나르시스」 등을 들 수 있다. 모로는 이러한 주제들을 평면적이고 상투적으로 표현하지 않고 상징성을 도입하여 신비스럽게 형상화시켰다.

모로는 작품들을 정교한 구성에 기초를 두고 표현하였는데 1890~1895년경에 그린 「사이렌」은 아름다운 노래를 불러 뱃사람들을 바위로 유혹하여 침몰시킨다는 신화속의 요정을 그린 것이다. 이 그림은 전반적으로 어둡고 침울한 느낌을 주어 죽음을 은연중에 내포하고 있는, 상징적인 의미가 담긴 작품이다.

이듬해 그린 「주피터와 세멜레(Semele)」에서도

모로, 「주피터와 세멜레」,
1896, 213×118cm, 파리, 모로미술관

비슷한 점을 엿볼 수 있다. 이 신화의 내용은 세멜레가 주피터(제우스)의 사랑을 받아 임신하자 제우스의 아내 헤라가 질투하여 세멜레를 유혹, 제우스가 헤라에게 구혼했을 때와 같은 신의 모습으로 나타나 달라고 요구하게 한다. 세멜레의 요구는 무엇이든지 들어주기로 약속한 제우스가 천둥소리와 번갯불에 싸여 나타나자 세멜레는 그 자리에서 번갯불에 타 죽고 만다. 제우스는 죽은 세멜레의 몸에서 태아를 꺼내 자기의 넓적다리

모로, 「사이렌」, 1890~1895, 62×93cm

에 넣고 꿰맸다. 이렇게 하여 달이 차서 낳은 아이가 주신(酒神)인 디오니소스이다. 주피터는 그리스 로마 신화에 등장하는 여러 신들에게 군림하는 신이다. 제우스는 인간의 딸인 세멜레와 사랑에 빠져 그리스 신화를 화려하게 장식하였다.

이 작품은 주피터가 사랑에 집착하는 자신의 본성을 나타내는 가장 극적인 순간을 묘사하고 있다. 모로는 이 작품에 대해서 보다 높은 세계를 향한 상승, 순수한 존재의 신성함과 위대한 신비는 그 스스로를 완성시키고 자연 전체는 이상과 신선함으로 채워져 모든 것이 변형된다고 설명하였다.

모로의 작품에 나타난 여성은 아름다움과 사악함, 죽음의 역할을 부여받

는데, 미녀와 괴물이 한 자리에 있는 전설 속의 인물을 그린 「요정과 그리핀」에서 잘 나타난다. 남성은 「구혼자들」 작품에서 보여지듯 연약하고 수동적인 인물로 표현되었다. 이 작품은 무력한 남성들이 대량 학살된 모습을 세밀하게 파고들듯이 그려내어 처참한 죽음을 당한 이들에게 비애감을 느끼게 하였다. 모로는 눈에 보이는 것보다는 보이지 않는 내면의 세계, 또한 현실이 아닌 신화나 전설의 세계를 화면에 재현시킨 것에 그치지 않고, 또 다른 세계를 창조해 나간 상징주의 회화의 정신적 선구자였다.

2) 르동과 환상적인 작품

환상의 세계를 구축한 오딜롱 르동(O. Redon)은 1840년 보르도에서 태어나, 어린 시절 페리르 르바드(P. Lebade)에 있는 백부에게 보내져 고독한 생활을 하였는데, 그곳은 훗날 그의 정신적, 예술적 고향이 된다. 르동은 11세 때 그의 부모가 있는 보르도로 돌아와 공립학교에 입학하였으나 적응을 잘 하지 못하였고 데생만을 열심히 그렸다. 그의 부친은 르동의 재능을 인정하여 15세 때 보르도의 목탄화가 고랭에게 데생을 배우게 하였다.

1860년 그의 예술성에 깊은 영향을 주었던 생물학자 클라보(A. Clavaud)와 친교하며, 르동은 생명의 신비로움에 대한 지식과 감성과 지성을 본받았다. 그는 현미경에 비춰진 미생물 세계를 보고 눈에 보이지 않은 이상학적 초자연적인 것에 관심을 갖게 되었다. 24세 파리에서 제롬(J.-L. Gérôme) 문하에 입문하였으나 적응을 못하고 보르도로 돌아와 동판화가 브레당(R. Bresdin)과 교류하면서 판화 기술을 터득하게 되었다. 르동이 색채를 사용하지 않고 흑백의 신비를 표현하려 시도하려는 것은 브레당의 영향을 받은 것이라 할 수 있다.

1874년 그는 라투르(F. Latour)에게 새로운 석판화의 기법을 배움으로

써 새로운 작품을 시도하였다. 석판화를 이용하여 「자연이 최초로 본 꽃」
을 제작하였는데 동물의 눈을 나타낸 듯하지만 상징적인 의미가 담긴 환상
적인 표현이었다. 그 후 최초의 석판화집인 〈꿈속에서〉를 발간하였다. 르
동은 흑백의 세계에 몰두하여 석판화집 「성 안투안의 유혹」의 연작으로 3
집을 발표하였고, 1890년에 동판화집 〈악의 꽃〉을 발표하면서 상징주의

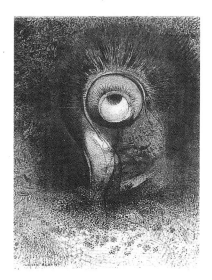

르동, 「자연이 최초로 본 꽃」, 석판화, 1883

시인과 밀접한 교류를 가졌다. 르
동은 50세경부터 유화, 파스텔 작
업으로 밝은 색채를 사용하였고 만
년에는 인물과 꽃과 신화적 세계를
소재로 신비한 아름다움의 극치를
이루게 되었다.

르동의 작품 주제들은 상징주의
표현에 주로 사용되는 환상적인 마
스크, 괴물, 잘린 목, 기괴한 바다
생물, 고전적인 신화에 등장하는
동물 등을 새로운 해석으로 창조한
것이다. 이런 경향은 1877년의 「순
교자의 머리」를 비롯하여 1895년
이후에 그린 「키클로페스」, 1905년의 「아폴론의 이륜차」에 이어 1913년
이후 「오르페우스」 등 많은 작품을 들 수 있다.

신화를 소재로 한 「오르페우스」는 파스텔을 사용하여 부드러운 채색으
로 온화한 분위기를 주고 있다. 옆모습을 한 눈감은 오르페우스의 얼굴은
환상적이고도 도식적인 조형성을 느끼게 한다. 목 잘린 오르페우스가 살아
있는 듯 전체 화면이 은은하고 엷은 보라색조로 이루어져 있다. 또한 환상
적 동물의 양상을 표현한 「켄타우루스와 용」에서도 동적인 것과 주황과 녹
색의 색채가 잘 어우러졌다. 승리자와 창에 찔린 용의 대조된 모습이 화면

르동, 「오르페우스」,
1913, 70×56.5cm, 클리블란드 미술관

르동, 「켄타우루스와 용」,
1908, 25×18cm, 오텔로, 크뢸러 뮐러미술관

을 드라마틱하게 이끌어가지만 내용의 신비성과는 달리 표현은 현대적이
고 감각적이다. 이러한 환상적인 존재나 우주의 신비에 대응하는 인간의
내면적 상태를 상징적으로 표현한 것이 르동의 예술적 특징이라 할 수 있
다.

르동은 내면의 세계를 표현하는데 색채를 사용하였다. 1880년대 판화를
주로 한 시기가 검은색의 예찬시대이다. 그는 가장 본질적인 색채로 검은
색을 꼽으며, 검은색은 생명과 건강이라는 깊은 원천으로부터 얻어진다고
여겼다. 검은색이 주가 된 「마리 보드킨」을 보면 얼굴은 섬세하면서 엄격
한 분위기로 위엄 있게 나타난 반면 파스텔의 사용으로 검은 코트와 모자
표현이 부드러운 질감을 느끼게 한다.

그러나 르동은 만년에 와서 풍부하고 화려한 색채를 사용하여 환상적이
고 신비한 기법을 구사하는 독특한 재능을 보였다. 그는 섬세한 선의 표현
으로 움직이는 기법을 효과적으로 활용하여 환상적인 세계를 연출하였는

데,「꿈」,「판도라」,「비너스의 탄생」등에서 찾아 볼 수 있다. 「꿈」에서는 명암의 대조, 색채의 배합, 선의 리듬 등의 표현 기법을 사용하였다. 또한 색채의 다양한 표현은「들꽃」,「흰 꽃병과 꽃」등에서 그 절정을 이루었다. 그의 색채에 대한 감각이나 이해는 빛에 의한 효과가 아니라 내면의 표출이라 할 수 있다.

르동, 「마리 보드킨」, 1900, 파스텔,
54×48cm, 오텔로, 크뢸러 뮐러미술관

르동의 작품을 숭배하였던 드니는 영혼의 상태를 나타내지 않고, 감정의 깊이를 드러내지 않으며 내면적인 비전을 일러주지 않는다면 그 어떤 것도 그릴 수 없다고 한 점이 르동으로부터 배워야 할 점이라고 주장하였다.

3) 퓌비 드 샤반느의 벽화

퓌비 드 샤반느(P. P. Chavannes)는 1850년 살롱 출품을 계기로 화단에 데뷔하여 약 50여 년에 걸쳐 왕성한 작품 활동을 하였던 작가이다. 그는 아카데미 화가라기보다는 정부로부터 여러 점의 벽화를 주문받아 남긴 것으로 더 알려져 있다. 일반적인 그의 회화의 특징은 세부적인 묘사보다는 대상을 단순하게 화면에 재배열하여 건축적인 구성과 2차원으로 환원하여 평면성을 강조하였고, 색채와 주제는 상징적인 분위기를 연출하였다는 점이다. 또한 그는 건축물에 종속된 2차원의 벽을 화면으로 삼아 작품을 제작하였다.

퓌비 드 샤반느는 1824년 직물업을 하는 리용(Lyon)의 명문 가정에서 태어났다. 그는 건강이 약해 부친이 희망하던 기술자가 되지 못하고 23세 때 휴양을 위해 이탈리아로 떠났고 이 여행이 그림을 그리게 되는 계기가 되었다. 그는 이탈리아에서 미술에 매료된 채 앙리 쉐퍼(H. Scheffer)의 작업실에서 잠깐동안 그림을 그렸다. 이때 퓌비는 화가로서 확신을 갖고 돌아오게 되었고, 이후 두 번째 이탈리아 여행을 떠났다. 피렌체에서 그는 친구와 함께 1년 동안 체류하면서 르네상스 대가들의 작품들이나 폼페이 벽화 등에 매료되었다.

그는 폼페이 벽화를 비롯하여 르네상스와 17세기 바로크 시대에 제작되었던 대가들의 벽화 등 이탈리아의 고전기 벽화에 감명을 받아 19세기 벽화를 과거와 연결시키고자 노력했다. 퓌비 드 샤반느는 고대의 대가들이 그린 프레스코 벽화에서 영감을 얻어 독특한 화면의 분위기를 창출해 나갈 수 있었다.

초기에는 샤세리오와 들라크르와 등 여러 가지 양식과 영향을 동시에 적용하여 시도하였으나 점차로 엄격한 고전적 묘사로 변했다. 그리고 1870년에서 1880년대 중반까지 벽화를 통해서 자신의 양식을 구축하면서 상징주의의 전조로 인식되는 회화에 몰두하였다. 이후 작품은 상징주의 성향을 띠며 제작되었다.

퓌비 드 샤반느는 화단에 등단했던 1850년 살롱전에 「피에타」를 출품했다. 이 작품은 죽은 그리스도를 안고 슬퍼하는 마리아와 막달라 마리아의 모습으로, 르네상스 이래의 전통적인 피에타 도상과 유사하다. 그는 피에타가 보여주는 전통적인 종교적 도상이나 강건한 인체의 모습, 풍부한 색채와 극적인 빛의 효과를 살려 그렸던 것이다. 이와 유사한 경향을 보인 작품이 1857년의 「성 세바스티안의 순교」와 이듬해 제작한 「재판받는 예수」, 1859년에 출품하여 좋은 호응을 얻었던 「사냥에서 귀환」 등이다. 「사냥에서 귀환」은 단순하고 조용한 느낌으로 외곽선을 강조하는 선으로 이루어

퓌비 드 샤반느, 「세례 요한의 참수」, 1869

져 있다.

이와 같이 그의 초기 작품은 이탈리아 여행에서 직접 눈으로 보고 감명 받았던 르네상스와 바로크의 대가들의 작품들에서 영감을 얻었으며, 잠시 나마 낭만주의의 작가인 들라크르와에게 영향을 받았다. 이는 퓌비 드 샤 반느의 「피에타」와 들라크르와의 「성 세바스티안」이나 「피에타」의 작품과 비교해 보면 쉽게 이해할 수 있다.

퓌비는 1851년부터 7년 동안 살롱전에 출품했으나 계속된 낙선으로 낙 담에 빠진다. 그러던 중 르 부르쉬(Le Brouchy) 시골 별장의 벽화 장식을 주문받게 되는데 이것이 벽화 그림을 그리는 계기가 되었다. 이때 제작한 벽화는 성경에서 인용한 사계절을 주제로 봄을 상징한 「기적의 고기잡이」 와 가을을 의미한 「포도주 담그기」 그리고 여름과 겨울을 나타낸 「루스와 보아즈」, 「사냥에서 귀환」과 같은 작품들이다. 이외 「탕자의 귀환」이 있다.

1861년 살롱전은 그에게 커다란 행운을 가져오게 하였는데 전통적인 역 사화의 범주에 속한 「평화」와 「전쟁」의 작품으로 2등상을 받게 되면서 화

려한 화가의 길을 갈 수 있게 된 것이다. 이후 그는 정부로부터 공적인 주문도 받게 된다. 이 무렵 그의 작품들에서는 덜 세련된 터치와 희미한 색채, 장식적인 구성이 찾아진다.

1863년에는 아미앵(Amiens)의 피카르디(Picardy) 박물관 벽화를 제작하게 되는데 「평화」와 「전쟁」을 비롯하여 대장장이가 일하고 있는 모습을 담은 「노동」, 「휴식」 등 많은 작품들을 그렸다. 1864년 살롱에 출품하였던 「가을」의 왼쪽에 근엄하게 앉아 있는 여인의 모습은 고전조각 「데메테르」를 모델로 하고 있으며 3명의 연인들의 자세와 화면 구성이 특이하다. 1869년에는 「밀로의 비너스」에서 영감을 얻은 「샘」을 그렸고, 「명상」은 고상한 자태의 단일 인물이 이상적으로 묘사되어 있다.

같은 해에 제작한 「세례 요한의 참수」는 박력있고 개성적이었으나 드로잉과 구성에서 혹평을 받은 작품인데 딱딱한 직사각형의 여러 인물들로 배치돼 있다. 이 그림은 낮은 채도의 청색과 흰색, 회색계열의 창백한 분위기가 인물의 모습으로 연상되면서 더욱 비현실적인 느낌을 주고 있다. 퓌비 드 샤반느의 이러한 작품 경향은 10년이 지난 후에도 나타났는데 「탕자」와 「가난한 어부」 등에서 창백하고 병약한 비현실적인 인물이 유사하게 나타난다. 이 두 작품은 세기말에 나타난 감수성과 공감되면서 인간 존재에 대한 공허함이나 우울함을 느끼게 한다.

1870년에는 보불전쟁이 발발하면서 나폴

퓌비 드 샤반느, 「가난한 어부」, 1881,
192.5×155cm, 파리, 루브르미술관

레옹의 제2제정이 몰락하고 제3공화국이 시작되었다. 또한 프랑스가 독일에게 항복선언을 하고 독일 제국의 성립이 선포되는 등 많은 변화가 일어났다. 이런 상황에서 퓌비 드 샤반느는 회화 소재를 과거의 역사나 사건을 표현하지 않고 당시 관심이 많았던 사실주의 회화운동의 경향을 고려하였다. 그 예로 「카드놀이」가 있는데 이 그림은 근대적인 인물이 처음 등장한 작품이다. 그러나 이 작품은 당시 소재를 선정하여 제작하였으나 우화적인 인물의 형태나 자세가 그대로 전통적인 면을 버리지 못했다는 강한 비평을 받게 되자 작가가 스스로 이 작품을 없애 지금은 남아 있지 않다.

1873년 제작된 「죽음과 소녀들」에서는 보불전쟁을 배경으로 절망과 희망 또는 삶과 죽음이 대비되는 유형을 보여주면서, 다시금 인정을 받게 되었다. 그는 1873년부터 2년 동안 프와티에 시청 벽화를 제작하였고 이어서 1874년부터 5년 가까이 판테온 벽화를 제작하였다. 여기서 그는 프랑스 역사상 영웅적인 인물과 종교적인 내용을 소재로 선택하여 민족주의와 애국심을 표현하였다. 특히 파리의 판테온은 프랑스 역사와 미술의 영광을 위한 장소로 인식하였으며, 프랑스인들의 가장 이상적인 인물로 여기고 있는 성녀 쥐느비에브의 생애를 통해 나라의 안녕을 기원하는 의미를 담아냈다.

1882년 제작된 「행복한 땅」은 고대의 신화를 주제로 그린 것으로 바다

퓌비 드 샤반느,
「행복의 땅」,
1882, 27×25.7cm

와 육지의 색채를 대조하였으며 한가로운 시간을 보내는 평안한 모습이다. 1891년작 「여름」은 개울이 있는 평야에 모인 많은 사람들의 자유로운 자세와 표정이 잘 묘사되어 있고 고전적인 양식을 보인다.

그 후 그는 벽화가로서 지대한 명성을 얻게 되었고 리용 미술관의 벽화, 소르본느 강당 벽화, 루앙 미술관 벽화 등 많은 벽화를 제작하였다. 그의 작품 경향은 문학적, 상징적, 신화적인

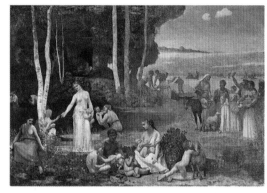

퓌비 드 샤반느, 「여름」, 1891, 사르트르, 미술관

주제들을 진실과 신비를 대비해 가며 잘 표현한 데 있다. 고상한 자태의 여러 인물 배치와 차가운 색채는 정숙함에 잘 조화시켰으며, 후기로 갈수록 담담한 화풍으로 변화된다. 그의 조용한 색채와 견고한 구도는 벽화의 성질과 잘 맞아 좋은 작품들을 남길 수가 있었다. 퓌비 드 샤반느는 벽화를 통해 획득한 기법을 캔버스에 적용하여 삶의 고독, 우수 등 인간의 보편적인 감정에 호소하여 상징주의 작가로 추앙받게 되었다.

4) 시인, 화가인 로제티

영국 런던 출신의 화가이자 시인인 단테 가브리엘 로제티 (D. G. Rossetti)는 1828년에 태어났다. 학자이며 시인인 단테의 부친은 이탈리아에서 망명한 학자로 킹 대학(King College)에서 이탈리아어를 가르쳤으며 그의 모친은 영국계 이탈리아인이었다. 로제티는 1842년 사쓰 아카데미 (Sass's Academy)에서 화가 수업을 받기 시작하여 고대조각을 모사한 드

로잉 훈련을 받았는데 별로 적응을 하지 못하고 미술과 문학 사이에서 많은 갈등을 겪었다. 그는 1848년 학교 생활을 포기하고 포오드 매독스 브라운(F. M. Brown)에게 사사를 받았다. 브라운은 역사화, 종교화에서 영국의 사회 문제를 다루었고, 그의 이념과 작풍은 라파엘 전파와 유사하나 직접 참여하지는 않았다.

같은 해에 로제티는 로얄 아카데미에서 만난 친구 헌트(W. H. Hunt)와 교류하면서 헌트 친구 밀레스(J. E. Millais)와 함께 라파엘 전파 형제회를 결성하였다. 그들은 전통의 답습에는 반대했지만 도시 중산계층의 종교에 기반을 둔 도덕성을 기본으로 하였다. 이 모임은 초기 라파엘 전파 운동의 하나로 정확한 표현이나 순수한 미, 중세에 대한 새로운 시각으로 인간적, 문학적 감정의 강렬함에 원칙을 두고 있다. 그들은 대중적 취향을 중시하고 라시니오 판화를 모사하거나 러스킨의 이론을 중시하였다.

로제티의 초기 작품으로는 1849년의 「성처녀 마리아 소녀시절」과 1851년에 그린 「수태고지」를 들 수 있다. 이 두 작품은 수평 구도에 날카로운 윤곽선과 강렬한 색채로 이루어졌다. 전자는 모든 인물들이 평면적이다. 성 요한의 서 있는 모습은 거대하고, 왼쪽 마룻바닥 선과 오른쪽 선은 서로 다르게 그어져 있다.

로제티 「성처녀 마리아 소녀시절」,
1848~1849, 83×65cm, 런던, 테이트화랑

「수태고지」는 마리아의 어색한 자세에도 불구하고 섬세한 머리카락 묘사라든지 옷 주름의 사실적인 처리, 잠옷이나 침대, 성경에서 현실적인 모습을 보여주고 있다. 특히 색채에서는 리듬감과 비둘기, 백합, 천사에서는 종교적인 이미지를 각각 느낄 수 있다. 하지만 마리아의 두터운 입술이나 눈에서는 오히려 성적 매력이 느껴진다.

로제티, 「성 조지와 왕녀 사브라의 결혼」, 1857, 34×34cm, 런던, 테이트화랑

그 후 전설, 신화, 성서의 삽화, 단테의 시 등을 주제로 한 그림을 그렸는데 초기 작품으로는 「주님의 여종을 보라」, 「성 조지와 왕녀 사브라의 결혼」, 「단테의 사랑」 등이 있다. 내세적인 분위기를 자아내고 있는 「주님의 여종을 보라」는 세부 묘사에서 보이는 사실적이고 창백하고 절제된 색채와 수직선의 강조

로제티, 「단테의 사랑」, 1859

등에서 의도된 고전주의적 성향을 느낄 수 있다.

그는 1853년경 유채 제작에 몰두하고 르네상스 풍의 채색기법과 구성을 사용하였다. 「성 조지와 왕녀 사브라의 결혼」은 소품이지만, 이 작품에 대해 제임스 스메덤(J. Smetham)이 '황금빛 나는 희미한 꿈'이라고 극찬한, 잘 알려진 작품이다. 이 화면은 꿈을 꾸는 듯한 정적감을 주며 비현실적인 분위기로 묘사되었는데 작은 화면에 여러 개의 크고 작은 네모 상자를 그려 화면 속에서 서로 다른 크기와 대조를 이루며, 공간감을 주는 작품

이다.

한편, 미완성인 「단테의 사랑」은 대각선으로 구분된 배경 위에 단테의 모습이 그려져 있으며, 왼쪽 윗부분에는 그리스도가 온화한 표정으로 내려다보고, 아래 부분에서는 베아트리체가 달에 둘러싸인 채 위를 쳐다보고 있는 상징주의적인 표현으로 묘사돼 있다. 결국 로제티는 중세의 전설, 단테의 〈신곡〉 등에서 감명을 받아 시인다운 상상력을 발휘하여 상징주의적 작품을 이루어 낸 작가라 할 수 있다. 로제티는 1856년에서 1864년에 걸쳐 랜디프(Landaff) 성당의 제단화를 제작하였는데 「다윗의 자손」 등이 있다.

그는 장식적이고 관능적인 여인의 아름다움을 근거로 새로운 형태의 여성 이미지를 고양하고자 하였다. 1860년대는 르네상스의 베네치아에 매료되어 영향을 받았는데, 관능적인 미와 사치스러운 모습에다 개인적인 경험과 문학적 테마를 결합시켜 새로운 유형의 여성 이미지를 선보였다. 이러한 경향으로 그려진 「시빌라 팔미테라」는 부드러운 어깨와 하얀 가슴 살결의 피부색이 아름답게 처리되어 있고 긴 머리결 등에서 여인의 아름다움을 느끼게 한다.

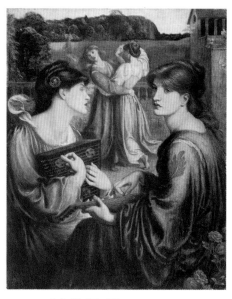
로제티, 「목장의 거실」, 1872, 66×84cm

1870년대는 대중이 좋아하는 경향의 그림만을 제작한 시기였다. 가령 당시 유명한 창녀와 모델을 화려하게 장식하고 관능적인 자세를 취한 모습으로 변화시켜 하류 가정의 실내를 장식할 수

있게 하였는데, 아름다운 여인을 숭배한다는 점은 부르주아나 하층민이나 같다는 것을 보여주었다.

　　로제티가 여인의 미를 주제로 그린 연작들은 시간이 갈수록 육감적이고 정신성이 없는 두려움의 존재로 변해 갔다. 여인들의 이미지는 점점 가늘어지고 연약한 인물로 보여지며 중성화되어간 느낌이 든다. 이는 1872년 「목장의 거실」, 1877년의 「아스타르테 시리아카」, 「멀린의 속임수」 등에서 잘 나타나 있다. 특히 로제티는 여인들의 머리결을 중점적으로 표현하였고, 그러한 여인상들은 작가의 독창적인 예술 취향에 의해 만들어졌다.

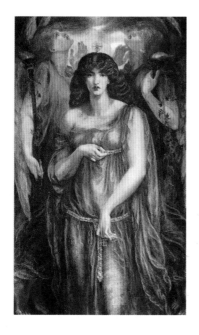

로제티, 「아스타르테 시리아카」,
1877, 105×180cm, 맨체스터, 시립미술관

5) 클림트의 구상과 추상화

세기말 오스트리아 수도 빈에서는 리챠드 스트라우스(R. Straus)의 오페라가 인기였고 연극이나 왈츠의 전성기였으며 사회적으로는 카톨릭 보수당의 쇠퇴로 인해 정치적으로 무력하고 나태한 시기였다.

이러한 쇠잔한 상황에서 세련된 색채와 장식적인 형태로 아름다운 작품을 보여준 귀스타브 클림트(G. Klimt)는 1862년 빈의 근교 바움가르텐에서 귀금속 세공사 집안의 장남으로 출생하였다. 그즈음 빈에 몰아 닥친 경제 공황으로 클림트 역시 재정적 어려움을 감내해야만 하였고 그의 나이 14세 때 오스트리아 미술관 부설 공예학교에 입학하여 페르디난도 라우프베르거(F. Laufbeger)에게 데생 기법과 회화를 사사받았다.

클림트는 스승의 화려한 장식양식을 계승하기도 하고 한스 마카르트(H. Makart)의 상징적 역사화의 영향을 받기도 했다. 1880년부터 그는 스승의 소개로 동료 프란츠 마츠(F. Matsch)와 함께 빈 극장의 천정화 등을 장식하게 되어 젊은 시절부터 이미 화가로서 명성을 얻었다. 이후에도 마츠와 공동으로 건축가 슈투라니의 저택 천장 모서리에 네 개의 원형 초상화를 그렸으며, 이외에도 부르크테아터(Burgtheater), 미술사 박물관 등에 화려한 장식을 하였다.

1890년부터 제작되는 그의 그림은 이집트의 벽화, 그리스 도기화, 모자이크 등의 요소들에서 모티브를 따왔다. 그는 근대적 감각을 살리기 위해 윤곽선을 잘 살려 얼굴을 그렸으나, 지체는 고전적으로 묘사하고 의복 묘사에서는 모자이크 풍의 평면적 장식성을 연결시켰다. 이러한 그의 작품은 독자적인 회화 세계를 창조하면서 상징주의의 특징적인 면모를 보여 주었다. 1888년에서 3년 동안 그린 「사포」, 「고대 그리스; 타나그라의 처녀」 등이 대표작이다. 사포는 기원전 7~6세기의 그리스 여류 시인으로, 남편과 딸이 있었지만 제자들과 친밀한 관계에 의해 스캔들을 일으킨 인물이다.

작품속의 그녀는 에로틱한 서정성으로 사랑과 미, 여성적 우아함을 창조하고 있다. 「고대 그리스」는 이집트의 미라, 신, 천사, 어린이들을 포함한 12명의 우아한 화신을 고고학적인 분위기를 배경으로 완성하였다.

클림트는 1890년대에 이르러 아카데미를 벗어나 자신만의 독자적인 회화양식을 발견하게 되었다. 그는 1892년 부친을 여의는 아픔을 당하고 같은 해 겨울 그의 일생에 많은 도움을 주었던 동생마저 저 세상으로 보내는 고통과 시련을 당했다. 이때 그는 주로 초상화를 소품으로 제작하였다.

그리스 상인인 둠바의 의뢰로 클림트는 저택의 음악 살롱 장식을 맡게 되어 음악을 주제로 한 우의화를 제작하게 되었다. 클림트는 슈베르트로 상징되는 아름다운 음악성과 그의 이전 시대의 잃어버린 낙원 등의 생활을 재생시키고자 하였다. 저택의 음악 살롱 장식에 잠재된 인간 본능의 세계가 우주의 불가해한 질서와 결부되었다. 또는 니체의 작품처럼 디오니소스적인 것과 아폴론적인 것을 조화롭게 등장시키는 등 우의적인 표현을 위해서 그리스 고고학적 소재들을 풍부하게 사용했다. 이는 「음악 II」, 「피아노 앞의 슈베르트」에서 잘 나타나 있다.

클림트, 「음악 II」, 1898, 150 × 200cm

클림트는 1897년 4월에 국제적 상징주의 세계와 일체감을 가지며 비엔나 분리파를 형성하고 초대 회장이 되었다. 초기 분리파는 정교한 곡선과 풍부한 장식의 아르 누보 양식이 지배적이었다. 분리파는 회화나 건축 이외 일상 생활과 밀접한 공예나 디자인에도 많은 변화를 가져오게 했다. 1902년에 분리파 전시회는 정점을 이루는데 〈베토벤 전시회〉가 그 구심점 역할을 하였다. 클림트는 이 전시회를 위해 「베토벤 벽화」를 제작하여 실용적 예술에 동의를 하였으나 1905년 회원들과의 분쟁으로 비엔나 분리파를 떠났다. 클림트는 이 벽화에 「행복에 대한 갈망」, 「연약한 인간의 고통」 등을 담아내 작품을 통한 행복에 대한 열망을 보여주고자 하였다. 그는 현실적인 삶 속에서 인간의 능력에 대한 위협을 은유적으로 표현하였다.

그 동안 벽화를 위해 밑그림을 제작한 것을 토대로 1903년 그는 비엔나 대학의 벽화를 설치하였는데 「철학」, 「법학」, 「의학」을 주제로 하여 진실과 행복, 그리고 정의를 희망하지만 실현하지 못한 채 고민하는 인간의 모습을 담았다. 「철학」은 영원한 삶의 투쟁에 관한 감정보다는 우주에 대한 무지함이나 정신적인 결여를 나타내었다. 「법학」은 아카데믹한 표현이 아닌 신비스러운 우주의 세계를 풀어야 할 인간의 과제로 상징했고, 「의학」에서는 마치 해골이 춤을 추는 것과 같은 공허하고 염세적이고 엄숙한 구도로서 인간의 몰락을 초월하려는 상징성을 담았다.

다음해 그는 브뤼셀에 있는 스토클레(Stoclet Frieze) 저택의 벽화를 위한 작업으로 들어갔다. 이 벽화는 실업가인 스토클레의 의뢰에 의해 비롯되었는데 고상하고 귀한 재료를 사용해 완성된 작품이다. 벽면 좌우대칭에 「생명의 나무」가 7미터 이상의 높이로 장식되어 있고 왼편에는 「기대」를 상징하는 여성이 서 있으며 오른편에는 「충족」을 상징하면서 포옹하고 있는 남녀의 모습을 그렸다. 이 작품들은 인체를 제외한 다른 부분은 타원이나 삼각형, 곡선, 소용돌이 문양 등으로 이루어져 있고 색채에 의한 평면적 요소가 드러나 있다.

클림트는 1900년대 제작된 여인 초상화에서 여인의 인생에 내재된 이중성을 묘사하였는데, 여성성을 지니고 살아가야 하는 보수적 전통에 얽매이는 것과 자의식이 강한 여성의 상충된 모습을 한 화면에 복합적으로 담았다. 그의 작품 속의 여인들은 감각적인 선과 화려한 색채로 신비로운 분위기가 몽롱한 황홀감을 느끼게 하며 고귀한 감정을 담은 독특한 필치로 표현되었다. 이러한 작품으로는 「에밀리 플뢰게」, 「게르타 펠쇠바니」, 「헤르미네 갈리아」, 「마르가레트 스톤보로우 비트겐슈타인」 등을 들 수 있다.

「마르가레트 스톤보로우 비트겐슈타인」에서는 모델의 개성이 강하게 드러나 있는데 의상의 화려한 꽃무늬와 고혹적으로 드러낸 어깨 곡선은 부드러움을 강조하며, 약간 옆으로 비켜서 있는 수직적인 자세는 긴장감을 자아낸다. 반쯤 벌어진 입술, 멍한 시선을 가진 눈, 의상의 흰 빛깔과 푸른빛을 띤 배경과의 조화 등은 여인의 아름다움을 더욱 느끼게 한다.

클림트는 작품 주제 중 하나로서 인간의 원초적 본능에 속한 성에 대한 표현을 택했다. 클림트는 인간의 굴레와 행복 추구의 중요한 동기는 성에서 비롯된다고 생각하였다. 그는 여인을 통해 섬세하고 우아한 유혹적인 매력을 표현했다. 「다나에」는 잠든 모습에서 에로틱한 느낌을 주고 여인의 표정이나 허벅지를 강조하여 성의 갈망을 감지하게 해주며 황금빛은 여성의 자궁으로 들어가 생명에 대한 상징적 의미를 부여하고 있다. 이외에도 남자의 몸을 안고 있는 여인의 모습을 그린 「입맞춤」에서도

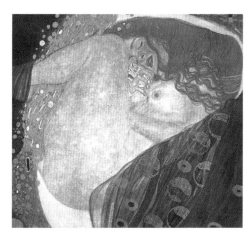

클림트, 「다나에」, 1907~1908,
22×83cm, 그라츠, 개인소장

성적인 이미지를 연상할 수 있으며 이러한 느낌은 「이브」에서도 비슷하다.

클림트는 풍경화에서 가장 근원적이고 순수한 감수성을 실현하고자 노력하였으며, 모두 54점이 전해진다. 그는 초반기에는 자연의 내적인 모습을 아름다운 색채로 정밀하게 묘사하였다. 미술사가인 도바이에 의하면 클림트의 풍경화는 내면의 심화이자 기쁨과 슬픔의 원천을 표현했다는 것이다. 1900년경의 풍경화들은 호수의 잔잔한 수면을 주제로 묘사하였다. 대표적인 작품으로 「아테제 호수의 섬」을 들 수 있는데 잔잔하고 평온한 호수가 화면 전체에 묘사돼 있다. 「컴머성 정원의 연못」은 하늘은 거의 그리지 않고 호수의 정면을 중심으로 나무들이 있는 숲을 화면 상단에 표현하

였으며 호수 왼편 일부에는 숲과 나무, 호수에 비친 그림자까지 세밀하게 그려져 있다.

또 다른 경향은 자연 풍경에서 부분적으로 발췌하여 풍경의 일부로 보는 방법이다. 즉 나무꼭대기가 강조된 작품들, 정원이나 풀밭에 눈길을 주는 작품들이 그것인데 「개양귀비 들판」, 「커다란 포플라들」,

클림트, 「해바라기가 있는 정원」,
1905~1906, 110×110cm, 빈, 오스트리아미술관

「해바라기가 있는 정원」을 들 수 있다. 해바라기는 인상주의 화가인 모네, 고흐의 작품에서도 볼 수 있는데 정물로서 꽃의 소재와는 다소 차이가 있다. 클림트는 해바라기 꽃을 그린 것이지만 정물이 아니라 다채로운 꽃들이 만발한 꽃밭이나 어떤 풍경의 일부에서 발췌한 것이다. 1908년 이후에 그린 풍경화는 건축물을 주제로 그렸는데 「캄마성 정원의 산책로」, 「아터

제 호수에 비친 캄머 성 Ⅲ」 등이
있다.

클림트가 전 생애에 걸쳐 제작한
작품들에서는 구상적인 것과 추상
적인 표현이 융합되어 긴장감이 감
돈다. 즉 얼굴 부분이 환상적 분위
기를 자아낸다면 의상에서는 평면
적 양상을 보이는 것이다. 이는 「프
리데리케 마리아 베어」, 「살로메」,
「여자친구」 등에서 잘 나타내고 있
다. 또 하나는 순수미술과 공예의
융합인데, 브뤼셀에 있는 스토클레
저택의 모자이크 작업으로 그의 명
성은 절정에 달하였다.

「생명의 나무」의 연작도 이러한
경향을 잘 나타내고 있는데 아홉 면
의 벽화는 양식화된 모티브로 모자

클림트, 「생명의 나무」, 1905~1909,
197.7×105.4cm, 빈, 오스트리아 응용미술관

이크 기법을 사용, 강한 인상을 주었던 작품으로 콜라주 기법이 첨가되어
있다. 이 화면에서 계속된 장식적인 경향은 마치 한 가지에 열린 인간의 삶
과 죽음을 의미하는 듯하며 율동감 있는 상징적인 표현으로 가득한 화려한
구성은 꿈과 환상적인 분위기를 자아내게 하는 신비감마저 준다. 이같이
클림트는 평면적, 장식적이며 기하학적인 형태와 화려한 색채, 다양한 주
제와 기법으로 그의 독자적인 화풍을 구축하였으며 현대 미술에 미친 그의
영향력은 지대하다 할 것이다.

6

빛과 색체로 나아가기

모네, 「인상, 해돋이」,
1872, 50×65cm, 파리, 마르모탄미술관

6 빛과 색채로 나아가기

인상주의란 19세기 후반 프랑스에서 발생한 회화운동이며 감각적으로 느낀 인상을 순수하고 단순하게 묘사하는 회화적 체계를 말한다. 인상주의란 명칭은 1874년 사진사 나다르(Nadar)의 스튜디오에서 화가, 조각가, 판화가 등이 전람회를 개최하자 루이 르르와(L. Leroy)가 모네의 「인상, 해돋이」를 보고 이들 그룹을 비판하기 위해 '인상파'라는 단어를 처음으로 사용한데서 비롯되었다.

이들은 1877년 제3회전을 개최한 이후, 이 그룹의 정식 명칭으로 '인상주의'를 채용하였으며, 1886년까지 계속되었다. 이러한 인상주의가 형성되게 된 원인으로 파리에서는 젊은 화가들이 아카데믹한 교육이 아닌 회화 교육을 받기를 원하였다는 점과, 1863년 파리살롱에서 많은 낙선자가 나오자 여론에 따라 낙선 전람회(Salon des refuses)가 개최되었던 점 등을 들 수 있다. 당시 나폴레옹은 낙선자들을 위해 전시회를 개최해 주었는데, 이때 출품 작가로는 마네, 피사로 등을 들 수 있다.

이 전람회를 계기로 마네를 중심으로 젊은 화가들이 모여 '카페 게르브와'(La cafe Guerbois)에서 토론을 하면서 새로운 미학의 체계를 이루어간 것도 인상주의 형성에 기여했다. 카페 게르브와는 파리의 피티뇰가에 있던 찻집인데, 1865년부터 2년간 마네와 예술가들이 매주 금요일마다 만났던 장소이다. 나중에 졸라, 세잔느, 피사로, 모네 등이 참여하였다.

모네, 「인상, 해돋이」, 1872, 50×65cm, 파리, 마르모탄미술관

　인상주의 화가들은 대상을 그대로 재현하는 것보다 대상의 순간적인 인상을 표현한 찰나적인 시각적 인상을 중요시하였다. 이러한 관점에서 이들이 주장한 일반적인 이론을 살펴보면 인상파 화가들은 물체의 색이 광선에 따라 시시각각으로 변화하기 때문에 모든 대상에는 고유한 색이 없다고 하였다. 예를 들어 무성한 나뭇잎이 강한 햇볕을 받아 탈색되었을 때와 빛이 없는 어둠에서 대상을 보았을 때 색채가 동일할 수 없다는 것이다. 또한 나뭇잎 자체도 탈색 부위와 그 주변과 가장 자리의 색채가 같을 수 없다고 주장했는데, 이 점은 대상의 고유한 색을 인정하고 대상을 사실적으로 묘사한 사실주의 경향과 가장 큰 차이라 볼 수 있다.

　사실주의자들은 대부분 실내 제작을 하여 광선의 변화를 포착하지 못하고 관습에 의해 채색하였다. 그러나 인상파 화가들은 이러한 제작 방법을 거부하고 광선에 따라 변화하는 자연을 생동감 있게 표현하고자 하였다.

이는 대기와 광선에 의해 색의 변화를 그리려고 한 것인데, 이들의 주장은 셰브렐(M. E. Chevreul)이 발견한 광선 7색론, 즉 프리즘의 원리에 의해 확신을 주었다. 셰브렐은 프랑스 화학자, 색채 이론가이며, 유기적 물질이 광물질과 같은 법칙에 지배되어 있는 것을 연구하고, 1839년에는 색채학의 이론 연구서인 〈색채의 동시적 대조〉를 출간하였다. 그의 연구는 인상파 및 신인상파의 이론과 기술에 큰 영향을 주었다.

이들은 자연의 생동하는 모습을 재현하고자 혼색을 피하고 순색을 사용하였다. 혼색으로는 자연을 생동감 있게 재현할 수 없기 때문에 혼색하지 않고 화면 위에 색을 병치하는 방법을 선택하였다. 즉 몇 가지 색의 단편을 직접 캔버스 위에 나란히 두거나 겹치게 함으로써 색의 광택과 순도를 잃지 않게 하면서 색채의 조화를 이루는 것이다.

가령 주황색의 효과를 얻기 위해 빨강과 노랑을 화면 위에 병치시키면 두 색은 망막 속에서 혼색되어 주황색으로 보인다. 혼색된 주황색을 사용하지 않고 주황색의 효과를 얻으면서 색의 선명도를 잃지 않는다. 이러한 색채 사용법을 '색의 병치법'이라 하며, 색을 병치시킬 때 터치를 짧게 분할한다 하여 '필촉 분할법'이라고 부른다.

그리고 실내 제작보다는 실외 제작을 추구하였는데, 그것은 자연을 생동감 있게 묘사하기 위해서였다. 이러한 작가들을 '외광파'라고 부르는데, 모든 작가들이 실외 제작을 한 것은 아니었고, 마네나 드가처럼 예외적 작가들도 있었다. 이 시기에 물감을 직접 짜서 쓸 수 있는 튜브로 된 물감이 발명되면서 어디서나 간편하게 그림을 그릴 수 있다는 점에서 야외제작이 활성화되었다.

또한 인상파 화가들은 신화, 전설 등의 주제를 배격하고 일상적인 주제를 선택하였다. 가령, 기차 대합실에 앉아 기차를 기다리는 부인, 빨래하는 여인들의 모습 등 일상적인 삶에서 볼 수 있는 현실적인 소재를 주로 선택하였다. 이런 점들이 인상주의의 보편적인 특징이라 할 수 있으며, 그들이

사실적인 기법이나 대상의 실체보다는 빛에 따라 변하는 사물의 외관, 인상, 분위기 등을 중요시한 것은 작가의 감수성, 주관적인 내면을 표현하기 위해서였다.

결국 인상주의 작가들은 아카데미의 규칙을 배제하고 작가 자신의 눈을 믿으며, 고유한 색채를 가진 대상이 아닌, 눈과 마음에서 보여진 밝은 색조의 혼합을 본다는 것을 발견한 것이다. 이 새로운 이론은 외광에 의한 자연 광선에서의 색의 처리만 문제시하는 것이 아니라 움직이는 형태의 처리도 중요시하였다.

인상주의의 선구자 역할을 하였던 마네와 인상주의를 발전시켜 이론을 확립한 모네, 풍요롭고 화려한 색에 의해 건강한 여성을 그린 르느와르, 발레리나를 그린 드가를 비롯해 풍경화로서 중후한 느낌을 주는 피사로와 온화하며 청순한 대기의 느낌을 밝게 그렸던 시슬레, 그리고 신랄한 필치로 사회의 어두운 면을 그렸던 로트렉을 중심으로 인상주의 작가들의 생애와 작품을 구체적으로 살펴보자.

1) 선구자로 추앙받은 마네

에두아르 마네(E. Manet)는 어려서부터 그림 그리기를 좋아하였고 사랑이 넘치는 가정에서 성장하였다. 그는 1832년 파리에서 사법관인 오귀스트 마네와 데지레 마네 사이에서 태어났다. 마네는 화가가 되기를 소원했으나 그의 부친은 해군이 되기를 바랬다. 공부에 관심에 없었던 마네는 해군 학교에 입학하고자 하였으나 두 번이나 실패한 후, 16세 때 남미 항로의 선원 견습생이 되었다. 그는 6개월 동안 항해하면서 자신의 꿈을 펼칠 수 있는 화가의 길을 확고하게 선택하였다.

1850년 쿠튀르(Couture)의 문하생이 되어 6년 동안 다녔지만 적응하지 못하고, 루브르 미술관에서 대가들의 작품들을 모사하였다. 쿠튀르는 그다

지 알려진 작가는 아니지만 고전적 구성과 자연스러운 묘사를 중시한 인물이다. 또한 그는 학생들을 고정관념에 치중되지 않도록 유도하고 약간의 진보적인 성향을 보여주었지만 개성이 강한 마네와는 성격적으로 맞지 않았다. 마네는 학창시절인 1852년에 네덜란드와 이탈리아를 여행하였으며 그때 역시 명화들을 모사하였다.

마네는 쿠튀르의 작업실에서 독립하여 열심히 작품 제작을 하였는데 이때 그린 그림으로 「압생트를 마시는 사람」 등이 있다. 1856년 그는 이 작품으로 살롱에 첫출품하였으나 기대와는 달리 낙선되었고 심사위원들에게 비난을 받기까지 했다. 그 이유는 술로 인해 몰락한 사람을 소재로 그린다는 것은 사회윤리를 해치는 일이며 또한 치밀한 묘사도 되지 않았다는 것 때문이었다. 이 작품은 시인 보들레르와 서로의 생각을 공유하게 되면서 가깝게 지내는 가운데 그를 모델로 그린 것이다.

마네는 1860년 급변하는 파리 생활에 적응을 하지 못하고 카페 등을 다니면서 새로운 돌파구를 찾고자 하였다. 그의 눈에 비친 파리의 도시 풍경과 현대인의 삶을 소재로 한 「튈르리 공원의 음악회」가 이때 제작되었다.

마네, 「튈르리 공원 음악회」, 1862, 118×76cm, 런던, 국립미술관

이 작품은 현대적 감각으로 그려졌으며 공원을 산보하는 사람들이 화면을 가득 메우고 있다. 다양한 포즈의 인물들과 화면 뒤 배경으로 울창한 숲과 투명한 나무들의 색채가 돋보이고 화면 중앙에 조금 비쳐진 맑은 하늘이 매우 인상적이다.

그가 1863년 살롱에 출품하였던 「풀밭 위의 식사」는 가장 격렬한 논쟁을 일으켰던 작품이다. 작가는 자연과 인간을 본래의 청순한 분위기로 조화를 이루게 해 원초적인 인간의 본질을 추구하려고 시도하였으나, 실존하는 인물이라는 점 때문에 부도덕하다는 비난을 받았다. 나체의 여인은 마네가 좋아하던 모델인 빅토린느 뮈랑(V.

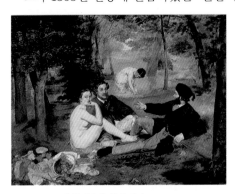

마네, 「풀밭 위의 식사」, 1863,
208×264.5cm, 파리, 인상파미술관

Meurend)이며 이외 마네의 동생 외젠느 마네(E. Manet), 그의 처남인 페르디낭 레노프(F. Leenhoff), 그리고 몸을 구부리고 있는 인물 등을 등장시켰다. 들놀이를 나온 남녀 두 쌍 가운데 정장을 한 두 남자와 두 남자 앞에 나체로 앉아 있는 한 여인, 그리고 다른 여인 한 명이 금방 물에서 나오고 있는 모습은 당시 보수적인 사회에 대단한 파장을 일으켰다. 색상에 있어서도 그 당시 대부분의 작품들은 어두운 배경이나 색상을 선호하였는데, 이 작품에서는 나체의 여인을 선명한 색채로 묘사함으로써 더욱 주목을 받았다.

이 해 열린 공모전은 문제가 있다는 시민들의 거센 항의에 이례적으로 공모전에서 떨어진 작품들을 전시해 주는 낙선전이 열리게 되었는데 마네는 「풀밭 위의 식사」를 비롯하여 3점을 출품하였다.

마네는 그 동안 사귀어 오던 쉬잔 렌호프와 결혼을 하였는데 그녀는 8년

마네, 「올랭피아」, 1863, 130.5×190cm, 파리, 인상파미술관

전에 마네의 가정에서 함께 생활하면서 그의 두 형제에게 피아노를 가르쳐 주었던 사람이다. 그러던 중 그녀는 홀연히 네덜란드로 떠나 있다가 다시 돌아왔는데 이때는 레옹이라는 사생아와 함께였다. 마네는 그들과 함께 생활하였지만 그의 친자식은 생기지 않았다.

다음 해 마네는 소재를 바꿔 정물화를 주로 그렸는데 1864년에 그린 「꽃병 속의 작약」은 작가의 예리한 관찰력과 기교가 마음껏 들어가 있는 작품이다. 그는 1865년 「올랭피아」를 살롱에 출품하여 당선은 되었으나 또다시 '비천하다' 는 등 거센 비난을 받았다. 그 이유는 날카로운 눈으로 누군가를 직시하며 부끄러움이 전혀 없이 허벅지를 누르는 당당한 여인의 모습에서 성적인 매력을 발산하는 매춘부의 느낌을 준다는 것 때문이었다.

그러나 젊은 화가들에게 커다란 영향을 주어 후에 카페 게르브와에서의 회합으로 발전하였다. 이 그림은 뮈랑이 순결한 백색의 침대 위에 보란듯이 누워서 화면 바깥을 응시하고 있는 모습인데 자세에 있어서는 티지아노의 1538년 작품인 「우르비노의 비너스」의 영향을 받았으며, 정

티지아노, 「우르비노의 비너스」,
1538, 119×165cm, 피렌체, 우피치미술관

신이나 기법 면에서는 고야의 「나체의 마하」와 유사하다는 것을 알 수 있다. 이 화면은 나부와 흑인 여자, 꽃다발이나 침대에 비해 어두운 색의 벽면이 두드러지게 대조를 이루어 여인의 자태가 더욱 시선을 끌어들인다.

이 작품에 대한 비난을 피하기 위해 마네는 추운 겨울에 스페인으로 피신하는데, 그곳의 대가인 벨라스케즈, 고야의 작품을 직접 만나는 기회로 삼았다. 그가 실제의 작품 앞에서 크게 감화를 받아 1868년에 제작한 것이 「발코니」이다. 이 작품은 고야가 1800에서 4년 동안 그린 「발코니의 마하들」과 매우 유사하다는 것을 알 수 있다. 두 그림은 똑같이 발코니라는 한정된 공간에서 두 쌍의 남녀를 배치시킨 구도와 여인들의 밝은 의상에 의한 명암의 대조, 네 사람의 각기 다른 방향으로 향하고 있는 시선, 다른 표정을 하고 있다는 점에서 그 유사성을 찾을 수 있다.

1866년 작품인 「피리 부는 소년」은 단순한 배경, 특이한 기교, 절제된 선과 필치 등에 의해 명가를 드높인 작품이다. 1863년과 1865년의 비평과

마네, 「발코니」, 1868,
170×124, cm, 파리, 인상파미술관

고야, 「발코니의 마하들」, 1800~1814,
194.8×125.7cm, 뉴욕, 메트로폴리탄미술관

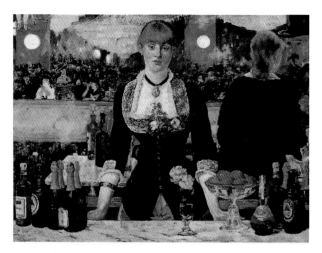

마네, 「폴리 베어제르 술집에서」, 1881~1882,
95.3×129.5cm, 런던, 코오토올드 콜렉션

는 다르게 1873년에 제작한 「맛있는 맥주」와 1879년에 출품한 「배에서」
등의 작품이 호의적인 반응을 받게 된다. 하프트만(Haftmann)은 과도기
시대에서 가장 풍부한 감수성으로 찬란하고 충만한 즐거움을 주며 독자적
인 작품을 창작한 진보적인 사람이 마네라며 우정어린 찬사를 보냈다.
1870년경부터 그는 초상화, 풍경, 일상 생활, 나체 등 다양한 소재를 선택
하여 제작하였다. 외광 표현을 시도한 「아르쟝뚜우」에서는 차분한 필촉으
로 색채와 빛의 변화를 포착하려 하였다.

철도를 소재로 그린 「생 라자르역」이나 일상 생활을 주제로 한 「아틀리
에에서의 식사」, 「카페에서」 등이 있으며, 그가 좋아하는 그 밖의 소재들을
자유롭게 그렸다. 「아틀리에에서의 식사」는 투구, 장검, 검은 고양이와 식
탁 위에는 여러 가지 물체들의 세부적인 묘사와 노랑, 검정, 흰 색의 훌륭
한 조화, 광선의 처리에 의해 작업실의 분위기가 차분하면서도 친근감을
느끼게 한다.

또한 여인을 주제로 해서는 「만취한 여인」, 「가슴을 내놓은 블론드 아가

씨」, 「스타킹을 신은 여인」 등 많은 작품들을 그렸다. 이러한 작품들은 여인이 지닌 다양한 선을 곡선미와 육감적인 가슴, 풍만한 육체에서 관능미를 느끼게 하는 등 화면 전체가 감미로운 분위기로 가득하다.

1882년 마네가 병마에 시달리면서 마지막으로 살롱에 출품한 「폴리 베어제르 술집에서」는 술집을 주제로 그린 작품 중의 하나이다. 이 그림에서 화면에 크게 그려진 여인의 모습은 실제 크기와 다르고 모든 것이 압축하여 묘사돼 있다. 색채는 밝은 명암으로 다양하게 채색되었으며 술집에 있는 여인의 모습에서 활기차고 현대적인 분위기를 느끼게 한다. 이 작품은 살롱에서 대단한 호평을 받았다.

결국 마네는 시각적 감성의 표현으로 평면적인 화면 구성, 자유스럽고 신선한 감각의 색조 등에 의해 근대 회화의 영역에서 큰 범주를 차지하고 있다.

2) 모네와 '수련'

클로드 모네(C. Monet)하면 먼저 「인상, 해돋이」의 작품과 더불어서 인상주의자들이 주장한 빛에 의한 변화된 색을 직접 실험 제작한 작가로 떠올려진다. 현대 미술이 펼쳐지도록 발판을 마련한 모네는 1840년 파리에서 출생하였지만 어린 시절을 르 아브르(Le Havre)에서 보냈다. 그의 부친은 식료도매상과 선박 용구를 파는 상인이었으며 미술에 관한 지식은 없었다. 그는 어린 시절 해변이나 절벽, 부둣가의 풍경을 접하면서 성장하였다. 학교 생활에 적응을 하지 못한 모네는 주로 그림을 그리면서 시간을 보냈다. 그의 작품에 보여진 멀리 펼쳐지는 하늘과 물의 세계에 대한 날카로운 표현은 이 시기의 영향력을 나타내고 있다.

모네는 18세 때 부댕(L. E. Boudin)을 만나 그의 권유로 풍경화를 그리기 시작하였다. 부댕은 선원의 아들로 바다와 해변을 잘 이해하였고 파리

에서 실력을 인정받지 못한 채 르 아브르의 야외에서 그림을 그렸다. 그러나 부댕은 모네에게 제작 방식과 자연에 대해 관찰하는 방법 등을 알려주면서 많은 영향을 미쳤다.

1862년 모네는 파리로 진출하여 글레이르(C. Gleyre)의 문하생으로 들어가 르노와르, 시슬레 등과 교류를 가졌다. 이어서 쿠르베, 마네의 영향을 받

모네, 「풀밭 위의 식사」, 1866,
124×180cm, 레닌그라드, 에르미타쥬미술관

아 화실 밖에서 밝은 외광 묘사로 자유롭게 풍경화와 옥외 인물들을 그렸는데 1866년 작품인 「양산을 든 부인」, 「풀밭 위의 식사」, 「셍타드레스의 테라스」 등이 있다.

모네의 「풀밭 위의 식사」는 마네의 작품에 감명받아 같은 주제를 좀더 자연스러운 분위기로 묘사하려고 시도하였으나 쿠르베에게 혹평을 받았다. 나뭇잎 한 잎까지도 섬세하게 붓질한 숲의 묘사, 복잡하면서도 다양한 구성으로 자리한 여러 인물들, 나뭇잎 사이로 햇빛이 비침에 따른 명암의 교차와 색조의 대비를 보여준 작품이다. 이 작품은 인물 스케치들과 배경만을 야외에서 제작하였고 화실에서 완성시켰는데 단조롭고 양식화된 인물의 표현은 뛰어난 수준을 보여준다.

1868년 모네는 파리 근처에 있는 세느강을 주제로 그렸으며 엡트(Epte) 강이나 지베르니의 연못 등에서 흐르는 강물을 끊임없이 묘사했다. 그는 물의 중요성을 강조하였고 물에 비친 그림자까지도 관찰의 대상이 되었다.

모네, 「개양개비」, 1873, 49×64cm, 파리, 루브르미술관

그는 1870년 보불전쟁을 피하여 영국으로 건너가서 피사로와 재회하고, 터너와 콘스터블 등의 작품을 연구하였다. 그후 1872년부터 6년 동안 모네는 아르쟝뚜우에 정착하면서 세느강을 따라 빛의 효과를 연구하면서 강렬한 빛, 물위에 비친 햇빛과 반사광선 등 사실적이며 시적인 소재를 표현하였다.

이 시기에 그린 작품으로는 빛의 효과를 최대한 포착하여 그린 「인상, 해돋이」인데 이는 인상주의 기법의 전형이며 인상주의 그룹의 명칭이 되기도 하였다. 떠오르는 아침해의 모습을 순간적으로 묘사한 것으로 태양을 부각시켜 찬란한 아침 바다를 재현하였다. 한순간의 인상을 그린 이 작품은 자연의 색채에 대한 새로운 의미를 부여하고 있다. 또한 아르쟝뚜우를 배경으로 그린 풍경화는 세밀한 터치, 물의 투명한 느낌이나 눈덮인 시골 아침의 청순함 등을 원숙한 기법으로 묘사하고 있다.

「개양귀비」, 「눈 속의 아르쟝뚜우」, 「아르쟝뚜우의 홍수」, 「아르쟝뚜우

의 다리」 등이 있는데 「개양귀비」는 자연 형태의 표현보다는 선연한 빛을 추구하면서 색채의 독자성을 주장하였으며, 광대한 자연의 공간감을 느끼게 한다. 초원에 핀 무수한 개양귀비의 빨간 색채들은 목가적이고 전원적인 서정이 감도는 아름다운 그림이다.

1878년은 모네에게 암울한 한해였다. 경제적인 궁핍에 아내인 카미유(Camille)는 건강이 좋지 않고 둘째 아들 미셸(Michel)이 태어났으나 양육비도 없거니와 임대료를 지불하지도 못한 실정이었다. 결국 그의 가족들은 파리를 떠나 베떼이유(Vetheuil)에 정착하였다. 이곳을 주제로 그린 그림들은 겨울의 삭막한 모습이나 색이 바랜 풀들, 거무스레한 덤불 등 어두운 색채를 사용하였다.

1880년 작품에는 영국 바다를 주제로 새로운 기법이 사용되었다. 해상과 초원, 흙과 바위로 이루어진 절벽 등을 그렸는데 그는 곡선을 잘 사용하여 뒤엉킨 벼랑의 모습을 돋보이게 그렸다. 「에트르타의 절벽」, 「거친 바다 에트르타」에 잘 표현되어 있다.

그는 거장으로 인정받으며 당시 조각가로 유명한 로댕(A. Rodin)과 함께 전시회를 개최할 정도로 위치가 확고해졌다. 모네는 자연을 묘사하기 위해서는 야외로 나가 실제로 완성해야 하므로 새로운 방법을 모색하게 되는데, 대상의 순간을 포착하기 위해서는 세부 묘사보다는 전체 효과에 관심을 가져야 한다고 생각하였다. 그래서 그는 1890년경부터 빛에 따라 시시각각 변하는 자연의 색조를 입증하기 위해 연작으로 '짚더미'와 '포플러나무'를 주제로 제작에 들어갔다.

1891년 「두 짚더미」에서 그는 이슬이 내려앉은 아침, 한낮의 신록, 석양이 물들어 가는 모습 등 대자연과 대기 현상을 독특한 회화로 표출시켰다. 세밀한 터치로 역광 효과를 미묘하게 재현하였는데, 1891년 뒤랑 뤼엘 화랑에서 열 다섯 점의 연작들이 전시되어 호황을 이루었다. 그는 리메츠(Limetz) 근처 엡트 강을 따라 즐비하게 서있는 포플러나무 연작을 그렸

모네, 「네 그루의 포플러나무」, 1891,
81×80cm, 뉴욕, 메트로폴리탄미술관

다. 「네 그루의 포플러나무」는 나무의 형상을 띤 수직적 무늬와 강둑과 그 그림자를 합쳐 하나의 수평을 이루고 있는데, 구도와 색채의 원리가 적용되었다.

그 후에도 「성당」을 주제로 스무 점을 발표하였는데 끌레망소(G. Clememceau)는 자신의 글 '성당의 혁명'에서 "새벽에는 분홍색, 회색 광채이며, 오전 중에는 푸른빛, 보라빛 그림자를 드리우며 정오의 작렬하는 햇살 아래서는 눈부신 백광으로 빛나며 마지막으로 회색, 푸른색, 보라색 속으로 성당의 모습은 해체되어 사라진다"고 극찬하였다. 이 연작은 인상주의 이론에 의해 시시각각 변화하는 색채를 입증하기 위해 실험제작한 것이었다. 「루앙 성당; 해질녘의 정면」은 난색과 한색으로 채색되어 있으며 다소 거친 터치에 의해 석조건축물의 재질감을 잘 살렸다.

그는 노년에 지베르니(Giverny)에 있는 넓은 정원과 연못이 있는 저택에서 거의 30년 가까이 물위에 떠 있는 수련을 관찰하면서 연작으로 제작하였다. 왜 모네는 그토록 오랜 세월을 수련에 매달려 그림을 그렸을까 하는 의문이 생긴다. 그것은 하나의 주제를 그리기 위해 흐르고 있는 시간의 움직

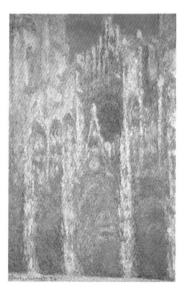

모네, 「루앙성당; 해질녘의 정면」,
1894, 99×64cm, 보스턴미술관

임을 실험하기 위해서였다. 그의 정원은 장미로 뒤덮여 있고 포플러와 늘어진 수양 버들을 볼 수 있으며 다리가 있는 연못과 작은 대나무 숲, 그리고 수련들이 떠 있는 연못이 있었다.

이 연작에서 그는 인상주의의 가장 완전하고 높은 경지에 오른 예술의 극치를 보여주고 있으며 세련된 변화에 의한 구상적 묘사에서

모네, 「지베르니에 있는 연못」,
1904, 89×91cm, 파리, 루브르미술관

탈피해 추상적인 것으로 대상이나 주제가 없어지고 반사광의 환영만을 추구하려고 시도했다. 「지베르니에 있는 연못」은 연작 중의 하나로 연못에 떠있는 다양한 수련과 수면에 비치는 그림자, 연못에 일렁이는 물결에 따라 뒤척이는 색채, 수심의 깊이에 따른 빛과 색채의 변화를 포착하려는 작가의 철저한 자연 관찰을 입증한 작품이다.

모네는 일생 동안 해안, 호수, 짚더미, 포플러나무, 눈쌓인 풍경, 시가지, 꽃 등 자연을 작품 주제로 삼았다. 기법 면에서는 색조의 분할, 밝은 색채 사용, 간략한 터치로 찰나적인 인상을 지향하면서, 보여진 자연 세계가 아닌 인간 내부의 세계와 마음으로 느끼고 생각한 것을 진지하게 표현하였다. 그의 자유로운 표현과 기법은 독자적인 색의 세계, 빛의 변화에 따른 자연을 창조한 세계를 묘사하여 무엇을 그려야 하는가 보다 어떻게 보는가를 더 중요시하였다.

3) 르느와르의 순수하고 우아한 인물화

19세기의 아름다운 여인상을 보여주듯 풍만한 육체와 윤기있는 긴 금발 머리, 요염한 얼굴 등을 그려 잘 알려진 작가가 피에르 오귀스트 르느와르 (P. A. Renoir)이다. 그는 당시 파리를 비롯한 도시의 풍경과 정경을 여인이나 귀엽고 어여쁜 어린이를 소재로 밝고 선명한 색채를 사용하여 많은 걸작들을 남겼다. 르느와르는 1841년 리모즈(Limoges)에서 가난하고 보잘 것 없는 노동자의 집안에서 태어나, 4세 때 가족이 파리로 이주하였다. 그는 1854년에 집안의 생계를 돕고자 도자기와 질그릇을 만드는 공장에 들어가 4년 동안 직인의 과정을 익혔다.

그곳에서 도기의 밑그림을 그렸는데 탁월한 손재주를 발견하게 되었고, 이때의 경험이 화가의 길을 갈 수 있는 기반이 되었다. 1850년대는 수입을 위해 카페의 벽장식을 그리고, 극동에 있는 선교사들을 위해 병풍을 그렸으나 따분한 일에 더 이상 흥미를 느끼지 못하였다.

그는 1862년 친구인 볼라르(Vollard)의 권유로 화가가 될 것을 결심하고 에콜 데 보자르에 입학하여 글레이르 화실에 입문하고, 모네, 시슬레와 함께 야외스케치를 하면서 외광파의 그림에 관심을 가졌다. 르느와르는 1868년경에는 쿠르베의 사실적이고 서사적인 경향과 두텁게 바르는 기법으로 「디아느」, 「양산을 든 리즈」, 「시슬레 부부」 등을 제작하였다. 그는 「디아느」에서 나부와 자연을 힘찬 터치로 묘사했는데 이는 쿠르베 작품의 영향에 의해서이다. 또한 마네의 밝은 색조에 많은 영향을 받았는데, 이는 그의 초기 작품 「양산을 든 리즈」에 잘 나타나 있다. 밝은 햇빛 속에 양산을 든 여인의 흰색 바탕에 검은 레이스색이 선명하게 작용하여 새로운 색채 효과를 나타내며, 자연스런 포즈를 취하고 있다.

르느와르는 1874년 인상파 전람회에 참가하여 인상주의 기법을 탐구하기 시작하고, 건강한 젊은 여인의 육체를 그리기 시작하였다. 이 무렵부터

1880년경까지 '르느와르의 인상주의 시기'라 할 수 있는 작품들이 제작되었고, 풍경화에 나타난 야외의 밝은 빛과 나체의 인물 묘사는 모네의 작품에서 영감을 얻었다.

한 여름 정오의 태양 아래 세느강의 다리를 그린 것으로, 빛나는 색채로 즐거운 느낌을 주는 「퐁 뇌프」, 모네의 「개양귀비」의 분위기를 연상하게 하는 「초원의 비탈길」, 「아르장뚜우의 세느강」 등이 그의 대표적 풍경화이다. 「초원의 비탈길」은 밝은 햇살의 축복으로 명랑한 정경을 묘사한 작품이다. 전체적인 느낌은 빈틈없이 섬세하고, 노련한 터치와 녹색과 노란 빛깔 사이에 비친 붉은 꽃과 빨간 우산을 점으로 찍어 강조하여 선명한 색감을 보여 주었다.

한편 여인을 주제로 하는 작품으로는 「뜨개질하는 아가씨」, 「햇빛 속의 나부」, 부드러운 햇살의 역광을 받으며 독서하고 있는 아가씨의 모습에서

르느와르, 「초원의 비탈길」, 1875, 59×73.7cm, 파리, 인상파미술관

르느와르, 「햇빛 속의 나부」, 1875~1876,
81×64.8cm, 파리, 인상파미술관

싱싱한 생명감과 즐거움을 느끼게 하는 「독서하는 아가씨」 등이 있다. 뜨개질을 하고 있는 여인의 옆모습에서는 밝은 광선에 빛나는 긴 금발머리와 부드러운 어깨 곡선이 조화를 이루며 긴 머리, 볼, 어깨, 팔로 이어진 빛과 그늘은 부드러운 촉감을 손에 잡힐 듯이 표현해 내고 있다.

「햇빛 속의 나부」는 숲속의 반나에 햇살이 비추어 여체의 볼륨이 유감없이 느껴진다. 여인은 나무숲의 녹색에 반영된 듯 싱그럽기 그지없고 약간 거친 터치로 그려진 수풀은 여인의 부드러움을 더욱 강조해 준다. 이와 같이 르느와르는 도시 생활의 정경이나 여인의 모습을 주제로 햇빛에 비춰진 자연의 신선한 색감 표현을 인물과 더불어 묘사하였다.

그는 1881년에 행운이 따라 작품이 많이 팔리면서 점점 경제적인 안정을 누리게 되었는데, 특히 화상인 폴 뒤랑-뤼엘(P. Durand-Ruel)의 지원을 받았다. 이후 르느와르는 새로운 세계를 모색하고 자신을 돌이켜 보기 위해 알제리와 이탈리아로 여행을 떠나 색채와 표현 기법에 대한 시도를 하였다. 여행에서 돌아온 그는 5년 동안 교류하였던 20년 연하의 알린느 샤리고(A. Charigot)와 결혼하여 새로운 생활을 시작하였다. 그녀는 매우 헌신적인 현모양처였고 그 후 세 아들을 두면서 행복한 가정을 꾸며 나갔다. 반면 이때 르느와르를 고생시킨 질병이 발병하기 시작하였으며 극심한 통증에 시달려야 했다.

이때 그린 「뱃놀이하는 사람들의 점심식사」를 제7회 인상파 전람회에

출품하였으며, 「부지발에서의 춤」
보다 장식적인 양상을 보인 「시골
에서의 춤」을 1883년에 제작하였
다.

1885년 그는 침체기에서 벗어나
새로운 감성으로 작품에 몰입하는
데, 이 시기는 10년 동안 지속되었
다. 이때의 작품은 매우 딱딱하고
생명력이 둔화되었으며, 18세기의
대가들을 탐구하기도 하였다. 「우
산들」은 발랄하고 서민적인 친숙
한 주제이지만, 화면 전체적인 분
위기는 차갑고, 형식적이고 딱딱
한 붓 터치로 묘사되고 있다. 그
외에도 1887년 살롱에 전시된 「목

르느와르, 「우산들」, 1881~1885,
180×115cm, 런던, 국립미술관

욕하는 여인들」은 작가가 로마를 여행하면서 대가들의 벽화 연구와 들라
크르와의 색을 알기 위해 북부 아프리카를 여행한 후 제작한 작품이다. 이
작품은 대형화되고 색은 탁해졌으며, 여인들의 모습에서는 그리스 신화의
여신들을 연상시키는 풍만한 건강미가 돋보인다.

그 후 르느와르는 각고의 노력 끝에 인상주의에서 벗어나 자유로운 색채
로 독자성 있는 새로운 작품을 그리기 시작했다. 작품의 주제는 어린이, 나
체, 풍경, 정물 등이었는데, 색채는 밝아지고 딱딱한 느낌이 없어졌으며 데
생의 완벽함과 섬세한 색채의 조화를 이루게 되었다. 대표적인 작품으로는
「어린이들의 얼굴; 마티엘의 어린이들」, 「쟝과 어린 소녀와 함께 있는 가브
리엘」, 「아이와 아이 보는 소녀」 등이 있다. 그는 어린이를 모델로 싱싱하
고 부드러운 감촉을 느끼게 하는 가운데 무한한 온화함과 청신한 아름다움

르느와르, 「쟝과 어린 소녀와 함께 하는 가브리엘」,
1895~1896, 65×80cm, 개인소장

르느와르, 「파리스의 심판」,
1908, 80×99.4cm,
오슬로, 할포르센 콜렉션

을 표현하고자 하였다.

한편 성실하고 건강한 육체의 아름다움을 보여주는 나체화로는 「누워있는 나부」, 「블론드의 욕녀」, 「파리스의 심판」, 「발을 씻고 있는 욕녀」 등이 있다. 「파리스의 심판」은 조각 같은 느낌을 주는 작품으로, 나부들은 루벤스가 생명감을 표현하기 위해 사용한 빨강과 주홍색에 영향을 받아, 그의 부드럽고 육감적인 관능미가 결합되어 그려져 있다. 르느와르의 만년 나체화는 젊고 풍부하고 건강미가 넘치는 나부가 자연스러운 포즈를 취한 채, 화려한 색채에 의해 생동감 있고, 부드럽고 탄력 있는 여체로 완성돼 생의 발랄함을 느끼게 한다.

르느와르, 「세탁녀들」, 1912,
65×55cm, 뉴욕, 메트로폴리탄 미술관

1915년 전쟁에서 부상당해 돌아온 두 아들을 보살피다가 과로한 아내가 사망하자 르느와르는 너무나 큰 슬픔에 잠겨 정신적인 충격을 받았다. 그 4년 후 자신도 아내의 곁으로 갔다. 그는 비교적 다복한 생애를 보낸 화가였으나, 71세의 노년기에 류머티즘이 악화되어 더 이상 붓을 잡을 수 없자 손가락에다 붓을 고정시키며 제작에 열정을 보였다. 이 시기의 작품이 「세탁녀들」, 「앉아 있는 욕녀」, 「나부들」 등으로서, 화려한 묘사를 자랑하고 있다. 결국 그는 삶의 풍요로움과 행복, 그리고 즐거움을 묘사하고자 영원한 젊음을 가진 여인의 모습으로 이를 표현함으로써 그림은 상쾌하고 밝아야 한다는 예술관을 보여주었다.

4) 발레리나와 대화하는 드가

일생을 고전 문학과 그림, 골동품을 수집하는 취미로 독신생활을 하였던 에드가 일레 르 제르멩 드 가(E-Q-G. De Gas)는 1834년 파리의 부유한 집안에서 출생하였다. 그의 부모는 보수주의, 고상한 취미, 편견에 사로잡힌 사람이었기에 드가(De Gas)라는 철자법을 쓰지 않고 드가(Degas)로 사용하였다. 이탈리아에서 망명한 부친인 오귀스트 드가는 당시 상당히 존경받는 은행가였으며 열렬한 음악애호가이기도 했다.

드가는 전통적인 고등학교는 물론이고 광범위한 독서를 하여 정신세계를 고양시켰으나 화가의 길을 쉽게 포기하지는 못했다. 드가는 처음에 부친의 희망에 따라 법률 공부를 하면서 독자적으로 만테냐(A. Mantegna), 렘브란트 등의 작품을 모사하였다. 결국 그는 화가의 삶을 선택하고, 이탈리아 여행에서 고전주의에 대한 연구를 시작했다. 드가는 부친을 설득하여 앵그르의 제자 루이 라모트(L. Lamothe) 화실에서 연필 소묘부터 일반적인 회화 수업을 받았다.

1855년 관학에 얽매인 에콜 데 보자르에 입학했으나 오랜 시간을 보내지는 않고, 행운이 따라 부친의 소개로 당시 가장 유명한 앵그르를 만났다. 앵그르는 그에게 기억을 따르거나 혹은 자연을 의지해도 좋으니까 열심히 선을 그어야 훌륭한 화가가 될 수 있다는 조언을 해주었고 드가는 이를 받아들여 일생 동안 실행하였다.

1855년 작품으로는 동생을 모델로 그린 「잉크 옆에 있는 르네 드가」와 전형적인 초상화의 양식을 띤 「예술가의 초상」, 동판화로 제작한 「자화상」 등이 있다. 「예술가의 초상」은 손에 목탄을 들고 있는 자신을 모델로 하여 몸과 머리가 약간 비슷한 각도를 유지한 고전적인 양식을 띤 작품이다.

1856년, 그는 이탈리아를 두루 여행하면서 르네상스의 작품에 매료되었고 오랫동안 로마에 체류하면서 많은 친구들을 만날 수 있었다. 이탈리아

대가들의 작품들을 열심히 모사하면서 초상화의 단순성과 선으로 순수함까지 표현할 수 있는 기교, 인물의 외모뿐만 아니라 보이지 않은 내면세계까지 표현하는 것을 터득하고자 노력했다.

그 후 파리에 작업실을 마련하여 본격적으로 그림을 그렸는데 1865년까지 전통적인 양식으로 아카데믹한 주제를 선택하였다. 이때의 작품으로는 정적이며 차가운 느낌을 주는 고전주의 회화의 경향을 보인 「벨렐리 가족」을 들 수 있다. 이 작품은 작가의 고모네 가족을 소재로 그렸는데 구도가 전통적이다. 두 소녀의 의상은 흑과 백의 강한 명암 대비를 강조하고 있고 섬세한 묘사로 생동감을 주는 고전적 화풍으로 구성되었다. 「해군 사관생 도복을 입은 아쉴르 드가」는 앵그르의 영향을 받아 그린 것으로 동생을 모델로 하였는데, 억제된 감정과 슬픈 듯한 얼굴 표정을 한 채 적갈색을 배경으로 의자에 팔을 기대고 서 있다.

마네와 가까워진 드가는 인상파 전람회에 참가하면서 색채는 밝아졌으나 인상주의 특징인 외광이나 색조 분할법에는 관심이 없었다. 그는 경마, 세탁녀, 무희, 욕녀 등 일상적인 소재를 동적인 순간의 모습으로 표현하였다. 그의 작품 「예술 애호가」의 화면을 보면 벽면과 책상 위에 있는 그림, 인물 앞에 있는 여러 장의 작품들이 보이고 있으며, 강한 이미지의 남자를 활달한 필치로 채색하였다.

드가가 그린 「오페라의 관현악단」은 세 개의 수평선으로 그어진 특이한 구도로 중앙에는 음율 속에 잠겨 완전 심취되어 연주하고 있는 음악가들의 다

드가, 「자화상」, 1857,
에칭, 23×14.4cm, 로스앤젤레스미술관

양한 얼굴 표정을 중점적으로 묘사되었다. 화면 상단은 무대 위에서 화려한 의상을 입고 춤을 추고 있는 모습이 단면으로 처리되었다. 「젊은 여인의 초상」에서는 단정한 머리와 여인의 청순한 모습을 고조시키고 있으며 「국화와 여인」에서는 화면 전체가 현란한 색채를 한 다양한 꽃들로 장식되어 다소 산만한 느낌이 들지만 탁자에 팔을 기댄 채 앉아 있는 여인의 얼굴 표정 등이 우리들의 시선을 집중시킨다.

1872년, 드가는 파리의 오페라 극장을 출입하며 악사들과 무대와 분장실, 연습장, 무희의 일상 등을 작품의 주제로 선택하였다. 그가 관심을 가진 움직임과 광선, 시각의 다양한 변화가 그러한 소재에서 찾아질 수 있었기 때문이다. 특히 춤추는 여인의 움직임을 나타낸 동적 표현과 구조, 균형을 중점으로 시각에 따라 화면을 구성, 심리적 긴장감을 나타내고자 하였다.

드가, 「관현악단의 음악인들」, 1868~1869,
53×45cm, 파리, 인상파미술관

무용수의 활동을 중점으로 묘사한 「무용 연습장」에서는 화려한 무대 뒤에 선 무희들의 모습을 재현하고 있다. 무용 연습에 열중하는 모습, 신발을 신거나 무용복을 입고 있는 장면 등을 다양하게 그려냈다. 한편 계단을 내려오는 무희와 무용 동작을 취하고 있는 모습을 통해 화면에서 주는 넓은 공간감, 분주한 연습장의 이미지가 잘 표현되어 있다.

음악의 세계에 대한 관심으로 그려진 「관현악단의 음악인들」에서는 화면에 세 명의 악사들의 뒷모습이 마치 무대를 향해 관람하는 것처럼 보인

드가, 「발레」, 1878, 파스텔화, 40.3×45.4cm

다. 검은 양복을 입은 음악가들과 반대로 하얀 의상을 입고 활짝 웃는 모습
으로 객석을 향해 인사하는 무용수의 모습도 눈에 띤다. 이 그림은 흔히 볼
수 있는 장면을 그대로 옮긴 단면적인 구도의 설정으로 특이한 작품이다.

「발레」에서는 거의 수평적인 구도로 무대 위에서 하늘색과 노란 의상을
입고 그룹을 지어 발레에 열중하고 있는 무용수들을 원근법에 의해 작은
크기로 묘사하고 무대 앞의 흰옷을 입은 무용수는 검은 타원 부채를 들고
관람하는 부인에게 다가서 있다. 검은 부채와 무용수의 흰 의상은 명암의
대비를 이루면서 우리에게 강한 인상을 준다.

드가는 극장이나 쇼의 장면에서 많은 영감을 받았다. 「카페 연주」와 「장
갑을 낀 여가수」, 「카페 음악회」 등이 있는데 「카페 연주」에서는 의상의 빛
나는 색채, 극적인 조명, 무대의 인위성과 관중의 현실성을 대조시켜 표현
했다. 「장갑을 낀 여가수」에서는 한 사람의 가수를 부각시켜 노래하는 모

드가, 「신발을 바로 신는 무희」,
1874, 데생, 32.5×24.5cm,
뉴욕, 메트로폴리탄미술관

습을 동적이며 현실감 있게 표현하였다. 여가수의 검은 장갑을 낀 손과 화려한 커튼이 명도 대비를 이루고 있다.

「카페 음악회; 대사관저에서」는 화면 상단에 커다란 흰색의 두 기둥과 그 가운데 검은색 둥근 원형은 밤하늘의 인공 조명을 암시하고 있고 그 배경이 된 무대는 노래하는 여인, 음악가들 그리고 관객들의 모습으로 세 단계의 구도를 갖고 있다. 이 그림은 점점 더 색채가 강렬해져 빨강, 노랑, 흰색으로 다소 거칠게 채색되어 있다. 크레용으로 그린 「신발을 바로 신는 무희」는 강하고 약한 선을 적절히 사용하여 무희의 행동을 나타내는데 그녀의 목과 가슴 그리고 뻗은 팔이 다리로 연결되어 있고 의상은 거의 신경쓰지 않는 듯하다. 1875년 파스텔로 그린 「발레 연습」은 배경보다는 인물들의 움직이는 동세를 위주로 그린 작품이다.

1874년부터 작가는 연작의 형태로 작품 제작을 하였는데 이 연작들은 형태나 그 안에 있는 기하학을 추적하여 끊임없는 변화 가능성을 탐구한 것들이다. 이는 같은 장소에서 시간에 따라 변화한 모습을 포착하려 했던 모네의 연작들과 차이가 있다. 경마를 주제로 한 「관람석 앞의 경마들」, 「경마 연습」 등이 있고 또한 1877년의 「기수들」은 전통기법에 의해 원근법으로 하늘, 산, 마을의 모습을 아주 작게 묘사하고 화면 전경에는 잔디에서 경기를 준비하고 있는 기수들의 모습을 잘 나타냈다. 반면 같은 제목의 1881년 작 「기수들」은 구성을 섬세하게 완성하기보다는 말을 타고 있는 기수들의 모습을 단순화시키고 거친 터치로 묘사하고 있어 기교에서 많은 차이가 있다는 것을 알 수 있다.

다림질하는 여인들을 주제로 한 작품으로 「역광선을 받고 다림질하는 여인」과 「두 세탁녀」 등이 있다. 전자는 1882년에 그린 것으로 천장에 세탁물들이 걸려 있고 창문을 통한 역광으로 빛을 받으며 다림질하는 여인을 옆모습으로 묘사하여 힘든 생활을 연상하게 한다. 1884년의 「두 세탁녀」는 하품을 하며 지친 듯한 여인과 다리미를 누르고 있는 여인의 모습에서 서로 다른 감정을 느끼게 한다. 이 그림은 붓을 이용한 터치 있는 그림이 아닌 나이프 작업으로 마치 색들이 바랜 듯하게 그린 것이 특이하다. 그리고 앞에서 감상했듯이 무용수들이 연습장에서 또는 무대 위에서 공연하는 모습까지 다양한 배경과 설정 인물로 제작한 것은 너무나 잘 알려진 사실이다.

한편 드가는 참신한 구도를 사용하였는데, 즉 화면의 중심이 되는 인물을 의도적으로 한쪽에 치우쳐 표현하거나 시각의 방향과 높낮이를 다르게 묘사한 것이다. 이러한 구도법은 이 시대 유럽 회화에 영향을 주었던 우끼요에로부터 영향을 받은 것이다. 우끼요에의 근원은 부세회(浮世繪)인데 이는 일본의 덕천시대(1603~1867)에 성행했던 민간 목판 풍속화 양식이

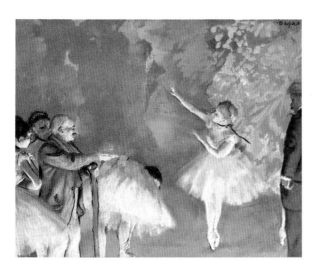

드가, 「발레 연습」, 1875,
파스텔화, 고무 수채화,
55×68cm, 미주리,
닐슨 아트킨스미술관

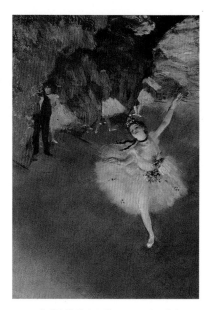

드가, 「무대 위의 무희」, 1878, 파스텔화,
58×42cm, 파리, 인상파미술관

다. 우끼요에라고 불리면서 현세의 뜻을 지닌 일본식 목판화는 평민들의 풍속 등 인물화 위주로 강렬하고 선명한 색채를 사용하고 간단 명료한 선(線)을 이용하였다. 그러나 마네와 모네는 우끼요에에 그려진 의상, 부채, 병풍 등의 모양을 그대로 모방하여 묘사하였지만, 드가는 그보다는 단순하고 명확한 데생, 날카로운 형태, 자유분방한 구도 등에 관심을 가졌다.

이를테면 높은 시각에서 무희의 자태를 포착하고 있는 「무대 위의 무희」는 자유분방하고 거친 터치로 처리되어 있다. 「분장실 속의 무희」의 구도를 보면 세로가 긴 화면의 1/3 정도가 출입문으로 묘사되고, 나머지 부분인 분장실의 광경을 명도 대비를 이용해 부각시키고 있다. 파스텔로 그린 「앉아 신발을 묶고 있는 무용수」는 작가의 위치가 위에서 아래로 내려다보이게 그렸다.

「입욕」은 제8회 인상주의 전람회 출품작으로, 위에서 내려다보는 시각에서 그려졌으며 기하학적인 구도를 가진 독특한 작품이다. 욕조에 웅크리고 앉아 여인이 몸을 씻는 모습인데, 여체의 유연한 곡선과 욕조의 둥근 형태가 화면 속에서 원을 형성하며 서로 조화를 이루고 있다. 반면 선반은 직선으로 그어져 극심한 대조를 보인다. 드가의 작품은 예민한 그의 관찰력으로 생동감 있는 표현과 일반적인 구도와는 차이가 있는 독특한 방법을 사용하였다. 그리고 실내의 빛은 자연 광선이 비춰 주는 것처럼 처리하는 등 여러 가지 기법으로 독자적인 화풍을 완성하였다.

드가, 「앉아 신발을 묶고 있는 무희」,
1886, 파스텔화, 32×41cm, 개인소장

드가, 「입욕」, 1886,
파스텔화, 60×83cm,
파리, 인상파미술관

드가는 처음에는 인상파 전람회를 제외한 모든 전시회에 참여하였지만 인상주의 작가들과 몇 가지 차이점을 갖는다. 그는 고전주의 경향의 데생을 통한 형태의 윤곽을 명확하게 선으로 표현하고, 강한 명암, 채도 대비의 효과에 중점을 두었는데 인상주의 표현기법은 세밀한 터치와 색채의 분할, 형태의 조화를 지향하였다. 또한 인상주의 화가들은 광선의 변화에 따라 형태의 색채를 표현하고자 실외에서 제작하였다. 반면 드가의 제작 방법은 작업실에서 자신이 대상을 보고 느낀 이미지를 기본으로 표현한 점과 작품의 소재에서도 풍경화가 아닌 인물화 중심이 된 점이 다르다.

프랑스의 시인, 사상가이며 비평가인 폴 발레리(P. Valéry)는 철저한 합리주의적 시각으로 예술 작품의 발생 과정을 탐구하여 예술 창작에 있어서 인간 정신의 메카니즘을 탐색한 인물이다. 발레리는 드가에 대해서 평가하기를 "인간의 육체에 대한 가장 예민한 관찰자이고, 명마의 아름다움에는 지식이 풍부한 전문가이고, 여체가 취할 수 있는 자세와 선에 대해서 가장 잔혹한 애호가이며, 또한 두뇌가 명석하고 생각이 깊은 데생의 천재"라고 찬사를 보냈다.

이와 같이 드가는 인상주의 그룹에서 활동을 하였지만 전통성을 저버리지 않고 오히려 그것을 보완하여 발레나 경마, 오페라 등의 소재를 선택하여 정적인 표현이 아닌 동적인 표현으로 생동감을 살려내려고 했다. 그의 주된 관심은 선에서 흐른 감정과 내적 세계 표현에 있었으며 상하좌우를 넘나들며 조화롭고 특이한 구도를 창조하고자 하였다. 노년의 그는 세월과 더불어서 시력이 점점 약해지자 파스텔, 조각을 이용하여 그의 예술 세계를 보완해 나갔다.

5) 풍경화가 시슬레

섬세하고 우아한 붓터치, 특히 눈오는 날을 좋아했던 알프레드 시슬레 (A. Sisley)는 1839년 파리에서 태어났으나 그의 혈통은 영국인이었다. 부유한 상인이었던 영국인 부모는 1857년 그를 영국으로 보내 가업을 계승시키고자 하였으나 그 일에 흥미를 느끼지 못하였고, 5년 동안 런던에서 체류할 때 콘스터블과 터너의 풍경화에 매료되어 화가의 꿈을 갖게 되었다. 이런 시슬레의 마음을 알아준 부친은 화가가 된다는 것에 반대하지 않고 경제적으로 후원해 주었다.

파리로 돌아온 시슬레는 1862년 글레이르의 문하생이 되어 모네, 르느와르와 만나 그들과 함께 실외 제작을 하였다. 특히 퐁텐블르 숲에서 풍경을 그리며 쿠르베와 코로의 영향을 받아 대기의 미묘함을 표현하여 농담 있는 색채를 추구하였으며 파리 교외의 경치와 설경의 묘사에 재능을 보였다.

시슬레는 1866년 「숲으로 가는 여인들, 마를로트의 마을 길」을 살롱에 출품하여 입선했고, 결혼을 하는 등 기쁜 일이 연속됐다. 그는 바르비종파의 계승자로 인정받고자 전통적인 풍경화를 그렸으며 계속해서 살롱 출품에 많은 노력을 쏟았다. 이 때 그린 그의 작품 경향은 구성에 세심한 관심을 갖고 드넓은 하늘과 길의 원근으로 입체적인 느낌이 드는 정경을 그려냈다.

1870년에 보불전쟁이 발발하고 그 동안 생계를 도와준 부친이 사망하자 시슬레는 아내와 두 아이를 부양하기 위해 본격적으로 그림을 그려 생계를 책임져야 했다.

전쟁이 끝난 후부터는 프랑스의 작은 마을들의 평화스럽고 아름다운 풍경을 그리기 시작하였다. 「루브시엔느의 첫눈」은 눈덮인 마을의 쓸쓸한 정경을 오히려 색채의 변화를 주어 평온함과 발랄함으로 바꾸어 놓는다. 그

시슬레, 「세브르의 다리」, 1877, 런던, 테이트화랑

밖에 마을의 건물이나 광장을 주제로 작가의 감수성이 풍부하게 드러난 「아르쟝뚜우의 광장」을 들 수 있으며, 「세브르의 다리」에서는 하늘과 물이 넓게 전개되어 그 사이에 건물이나 물에 반영된 검은 그림자가 조화를 이루고 있다.

한편 그는 모네와 르느와르의 영향으로, 물과 물에 반영된 그림자를 인상주의 기법으로 표현하였고 1874년 제1회 인상파 전시회에 5점의 작품을 전시하였다. 그의 풍경화는 원근법에 대한 배려로 대담한 구도는 아니지만 섬세하고 평범하게 묘사하였다. 그러나 형태와 색채를 똑같이 중시하는 회화기법이 그의 독자성을 갖게 한다.

이는 「쉬레느의 세느강」, 「홍수의 조각배」에서 잘 나타나 있다. 앞의 작품에서는 빛에 의해 순간적으로 변한 세느강의 모습을 간결한 터치로 묘사하였으며, 하늘의 모습을 반영이라도 하듯이 색채의 조화를 이루고 있다. 「홍수의 조각배」에서는 인상주의 기법처럼 빛이 순간의 변화에 따라 달라지는 자연의 모습으로 우리에게 낯익은 풍경을 선사한다.

시슬레의 작품에서 자주 등장하는 소재는 조용한 마을의 모습인데 「루브시엔느의 마를리 언덕」은 높은 곳에서 내려다본 막다른 마을의 모습으

로 길이나 언덕이 경사진 구도이지만 이것과 균형을 찾기 위해 오른쪽 건물 2층의 창에 비스듬히 계단을 만들어 길가의 난간과 연결시키고 있다.

　1880년 이후 함께 활동한 작가들의 명성과는 다르게 시슬레는 인정을 받지 못하고 어려운 생활을 할 수밖에 없었다. 그는 여러 가지 상황에 대해 환멸을 느끼고 퐁텐블르 근처로 이주하여 섬세한 회색조에서 투명한 물의 반사 효과를 살릴 수 있는 방법을 터득하면서 그림에 전념하였다. 그는 말년을 보내며 애정을 갖고 살았던 루앙의 강변이 있는 모레(Morée) 마을을 주제로 작품제작에 전념했다. 「루앙의 운하」는 쓸쓸한 겨울 풍경을 반영했고 1893년 작 「모레 다리」는 활짝 개인 밝은 하늘과 광선이 마을의 전체적인 분위기를 밝게 하고 있다.

　그는 활발하지 못한 내성적인 성격을 반영이라도 한 듯 강렬한 태양이나 있는 그대로의 자연보다는 은밀하고 을씨년스러운 자연을 주로 그렸다. 1899년 세상에서 알아주지 않았던 시슬레는 모레에서 쓸쓸히 생을 마감하

시슬레, 「르왕의 운하」, 1892, 73×93cm, 파리, 인상파미술관

시슬레, 「모레 다리」,
1893, 73.5×92.5cm,
파리, 오르세미술관

였지만 감수성과 시정이 넘치는 그림을 그렸던 작가였다. 시슬레의 그림들
은 일반적으로 활기차고 생동감 있는 작품은 아니었으나 눈과 비를 안개처
럼 표현할 줄 아는 섬세한 느낌을 주는 작품으로 완성되었다.

6) 풍경화가 피사로

1830년 안티유(Antilles) 생 토마(Saint Tomas) 섬에서 출생한 카미유
피사로(C. Pissarro)는 12세 때 파리로 와서 파시(Passy)의 학교에 입학
하였으며 데생에 흥미를 갖게 되었다. 그는 1855년 본격적인 화가활동을
위해 코로의 지도를 받았고, 코로와 함께 밀레의 작품에 감화를 받았다.
피사로는 1859년 모네와 가까워지면서 파리 교외에서 그림을 그려 처음으
로 살롱에 입선하였다. 그러나 1863년 전통적인 풍경화 스타일이 아닌 작
품으로 출품하여 낙선했다. 「몽트로렌시 소풍」은 코로의 기교에 영향을 받
아 그린 것으로 감동을 주고 있으며 울창한 숲에서 비쳐진 빛에 따라 미묘
한 녹색의 향연이 이루어져 있고 황톳길 위에 비친 그림자의 표현은 탁월

하다.

이 무렵, 그는 어두운 색채를 표현하는데 팔레트 나이프를 사용하였으며, 명암 대조를 위하여 단순한 평면으로 구성하였다. 그는 〈낙선전〉에 참가하여 마네의 「풀밭 위의 식사」에서 강한 인상을 받았다. 그의 작품인 「잘레의 언덕, 퐁트와

피사로, 「몽트로렌시 소풍」,
1858, 37×47cm, 개인소장

즈」는 언덕과 나무, 길과 집들이 자유스럽게 구성되어 마을의 평온한 정경을 광선의 효과를 잘 살려 표현하였다. 전경의 그늘진 산과 밝게 채색된 밭, 후경은 산등성, 집들의 지붕과 벽이나 검은 옷과 흰옷을 입은 두 여인의 명암 대비로 이루어졌다. 또 「퐁트와즈의 강변과 다리」는 대담한 필치로 두텁게 칠해진 작품으로 마을의 정적인 정경을 담았으며 한가한 분위기

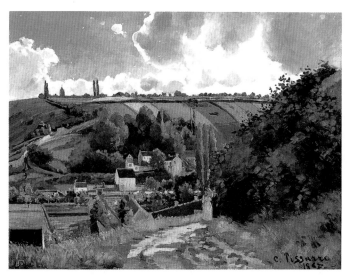

피사로, 「잘레의 언덕, 퐁트와즈」, 1867, 87×114.9cm, 뉴욕, 메트로폴리탄미술관

피사로, 「루브시엔느, 베르사이유로 가는 길」,
1870, 102×82.5cm, 취리히, 개인소장

로 묘사되었다.

1870년 보불전쟁으로 인하여 피사로는 영국으로 건너가 콘스터블과 터너의 예술에 매혹되어 1871년에 「아퍼 노우드의 펜지 역」과 「사이든함 언덕 부근」을 제작하였다. 그 후 그는 루브시엔느(Louveciennes)로 와서 인상파가 되어 풍경화에 중점을 두면서 전원의 풍경과 농촌 생활을 그리면서 색채가 밝아졌다.

예컨데 1870년 작품인 「루브시엔느, 베르사이유로 가는 길」은 늦여름이나 초가을의 계절적인 분위기를 자아내고 있다. 1870년은 전쟁이 발발했음에도 불구하고 전혀 환경의 영향을 받지 않고 해가 비치는 길과 마을의 근경을 평온하게 묘사하였다. 「루브시엔느의 합승 마차」는 저물녘 노을에 물든 하늘과 합승마차의 모습이 비에 젖은 시골길 위에 비치는 시적인 분위기를 잘 묘사했다. 길 가장 자리에는 녹색이, 가옥에는 황갈색이 조금 칠해지고, 전체적으로 회색과 갈색이 주조 색을 이루고 있어 가을날의 우수가 짙게 감돌고 있다.

1872년에 그린 「루브시엔느의 눈」은 화면 중앙에 있는 큰 나무를 중심으로 눈덮인 거리와 광선에 의해 비쳐진 나무들의 반영된 그림자 표현이 절묘

피사로, 「루브시엔느의 눈」, 1872,
46.5×54.6cm, 에센, 폴크방미술관

하다. 흐릿한 노란색의 햇빛
이지만 그림자들의 색은 푸
른색으로 이루어졌다. 이러
한 다양한 색채를 띠고 있는
눈의 표현이 인상주의자들
에게 많은 관심을 주었다.
1897년 작품으로는 에칭을
사용하여 단색으로 표현한
「길 위의 여인」이 있다

피사로, 「길 위의 여인」, 1879, 에칭,
15.6×21cm, 옥스퍼드, 애쉬올린미술관

또한 인상주의 화가들이 즐겨 그리던 지역인 부지발 풍경을 그린 「부지
발의 세느 강변」과 자연스러운 정경의 모습이 밝고 매우 선명한 녹색으로
이루어진 「퐁트와즈의 채석장」 등을 들 수 있다. 이 무렵 피사로는 물이나
물위에 반사되는 빛보다는 땅, 즉 경작지에 관심이 있었으며 들과 언덕, 마
을과 과수원, 집과 나무들을 소재로 그렸다. 이러한 작품으로는 「레르미타
즈의 언덕길」, 「붉은 집」, 「퐁트와즈의 산림에서 휴식」 등이 있다.

피사로는 1884년 이후 그의 예술을 체계화, 단순화시켜 구사하였으며,
신인상주의로 전향하여 분할기법에 따른 작품을 제작하였다. 이는 「사과
따기」나 「창에서 본 에라니의 풍경」, 「이삭 줍는 사람들」 등의 작품을 보면

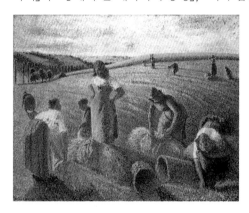

피사로, 「이삭줍는 사람들」, 1889,
65.5×81cm, 바젤, 쿤스트미술관

쉽게 이해할 수 있다. 「이삭 줍는 사람들」은 밝고 화려한 색채로서 표현되고 있다. 이삭 줍는 사람들은 밀레의 작품 주제와 일치하며, 이 화면에서는 농부들의 위엄과 우아함을 담은 시골 풍경을 분할 묘법으로 묘사하였다. 4년 후, 피사로는 제작 시간의 지연과 자연 바람의 움직임, 빛의 변화를 표현하기 어려운 분할 필촉으로 자연의 모습을 묘사하는 신인상주의의 한계를 느끼고 인상주의로 다시 복귀하게 된다. 그러나 그는 신인상주의의 기법을 인용하여 세련된 색채를 이용해 완전히 표현의 자유를 회복하고 자연을 작품에 담아냈다.

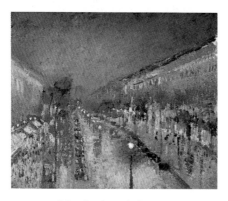

피사로, 「몽마르트의 밤」, 1897,
53.3×64.8cm, 런던, 국립미술관

피사로는 1893년 이후 도시 풍경들을 소재로 연작을 시도하는데 파리 풍경으로 「몽마르트의 밤」, 「뛸르리 공원과 회전목마」, 「퐁 뇌프에서 본 루브르궁과 세느강」 등이 있다. 그는 작품의 소재를 바꾸기 위해 루앙과 디에프, 르 아르브에 체류하며 다리, 항구, 성당 등을 그리기도 하였다. 「루앙의 일몰」은 먼 시선으로 해가 저물어 가는 모습을 묘사한 것으로 태양 주변에 노란색을 띤 하늘과 강변에 비쳐진 일몰의 모습을 매우 아름답게 표현하였다.

그는 연작들을 통해 여러 시각에 동일한 풍경의 변화하는 모습을 그리면서, 시간에 따라 거리의 모습이나 도시 생활의 모습을 그리려고 시도하였다.

피사로는 인상주의자의 연장자로서 지혜와 조화를 이룬 온화한 성격의 소유자였으며, 인상파 전에 매회 출품하였다. 그의 작품들은 정적이며 상

피사로, 「루앙의 일몰」, 1898, 65×81cm, 카디프, 웨일즈국립미술관

쾌한 분위기로서 아름다움에 생기있는 색채가 가미되었고 작품의 주제는 주로 전원 풍경이었다. 말년에는 도시 풍경 등 일상 생활을 진솔하게 그리며 인상주의를 성실히 이행하였던 작가이다.

7) 물랭 루즈와 로트렉

세기말 상황에서 육체적 불행과 짧은 생애를 통해 열정적인 작품으로 자신의 중심 사상을 예술세계로 보여 주었던, 앙리 드 툴루즈 로트렉(H. Toulouse-Lautrec)은 위대한 예술가 중에서도 특이한 작가이다. 그는 귀족 가문의 혈통을 이어받아 경제적인 어려움은 없었으나 난쟁이라는 신체적 결함 때문에 방탕한 예술가의 삶을 살았다. 그는 1864년 남프랑스 알비(Albi)에서 출생하였다. 부친 알퐁스 백작과 모친과는 사촌간의 근친 결혼 때문에 로트렉은 후대에 유전으로 나타나는 발육부진의 허약한 체질을 물

려받았다. 그는 어린 시절에는 명가의 자제답게 고상하며, '프티 비주'(petit bijou, 작은 보석)로 불리며, 집안의 귀여움을 독차지하면서 성장하였다.

그의 부친은 괴벽스럽고 난폭한 성격에 승마, 사냥, 낚시 등 유희를 즐겼고, 모친은 자상하고 온화한 성격을 소유한 여인이었으나 결혼 생활은 그다지 행복하지 않았다. 로트렉은 부친의 기질을 닮아 매우 활동적인 생활을 좋아하였으나 신체적 여건 때문에 어릴 적 소질을 살려 화가의 길을 선택하였다. 그의 불행은 1878년 계단에서 굴러 불의의 사고로 왼쪽다리를 다치고, 다음해 바레쥬 평원의 경사면에서 굴러 떨어져 오른쪽 다리를 다친 탓에 하체 성장이 중지되면서 시작되었다. 그의 왜소한 두 다리는 지팡이에 의지하게 되었으

로트렉, 「자신; 캐리커처」, 1885,
펜과 잉크, 알비, 툴루즈 로트렉미술관

며, 이 때문에 활동적인 생활보다는 예술의 길을 선택하게 되었다.

그는 르네 플랑스토(R. Princeteau)에게 발랄한 소묘력과 생동감의 표현을 배워 마차나 말, 초상화를 그리기 시작하였다. 로트렉이 16세에 그린 「자화상」은 자신의 모습과 정물들로 화면을 짜임새 있게 배치시켰으며 그의 예술가적인 재능을 감지할 수 있다. 「매사냥」은 그의 부친이 말을 타고 길들여진 매와 함께 사냥 가는 모습을 그린 것이다. 아직은 데생이 미숙하지만 생동감을 주고 있다.

로트렉은 1882년 파리에 와서 레옹 본나(L. Bonnat)와 피르낭 코르몽 (F. Cormon)에게 실물 묘사와 구성 원리를 배워 그의 예술적 개성으로 성

숙시킨다. 이후 코르몽 화실에서 만난 고흐와 친교가 이루어지면서 그의 예술적 삶은 커다란 변화를 가져오게 되었다. 그리고 마네, 드가, 르느와르의 인상파 예술에 매력을 느끼며 인상주의 이론에 열중하며 명암과 색채를 분리하고, 피사로의 교차된 평행선이나 드가의 밝은 색채를 연구하였다. 이러한 인상주의의 영향으로 빛과 색채의 변화에 의해 대상을 포착하며, 스케치하고 발전시켜 유화나 석판화의 표현 기법을 도입하였다.

그는 1885년에 제작한 「자화상-캐리커처」에서 자신의 신체적인 모습과 특징을 간단한 선을 사용하여 제작하였다. 「화가 라쇼우」는 로트렉의 고향 친구이며 본나에게 사사받은 라쇼우가 숲에서 그림을 그리고 있는 장면이다. 이 작품은 밝은 녹색 계열로 거칠고 짧은 터치로 형태는 등한시되고 색채의 변화를 중시한 인상주의 경향의 유사한 작품이다. 「빨간 머리 카멘」은 전문적인 모델이 아닌 여인으로서, 친구 작업실에서 만나 그녀의 머리 스타일에 아름다움을 느껴 그린 작품이다. 붉은 테두리와 보색 관계인 청색 계열의 배경에 인물을 묘사하여 마친 한 장의 사진을 보는 듯하다. 여인의 얼굴과 머리색이 유사하고 검은 의상에 목선을 흰색으로 처리하여 명암을 대비시켜 시선을 집중시키고 있다.

다른 한편으로는 그 시대 화가들에게 영향을 미쳤던 우끼요에에 대한 관심을 갖고 1883년경부터는 일본 판화를 구입하였다. 그는 판화에서 영감을 얻어 실루엣과 단조로운 색채를 이용하여 자연의 효과를 파

로트렉, 「빨간머리 카멘」, 1885,
23.9×15cm, 알비, 툴루즈 로트렉미술관

로트렉, 「물랭 루즈 라 굴뤼」, 1891,
석판화, 170×130cm, 알비, 툴루즈 로트렉미술관

괴하지 않으면서 순수한 장식적 요소로 조화롭게 표현하였다. 예컨데 「물랭 드 라 갈레트, 라 굴뤼와 발랭탱」은 노란 배경에 춤추고 있는 여인의 흰색 치마와 검은 웃옷이 거친 터치로 칠해져 있고 반대로 남자의 모습은 모자, 수염, 의상까지 윤곽선에 의해 배경과 인물이 구분된다. 이 그림은 입체감이 결여된 장식적인 느낌이 물씬 풍긴다. 「바(Bar)에서」는 네 명의 남성의 인물을 섬세한 묘사가 아닌 선과 면으로 외모만을 인식할 수 있다. 이 그림은 거친 터치와 단순한 형태 그리고 빈 공간 처리가 특이하다.

1888년 그는 서커스를 주제로 모험을 시도하였는데 「페르낭도 곡마단」이 그 예이다. 이 그림은 여러 인물이 등장하고 있으며 공연중의 움직임을 포착한 그림이다. 화면에 둥근 원을 그려 말을 타고 있는 곡예사의 움직임이 더욱 빠르게 회전하고 있는 느낌이며 배경을 흰색으로 처리하여 시선을 집중시킨다. 반면 관객의 의자는 직선으로 처리돼 고정되어 있는 정적인 느낌을 가져다준다.

로트렉은 1890년경부터 10년 동안 포스터 제작을 하면서 사회적으로 더욱 알려지기 시작하였고 이때 제작된 작품으로는 1891년에 완성한 「물랭 루즈 라 굴뤼」가 있다. 작가는 라 굴뤼의 춤에서 감흥을 느껴 처음으로 물랭 루즈의 포스터를 제작한 것이다. 이 유채색 포스터는 매우 신선한 자극이었으며, 스케치를 한 듯 간결한 선과 대담한 구도의 기발함이 특징이다.

이 포스터의 배경으로 처리된 신사 숙녀들의 그림자는 흑색의 그 자체가 화려하고 번창한 물랭 루즈의 분위기를 더욱 암시적이고 효과적으로 표현해 냈다. 중앙에서 춤추고 있는 무용수는 라 굴뤼이고, 앞에 있는 옆모습의 인물은 발랭탱인데 작가는 인물의 자세나 표정을 순간적인 인상으로 포착하여 모델의 성격을 강조하였다.

1892년 「디방 자포네」는 일본 판화에서 차용한 것으로 일본 양식으로

로트렉, 「목매단 남자」, 1892,
석판화, 123×82cm, 취리히, 쿤스트미술관

새롭게 보여준 장식된 카페를 소개한 것이다. 빨간 머리의 검은 의상과 모자를 쓴 여인이 의자에 앉아 있는 모습을 매우 단조롭고, 대담한 색채로 크게 부각시켰다. 이외 「물랭 루즈; 라 굴뤼와 그녀의 언니」 등의 다양한 색채를 사용하여 제작한 포스터가 있다.

그러나 단색으로 처리된 「목매단 남자」는 시에젤(A. Siegel)이 각본을 쓴 '툴루즈의 드라마' 시리즈 작품을 선전하기 위해서 제작한 것으로 뒷배경을 흰색의 윤곽선으로 더욱 강한 이미지를 부여하고 있다. 그는 악몽을 상징하는 의미로 목매단 남자로 재현하여 묘사하였다. 이 그림이 시도한 내적 의미 표현은 20세기의 독일 표현주의에 많은 영향을 주었고 그들은 유사한 주제를 취급하였다. 이와 같이 그는 석판화로 약 30여 점의 포스터를 디자인하였는데, 이것이 예술사에 있어 석판화 및 포스터 예술의 기념비적인 업적이라 할 수 있다.

1892년에서 1894년까지 로트렉은 작품 소재로 몽마르트 밤의 무도장, 가수, 무희, 윤락가, 창녀집 등을 선택하였다. 그는 직접 체험을 통해 창녀

로트렉, 「로이 폴러의 초상」, 1893,
63.2×45.3cm, 알비, 툴루즈 로트렉미술관

의 일상 생활과 개성을 생생하게 표현하여 파리의 어두운 생활의 단면을 날카롭게 드러냈고 인간의 감추어진 진실을 표현하여, 인간의 존엄성과 소외층들에 대한 인간애를 나타내고자 했다. 여기서 로트렉은 여인의 성격과 불안한 심리 상태를 선명하게 묘사하고 있다. 인물 중심으로 그린 그의 작품에서 풍경은 부속물에 지나지 않고 인물을 제외한 배경 처리는 미완성인 듯하다.

「로이 폴러의 초상」은 미국인이며 무용수이자 가수이며 비극 배우로서 유명한 로이 폴러를 그린 것이다. 실크 드레스를 입고 긴 베일을 움직이면서 원초적인 행위예술을 공연하고 있는 로이의 특징을 살려 표현하였다.

결국 로트렉에게 있어 중요한 것은 인물이며, 날카로운 분석에 의한 인물 표정으로 심리 표출을 하고자 하였다. 이는 「물랭 루즈에 들어가는 라 굴뤼」에서 잘 나타나 있는데 두 사람의 부축을 받은 라 굴뤼의 상반신은 밝은 명도로 시선을 압도한다. 머리의 꽃이나 과장된 눈의 모습, 코, 입의 표정을 한 라 굴뤼는 옆의 검은 옷을 입은 인물에 의해 더욱 두드러져 보인다.

「춤추는 잔느 아브릴」은 흰옷을 입은 무용수의 마음을 암시라도 한 듯 거친 터치로 그녀와 연결시켜 강조하고 있다. 「물랭 루즈; 두 무용수」는 화면 중앙에서 두 여인이 희미한 미소를 띠며 춤을 추고 있는 장면으로 녹색

과 청색이 이 그림의 주된 색이
다. 그러나 뒷모습을 보이며 걸
어가는 여인의 상의와 춤추는 여
인의 목선 부분에 칠해진 붉은색
은 얼른 눈에 띤다. 「물랭 드 라
갈레트의 구석에서」는 화면 전체
를 청색과 녹색으로 채색하였으
며 여인들의 얼굴은 거의 표정이
없이 굳어져 있으며 서성이는 여
인이 한 남자에게 시선을 주고
있다. 그의 세밀한 관찰력, 비판
적 정열이 예리한 심리 묘사로
완성돼 있다.

로트렉, 「물랭 루즈; 두 무용수」, 1892,
95×80cm, 프라그, 나로드니화랑

　1895년 작품 「무리시의 춤」은 중산층 관객 앞에서 춤을 추는 무용수의
모습이 가는 윤곽선으로 묘사되어 있다. 그 뒤로 악기를 다루고 있는 아랍

로트렉, 「무리시의 춤」, 1895,
285×307cm, 파리, 오르세미술관

인의 모습도 보이면서 가
지각색의 인물을 위주로
표현한 작품이다. 이 그
림은 외형을 중요시하기
보다는 선으로 면을 이루
어 인물을 표현하였다.
작가인 「오스카 월드」를
화면 전체에 대두시켜 약
간 유머러스하게 묘사한
작품이다.
　말년에 제작한 데생이

로트렉, 「침대에 누워 있는 여인」, 1896,
연필, 29.2×47.5cm, 런던, 코뷜드 인스티튜드화랑

로트렉, 「수탉」,
1899, 석판화, 개인소장

나 단색 판화로는 1896년「침대에 누워 있는 여인」과 1899년의「수탉」등이 있다.「침대에 누워 있는 여인」은 연필을 사용해 거침없고 부드러운 선으로 침대와 깊은 잠에 빠진 듯한 이불을 덮은 여인의 얼굴만을 섬세하게 묘사하고 있는 그림이다.

1901년에 제작된「파리 대학 의학부의 시험」은 쇠약해진 몸으로 의학도인 사촌 동생을 그리워하며 그린 최후의 작품이다.

로트렉의 죽음의 원인은 알콜 중독과 매독인데, 1901년 두 차례 뇌일혈이 있어 죽음을 예감한 그는 말로메(Malromé)로 가서 죽는다는 일이 정말 힘들다는 말을 남기고 사망하였다. 그가 어릴 적부터 그렸던 드로잉과 판화, 포스터, 유화 등 많은 작품들은 그의 모친에게 유산으로 남겨지게 되는데, 그것들은 현재 로트렉의 고향에 세워진 알비 미술관에 전시되어 있다.

그의 작품들은 강렬한 색과 거칠면서 속도감 있는 선에 의해 시대적 분위기를 반영하였다. 작가는 불우한 삶을 그림으로 표현하였으며, 결코 대상을 사진처럼 그리지 않고 대상에게서 느낀 이미지를 작가 나름대로 해석하여 재현하였다. 로트렉은 뛰어난 표현 감각을 지닌 작가로 포스터나 판화, 유화를 통해 현실을 직시하며 보고 느낀 것을 그림으로써 인간의 내면 세계를 표출하였다.

7

과학과 만난 미술

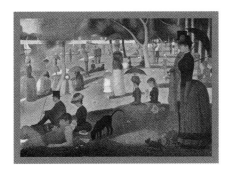

쇠라, 「라 그랑드 자트 섬의 일요일 오후」,
1886, 207×308cm, 시카고, 미술연구소

7 과학과 만난 미술

신인상주의는 1884년 살롱 심사에 대한 불만으로 낙선 화가들과 관학파에 반대한 화가들이 「독립예술가협회」를 조직하여 개최한 제1회 앵데팡당전을 통해 처음 소개되었다. 앵데팡당전은 심사를 하지 않고 포상 제도도 없는 것을 원칙으로 누구나 소정 회비만 내면 출품을 할 수 있었다. 신인상주의 경향의 작품들이 이때 처음으로 소개되었으며 1886년 제8회 인상주의 전시회에서 신인상주의의 선구자라 할 수 있는 쇠라, 시냑 등이 새로운 회화 경향으로 작품을 전시하면서 신인상주의 이론이 확립되었다.

이들은 순수한 색채를 필촉 분할법을 적용하여 균형을 실현시켰다. 시각 혼합에 의한 합리적인 방법에 따라 표현한 쇠라의 작품 「라 그랑드 자뜨 섬의 일요일 오후」를 보면 이를 쉽게 이해할 수 있다. 신인상주의라는 용어는 예술잡지 〈라르 모던, Art Moderne〉 지상에 펠릭스 페네옹(F. Feneon)이 처음으로 사용하였다.

신인상주의 작가로는 쇠라와 시냑을 비롯해 크로쓰, 뒤브아 피에 등이 있으며 일시적으로 피사로, 고흐, 고갱의 작품에서도 이런 경향을 찾아 볼 수 있다. 이들은 외젠느 셰브렐 등의 광학 이론과 색채론에서 영향을 받았는데 논리적인 방법으로 이론과 과학성을 연결시키면서 인상주의자들을 계승하려고 하였다.

다른 한편으로는 들라크르와를 찬양하였는데 시냑은 1899년 〈라 르뷔

블랑쉬, La Revue Blanche〉지에 발표한 〈들라크르와에서 신인상주의까지〉라는 연구로 새로운 미학에 대해 정의하였다. 이러한 결과에 의해 작고 무수한 점을 마치 모자이크처럼 분포하는 방법으로 '색조분할법칙'이 나오게 되었고, 신선한 색채 효과를 나타내기 위해 '분할 묘법'을 적용하게 되었다. 그래서 신인상주의를 디비조니슴(Divisionism, 분할파)이라고 하며, 점을 찍어 작품을 제작하기에 점묘주의 또는 점묘법이라 한다.

신인상주의는 단순히 광선의 분석 및 시각의 여러 생리적 현상을 응용하여 화면에 광선에 의한 인상주의가 소홀히 했던 형태를 보완하고, 인상주의의 이론과 융화하여 새로운 조형을 창안하였다. 인상주의와 신인상주의를 비교해 보면, 신인상주의는 인상주의를 계승 발전하는 양상이었으나, 방법 면에서는 다른 면을 추구하였음을 살펴 볼 수 있다.

인상주의는 대상이 지닌 고유색 개념을 인정하지 않고 인간의 시지각에 의해 색채가 이루어진다는 입장이므로, 순간적으로 보고 느끼는 직관적 표현을 중시하였다. 반면 신인상주의는 대상의 색채를 과학적 근거에 두고 관찰하고 분석하였기에 이성적 · 과학적 · 실증적인 관점에서 조형 세계를 구축하였다.

신인상주의의 양식과 기법을 창출하였던 쇠라와 신인상주의의 수립을 위해 전력하였던 시냑의 생애와 작품세계를 중심으로 살펴보기로 한다.

1) 쇠라와 그랑드 자뜨

짧은 생애를 통해 방대한 연구와 탐색을 끊임없이 시도하여 새로운 예술 방향을 제시했던 조르주 쇠라(G. Seurat)는 1859년 파리의 평범한 가정에서 출생하였다. 부친은 작은 도시의 관리인으로 일을 하였고 조금은 변덕스러운 성품을 가졌으며, 모친은 중하류층 계급의 출신으로 원만한 성격을 지녀 쇠라는 어머니를 더 좋아했다. 쇠라는 남들처럼 평범하게 중등학교

과정을 거쳤고 그림 그리는 일에 심취한 소년이었다. 성품은 매우 온순하고 과묵하였으며 산보를 무척이나 즐겼다. 그는 1878년에 에콜 데 보자르에 입학하여 앵그르의 제자인 앙리 레망(H. Lehmann)에게 데생을 배웠으며 처음으로 초상화를 그렸다. 쇠라가 연필과 목탄을 사용하여 그린 그림으로는 「송아지를 맨 남자」, 「바위에 묶인 앙젤리카」 등이 있다.

또한 그는 아카데믹한 방법에 얽매이지 않고 거의 독자적인 연구를 해갔으며, 루브르 미술관에 다니면서 대가들의 수법을 익혔다. 그리고 그는 화학자 셰브렐의 〈동시 대조의 법칙〉 등을 비롯한 광학 이론과 색채에 관한 저서를 읽었다. 샤를리 앙리(C. Henry)의 〈과학적인 미학 서문〉의 미학 이론들은 그에게 분위기와 감정, 색채와 선을 관련시켜 설명해 주는 과학적인 근거를 제시하였다.

또 다비드 슈테르(D. Sutter)의 기하학적 도식과 인체 비례에 대한 연구서와 제인스 클럭 맥스웰(J. C. Maxwell)의 빛의 전자기적 성질에 대한 이론서를 정독하고, 미국의 물리학자 루드(O. N. Rood)의 〈색채론〉에서 명도차와 색상환을 공부하여 자신의 화면에 적용하였다. 1881년 쇠라는 들라크르와의 작품에 보이는 색채 대비의 원리나 보색관계를 완전히 이해하였다.

이와 같이 쇠라는 회화에 과학을 끌어들여 최초의 회화적 혁신을 이루었으며, 이에 앞서 흑백에 의한 데생으로 대조에 관한 문제를 해결하고자 하였다. 쇠라는 데생에 대조의 이론을 적용하였으며, 이것이 정확한 형태와 구도의 완벽성을 가져왔다. 즉 완벽한 데생으로 색채를 적용하고자 시도하고, 슈테르의 이론에 따라 수평과 수직, 대각선에 의한 구도 설정과 균형감을 주기 위해 곡선, 원, 타원 등 동적인 공간 구성으로 풍부하고 깊이 있는 화면을 형성하였다.

쇠라가 1879년에 시작하여 1881년에 완성한 「앵발리드」는 수평과 수직선의 조화를 이루고 있으며 밝은 녹색을 기본으로 색조의 변화와 잔잔한

쇠라, 「가난한 어부가 있는 풍경」, 1881, 16.5×25.5cm, 파리, 개인소장

터치, 그리고 어둡게 처리된 한 그루 나무와 뒷모습의 인물에서 조형 이론을 도입한 그림이다. 그리고 「가난한 어부가 있는 풍경」은 퓌비 드 샤반느의 작품 「가난한 어부」를 화면에 삽입시켰으나 외형이 완전히 무시된 채

쇠라, 「예술가와 그의 작업실」, 1884, 크레용, 30.7×22.9cm, 필라델피아미술관

추상적인 요소가 보인다. 이는 노랑색의 잔치를 벌이고 있는 듯한 「풀 베는 기계」, 「돌 깨는 사람」 등에서도 잘 나타나 있다.

1884년에 그린 「예술가와 그의 작업실」은 인물이 팔을 뻗어 그림을 그리고 있는 자연스러운 자세, 화면 양쪽에 그어진 수직과 사다리에서 그어진 수평 등 짜임새 있는 구도를 갖고 있다. 「밀짚 모자를 쓴 앉아 있는 소년」은 「아니에르의 미역감기」에서 강변을 쳐다보고 있는 사람과 구도가

동일하다. 「아니에르의 미
역감기」는 당시 인상주의
작가들이 자주 갔던 그랑드
자트 섬을 배경으로 그렸
다. 이 그림의 주제는 이미
오래 전부터 다루어진 것이
며 선명한 색채, 강렬한 빛
의 반영의 효과는 얼핏 인
상주의와 비슷하지만 단순
화된 윤곽이나 인물 묘사는

쇠라, 「밀짚모자를 쓴 앉아 있는 소년」, 1883~1884,
데생, 22.4×31.5cm, 뉴 헤이븐대학 예술회관

상이하다. 이 화면은 많은 습작을 거듭한 끝에 완성시킨 작가의 초기 대작
이며, 모든 대상이 정지된 상태로 정적인 느낌을 준다.

쇠라는 시냑의 충고에 의해 순색으로 반점을 병치하여 완벽한 분할 묘법
과 여러 시각에서 바라본 구도를 사용하였는데, 즉 고정된 자세, 수평·수
직과 인물의 배열 방식에서 안정성과 평면성이 두드러진다.

쇠라는 그랑드 자트 섬을 배경으로 인물이 없는 풍경만을 그리거나 인물
과 풍경 연작들을 많이 그렸다. 그가 점묘를 이용해 1884년부터 2년 동안

쇠라, 「아니에르의 미역감기」,
1883~1884, 201×300cm,
런던, 국립미술관

쇠라, 「라 그랑드 자트 섬의 일요일 오후」, 1886, 207×308cm, 시카고, 미술연구소

그린 「라 그랑드 자트 섬의 일요일 오후」는 분할 묘법에 새로운 기법을 선언하면서 제8회 인상주의 전람회에 출품, 커다란 호응을 받았다. 이 그림은 인상파를 극복하고 과학적 이론을 근거로 하는 신인상주의를 암시한 작품이다. 「그랑드 자트 풍경」은 사람은 전혀 없고 섬의 경치만을 그렸다. 「쿠르브부아의 세느」는 한 여인이 개를 데리고 산보하는 장면이지만 인물보다는 커다란 나무와 잔잔하게 흐르는 세느강 그리고 강 건너 붉은 지붕이 있는 집들을 표현, 평화스러운 분위기로 가득 메워져 있다.

이외에도 1888년에 완성된 「포즈를 취한 여인들」을 위해서 오랜 기간 동안 습작을 하였다. 이 화면은 「라 그랑드 자트 섬의 일요일 오후」가 배경으로 벽에 그려져 있으며, 세 여인이 차례로 포즈를 취한 모습을 그린 것이다. 등을 돌리고 있는 여인, 정면으로 포즈를 취한 여인, 차례를 끝내고 스타킹을 신고 있는 여인의 모습이 각각 독립성 있게 묘사되었다. 또한 색채와 함께 정적인 구도를 이루고 있다.

쇠라의 작품 중 구도를 부각시킨 「쿠르브부아의 다리」는 치밀한 계산 끝

에 이뤄낸 구성과 변화
무쌍한 색을 보여주는
작가의 완숙한 경지를
이룬 작품이다. 수평과
수직, 사선의 변화에 의
한 구성을 긴밀감 있게
다루었고, 부두와 다리
의 수평선과 돛대의 그
림자가 주는 수직선의
잔잔한 화면으로 현실감

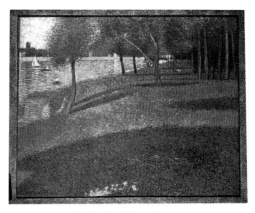

쇠라, 「그랑드 자트 풍경」, 1884,
64.7×81.2cm, 뉴욕, 개인소장

있는 풍경이라기보다 선에 의한 구성과 색점의 조화로 이루어졌음을 보여
준다.

습작을 통해 완성된 「퍼레이드」는 수직과 수평의 분절된 구성에 트럼본
연주자를 중심으로 전체적인 균형감으로 인물들을 안정감 있게 분산하여
구성적 견고함을 추구하고 있다. 중앙의 연주자를 중심으로 왼편 후경에
네 사람의 악사와 오른편에는 마술사와 한 남자, 그리고 화면의 전경에는
관객의 모습이 무대를 향해 있다. 밤의 야외에서 빛과 옥내의 인공 조명은

쇠라, 「퍼레이드」,
1887~1888, 99.7×149.9cm,
뉴욕, 메트로폴리탄미술관

쇠라, 「샤이를 위한 습작」, 1889~1890,　　쇠라, 「샤이 춤」, 1889~1890,
21.8×15.8cm, 런던, 코뤼드 인스티튜드화랑　　171.5×140.5cm, 오텔로, 개인소장

빛의 표현으로, 밝은 쪽은 가스등의 황색으로, 그림자 부분은 그 보색인 청색을 바탕으로 섬세한 점묘법을 이용하여 표현하고 있다.

쇠라는 하나의 작품을 완성하기 위해 여러 점의 습작을 그렸다. 1889~1890년 2년여 동안 제작된 「샤이를 위한 습작」과 「샤이 춤」, 「서커스」를 그리기 위한 습작 등을 보면 그가 얼마나 심사숙고하며 그림을 제작했는지 알 수 있다.

쇠라의 작품은 지나친 빛의 반사로 형태감이나 구성의 조화를 잃은 인상주의와는 달리 기하학적 구도와 안정감을 과학적 이론과 점묘에 의한 색조분할로 완성하였다. 여기서 점묘는 단순한 터치의 형상이 아니라, 대상을 파악하고 색채에 관한 문제를 과학적 이론으로 해결한 것이다. 쇠라는 이러한 점묘를 이용하여 대상의 변화를 여러 단계로 나누었는데, 즉 시각에 따라 보이는 고유색, 실제의 색, 반사된 색, 대상의 주위에 의한 보색 등을 정확하게 관찰하여 화면에 표현하였다. 이와 같이 쇠라는 새로운 회화의 혁신을 가져오지만 과로로 인한 인후염으로 31세로 요절하고 말았다.

2) 시냑과 신인상주의 완성

폴 시냑(P. Signac)은 쇠라와 절친한 친구이자 그의 이론을 절대적으로 지지했고, 쇠라가 갑작스레 사망하자 신인상주의를 앞장서서 이끌어나갔다. 그는 1863년 파리에서 출생하여 평범한 학교 생활을 했지만 미술에 대해 관심이 많았다. 그는 1880년에 열린 모네의 개인전을 보고 감동을 받아, 그와 서신을 교환하며 인상파 기법 등의 조언을 받았다. 그는 1884년 앵데팡당전 창립 멤버로 참가하며 쇠라와 교류하게 되고, 그 후 1886년 인상주의 전시회에 참가하였다. 이 무렵 그의 작품 「재단사」는 가위를 집기 위해 엎드린 여인의 한순간의 동작과 재단을 하며 서 있는 여인의 정적인 묘사로 대조를 이루고 있다.

또는 「코테 다즈르」는 바다와 육지를 구분 짓기 위해 부드러운 곡선으로 묘사되어 있으며, 전체적인 화면 구도는 S자형을 이루고 있어, 정적이면서 온화하고 평온한 분위기가 감돌고 분할묘법과 다채로운 색채 효과가 두드러진다. 1888년 작품인 「등대」는 넓은 하늘과 떠 있는 배의 지평선의 바다 중앙에 수직으로 등대를 그려 더욱 수직선이 부각되고 있다. 다음 해에 그린 「에르블레의 저녁놀」은 지평선의 바다와 하늘이 맞닿아 해가 저무는 모습을 붉은 빛과 대비되는 주변의 색들을 사용해 조화를 이루고 있어 잔잔하고 차분한 분위기를 자

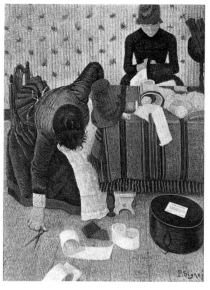

시냑, 「재단사」, 1885,
81×100cm, 취리히, 개인소장

시냑, 「에르블레의 저녁놀」,
1889~1890, 90.2×57.1cm

아낸다.

1890년에 그린 「펠릭스 페네옹 초상」은 손에 한 송이 꽃을 들고 있는 노란 의상의 주인공이 색채감있게 어울리고 있다. 화면 왼쪽은 반복된 형태에 의해 리듬감을 주고 있다. 이 그림의 모델인 페네옹은 1886년 신인상주의의 용어를 처음으로 사용한 이론가이고 비평가이다. 시냑은 몇몇의 초상화를 제외하고는 굵고 자유로운 터치로 바다 풍경을 그린 화가이다.

1892년 그의 기법은 점묘가 아닌 방형의 모자이크식의 작은 터치로 격렬한 색채 조화를 지향하는 변모를 보였다. 「머리를 빗는 여인」은 주인공의 뒷모습이 중심이 되어 거울을 통해 얼굴이 보이지만 이목구비는 생략되었다. 실내의 정물들인 그릇들의 형상이 크게 나란히 배치되어 특이한 구도를 이룬다. 항구의 모습을 자잘한 붓 터치로 모아 그린 「생 트로페」는 강렬한 색채에 의한 생동감을 느끼게 하고 있다.

시냑은 1900년 「르샤또 데 빠쁘」, 「마르세이유 항구 입구」 등을 가볍고 자유스러운 기법으로 섬세하게 채색할 수 있는 수채화로 제작하였다. 그의 전반적인 그림은 색채 자체의 추상성이 강조되어 장식적이다. 시냑은 인상주의의 기법을 더욱 과학

시냑, 「펠릭스 페네옹 초상」, 1890,
73.5×92.5cm, 개인소장

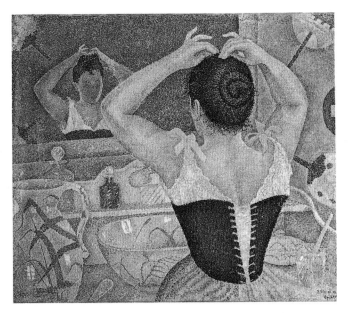

시냑, 「머리 빗는 여인」, 1892, 70×59cm, 파리, 개인소장

적으로 전개하면서 쇠라와 함께 신인상주의를 수립하기 위해 노력하였던 이론가이며 쇠라가 죽은 후에는 신인상주의의 지도자 역할을 하였다. 그는 〈들라크르와에서 신인상주의〉라는 저술에서 들라크르와의 색채론에 대해 보색관계의 의식적인 적용과 색채를 화면에 대치시켜 생생한 빛의 효과를 얻으려는 기법이라는 주장을 전개하였다. 그리고 〈회화에 있어서의 주제〉라는 연구서도 저술했다.

8

현대 미술의 근원

세잔느, 「대수욕」, 1898~1905,
208×249cm, 필라델피아미술관

8 현대 미술의 근원

　후기인상주의는 어떤 공통된 특정양식이나 회화에 이념이 나타나 있는 것은 아니며 다만 후대에 독자적인 양식을 창조한 작가들을 묶어 부르게 된데서 기원한다. 후기인상주의란 1910~1911년 영국의 미술평론가 로저 프라이(R. Fry)가 미술전람회를 〈마네와 후기 인상파〉라고 명칭한데서 유래되었다. 여기에는 인상주의와 신인상주의와는 다른 '후세에 지대한 영향을 끼친 자' 라는 의미가 포함되며, 일반적으로 고흐 · 고갱 · 세잔느를 가리켜 후기 인상파라 분류한다.

　그러나 3인이 공통된 미술 운동을 일으킨 것은 아니고, 이들은 각자의 독자적인 기교를 이용하여 표현하였다. 표현 기법은 순수하고 밝은 색채와 짧은 터치로 형태의 윤곽을 그리는 기법을 적용시키는 인상주의 영향을 받았지만, 각자의 풍부한 표현력으로 또 다른 조형 세계를 추구하였다. 다만 공통점이 있다면 인상주의의 선례를 받아들였고 그것을 극복하기 위해 반인상주의적 회화를 완성하여 20세기 미술의 기반이 되었다는 점이다.

　이들은 단순하게 눈에 보이는 현상을 재현한 것이 아니라 대상의 외면에서 찾을 수 없는 내면의 세계까지 표현하고자 하였다. 인간의 마음속에 있는 이념을 감각적으로 느껴 그것을 형상으로 표현한다는 것은 결코 쉬운 일은 아닐 것이다.

　이들의 작품에서 보여진 각자의 독자성이 무엇인지 알아보면, 고흐는 정

열적으로 자신의 내면 세계를 승화시켜 그림으로 투영한 표현주의적 경향을 보였다. 고갱은 강렬한 색채로 인간의 삶과 죽음, 영적인 것 등을 표현하여 인상주의에서 벗어나 후대의 야수파에게 영향을 주었다. 세잔느는 인상주의란 광선과 색채의 변화를 추구한 나머지 회화의 기본 요소를 등한시하였다고 생각하였다. 그래서 그는 풍경과 정물에서 자연의 형태에 내재해있는 구조들과 형태의 공간성 등의 문제를 찾는데 주력하였으며 이는 나중에 입체파에게 영향을 미친다. 이러한 후기 인상주의 화가인 고흐 · 고갱 · 세잔느의 특성을 파악하기 위해 그들의 생애와 작품을 통하여 각각의 독자성을 찾아보고자 한다.

1) 고독과 불운한 고흐

빈센트 반 고흐(V. V. Gogh)는 서른일곱의 젊은 나이에 스스로 삶을 포기하였지만 짧다면 짧은 10년 동안 정열적인 작품활동을 펼쳐 현대 미술의 기초를 마련하는데 중요한 역할을 하였다. 그는 1853년 네덜란드의 브라반트(Brabant) 지방의 목사 집안에서 장남으로 출생하였다. 그의 집안은 17세기 이후 성직과 예술가의 가계로 유명하며 또한 화단에서 그의 동생 테오(Théo)를 연관시키지 않을 수 없다. 테오는 마치 형을 위해 태어났고, 형을 위해 살았던 사람인 듯 싶다. 고흐의 명작들이 창출될 수 있었던 것도 어찌 보면 테오의 헌신적인 노력이 있었기 때문이다.

고흐는 성실하고 근면한 부친에게 교육을 받았고, 12세에 제벤베르겐(Zevenbergen) 기숙학교에서 지냈으며 그다지 공부에는 별다른 관심이 없는 반면 독서와 자연이 변화하는 것을 섬세하게 관찰하며 고독한 생활을 했다. 고흐는 틸부르(Tilburg) 근처에 있는 고등학교에 입학하였으나 갑자기 학업을 중단하고 16세 때 숙부가 경영하는 헤이그 구필(Goupil) 화랑에서 일하게 된다. 그는 광범위한 독서와 미술관의 명화들을 감상하면서 미

술에 대한 호기심과 예술적 안목을 고양시켜간다.

1873년 그는 구필 화랑의 런던 지점으로 옮겨와 영국 풍경화가들의 작품을 보며 미술에 더욱 매료되었다. 이곳에서 하숙집 딸 우르쉴라 로이어(U. Loyer)와의 실연으로 깊은 상처를 안고 1875년 파리 지점으로 전근하였으나, 적응을 못하고 부친의 집으로 돌아온다. 그는 진정 자신이 해야 할 일이 무엇인가 고민하다가 부친과 같은 길을 걷고자 하였으나 신학 공부에 부담이 되어 전도사가 되었다.

그는 가난한 광부들이 많았던 보리나즈(Borinage) 탄광 지대로 가서 온 정성을 다해 정열적인 전도를 하였다. 비참한 대우를 받은 광부들을 위해 항의를 하는 등 지나친 자기 희생과 격정적인 성격으로 인하여 교회당국으로부터 선교 활동을 거부당할 정도였다. 고흐는 인간 관계의 실패와 좌절을 경험하였고 이때마다 동생 테오의 정신적인 격려와 경제적인 후원을 받아 드디어 1880년 예술가의 길에 들어선다.

고흐는 처음에 사회적인 주제를 중심으로 한 생활상을 묘사하면서 밀레와 렘브란트의 작품들을 모사하였는데 「씨 뿌리는 사람」을 여러 번 그렸다. 1881년 그는 부모님의 이주에 따라 에텐(Etten)에서 생활하다가 또다시 사촌인 케이트(Kate)를 사모했다 다시 참담하게 실패한다. 이를 그림으로 극복하기 위해 스케치 작업에 열중하던 고흐는 헤이그(Haye)로 이주했다. 이곳에서 그는 사촌인 안톤 모브(A. Mouve)에게 그림을 사사받았고 헤이그파 화가들과 교류하면서 풍부한 예술

고흐, 「씨 뿌리는 사람」, 1880,
펜, 48×36cm, 암스테르담, 고흐재단

고흐, 펜으로 크로키한 종이, 1883,
펜, 209×136cm, 암스테르담, 고흐재단

적 경험을 하였다. 펜으로 크로키를 하면서 자유자재로 선을 사용한 시기였다.

그는 우연히 거리에서 만난 창녀 크리스틴(Christine)과 잠깐이었지만 함께 생활하다 가족들의 반대를 이겨내지 못하고 헤어지게 되었다. 이즈음 고흐는 밀레가 자연에 대해 충실히 표현한 것에 관심을 기울였다.

그는 다시 부모님이 계신 누에넨(Nuenen)으로 돌아와 본격적으로 그림을 그리기 시작하였다. 서른한 살 때 같은 마을에 사는 마르코트와 사랑을 하지만 무능력한 고흐를 여자 집안에서 반대하여 결국 이루어지지 못했다. 얼마 후 부친의 갑작스런 죽음 등 연속된 죽음은 그에게 커다란 슬픔을 안겨주었다.

그는 또다시 안트워프로 와서 주변 인물과 농부들의 진실한 모습을 표현하였는데, 이때 그린 「농부의 얼굴」 등이 있다. 「감자를 먹는 사람들 손 연습」은 손만을 중점적으로 습작한 그림이며, 농부들의 일상 생활의 모습을 그린 「감자를 먹는 사람들」은 가난한 농민의 초라한 저녁 식탁을 묘사하고 있다. 이 작품은 어두운 색채를 통한 암울한 분위기로 대화 없는 피곤과 인내에 찬 침묵이 잘 표현되었다. 「여인 초상」은 옆모습을 한 여인의 머리에 빨간 핀이 커다랗게 장식되어 강조돼 있으며 하얀 의상은 유난히 거친 터치로 그려져 있다.

1886년 고흐는 동생 테오의 도움으로 코르몽 화실에 등록하여 로트렉,

고흐, 「감자를 먹는 사람들 손 연습」, 1885,
데생, 20×33cm, 암스테르담, 고흐재단

고흐, 「감자를 먹는 사람들」, 1885,
81.5×114.5cm, 암스테르담, 고흐재단

고흐, 「여인 초상」,
1885, 60×50cm, 개인소장

피사로, 쇠라, 시냑, 고갱 등의 인상주의 화가들과 교류하며 인상주의의 풍부한 색채에 영향을 받아 어두운 화면이 밝은 색채로 변화하게 된다. 그리고 색채에 대한 관심이 고조되는데, 1884년 읽었던 샤를르 브랑(C. Blanc)의 〈오늘날의 예술가〉와 〈데생의 기초〉를 읽고 보색 이론을 터득하였다. 그는 보색의 병치가 색채의 동시적 대비 효과를 가져오고, 보색의 혼합은 무채색인 회색으로 나타나고, 청색과 황색, 적색과 녹색의 강한 보색 효과는 색상의 선명도를 더해 준다는 것을 알게 되었다

한편 고흐는 루브르 미술관을 자주 방문하여 루벤스, 반 아이크 등 대가들의 작품을 감상하였는데 특히 루벤스의 작품을 통해 밝은 색채에 관심을 갖게 되었다. 그는 색채 예술의 중요성을 알고 색채 그 자체만으로 모든 것을 표현할 수 있다고 주장하였다. 이때 정물이나 파리 주변을 주로 그렸는데 「구두」는 낡은 신발을 주제로 한 그림으로서 그 구두가 누구의 것인지 자연스레 의문이 떠오를 정도로 밝은 배경과 어두운 신발이 강한 대비를 이루고 있다. 「몽마르트」는 겨울을 배경으로 잿빛의 하늘과 눈덮인 거리에서 화면 전체가 밝은 느낌을 준다. 「자화상」은 고흐가 자신의 모습을 습작한 것이다.

고흐는 1887년경 신인상주의에 대한 관심을 가지며 그들의 미학인 점묘법을 받아들여 「레스토랑의 내부」를 그렸는데 노랑과 연초록, 붉은 색을 통한 색조의 배합이 두드러지며 정리 정돈된 식당 내부와 환한 분위기에서 작가의 평안한 심리 상태까지 보여

고흐, 「자화상」, 1886~1888,
크레용, 펜, 32×25cm, 개인소장

고흐, 「레스토랑의 내부」, 1887, 45.5×56.5cm, 오텔로, 크륄러 뮐러미술관

주는 작품이다. 점묘법을 자유롭게 변형하여 그린 「자화상」은 청색이 주조를 이루지만 턱수염과 팔레트에서 보인 빨간색에서 대조를 이루며 더욱 역동적이다.

한편 그는 로트렉에 의해 일본 목판화 우끼요에에 대해 매료된 것을 계기로 일본을 소개한 빙그(Bing) 상점에서 목판화에 대해 더욱 자세히 알수 있었다. 작은 가게 주인인 소박한 아저씨를 모델로 몇 점을 그렸는데 「탕기의 초상」은 기모노를 입은 여인들이 여기저기에 나타나 있고 간소화된 나무, 꽃의 이미지만 주는 배경은 평면적으로 그려져 있다. 반면 화면 중앙에 크게 차지한 탕기의 모습은 입

고흐, 「탕기의 초상」, 1887, 92×73cm, 파리, 로댕미술관

체감이 있어 보인다. 이 그림은 누가 보아도 일본과 관련 있다는 것을 알 수 있고 주인공을 표현한 일률적인 터치나 기교에서 인상주의의 영향을 받았음을 알 수 있다.

결국 고흐는 파리에 체류하는 동안 인상주의와 신인상주의 그리고 일본 판화에서 얻은 기교를 자신의 예술에 적용시켜 제작해 갔다. 이곳에서 22점의 자화상과 200여 점의 유화를 그렸는데, 무질서한 터치는 사라지고 인상주의 영향으로 밝은 색채와 풍부한 선이 주로 사용되었다. 그의 자화상에서는 끊임없이 자아를 돌이켜 보며, 자신의 정체성을 확인하기 위한 작가의 의지가 엿보인다. 이는 작가의 그림에 대한 정열이나 내적 고독을 해소하기 위해 고뇌하는 모습으로 나타난다.

고흐는 파리를 갑자기 떠날 결심을 하고 1888년부터 1년 넘게 지냈던 동남부 지역인 아를르(Arles)로 갔다. 테오와 함께 지내는 동안 성격차이와 남을 의식하지 않는 자유분방한 생활이 테오의 일에도 지장을 초래하였기 때문이다. 고흐는 평소 꿈꾸어 왔던 노란 집을 독채로 얻어 살면서 그의 인생에서 가장 행복한 때를 보냈다. 반면 고갱과 얼마동안 함께 지내면서 사소한 일에 감정을 조절하지 못하고 자신의 귀를 잘라 버린 끔찍한 사건이 일어났던 곳이기도 하다. 고흐는 대상의 직접적인 표현을 지향하였고, 고갱은 자연에 대한 사실적 이미지보다는 상상에 의해 형태와 선으로써 표현하고자 하였다. 이렇게 서로 다른 예술세계에서 상대방을 이해하기란 어려웠다.

고흐는 이곳에서 자연 풍경을 주제로 강렬한 색채와 감정을 담은 190여 점의 작품을 제작하여 독자적인 화풍을 수립하였다. 작품 「글르와 다리」는 밝은 청색의 하늘과 노란 다리를 대비시켰고, 일정한 터치와 공간 구성은 우끼요에에서 볼 수 있는 밝은 색채나 간결한 구도, 단순한 명암 처리와 비슷한 성향을 보이고 있다. 「아를르 공원 입구」는 독특한 정열이 넘친 터치로 양쪽에 우거진 나무들이 있고 그 사이에 활짝 열린 문과 원근법이 적용

고흐, 「아를르 공원 입구」, 1888, 72.4×90.5cm, 워싱턴, 개인소장

된 길에 따라 의자에 앉아 있는 사람이나 신문을 보는 인물 등에서 공원의 한가롭고 여유로운 분위기를 드러낸다. 「아를르에서 산책」은 점묘법을 인용하였으며 S자형의 굽어진 산책길을 따라 걷는 두 여인은 상체만 묘사되어 이미 그 길을 지나왔음을 나타냈고, 화사한 꽃들을 가꾸고 있는 일하는 여인의 모습도 보인다. 그만의 독특한 터치와 대상의 형태에 검은 윤곽선을 이용하여 강조하였다.

그는 꽃이 만발한 나무를 소재로 「과수원」, 「봄철의 과수원」, 「배꽃」, 「복숭아꽃」 등을 그렸다. 나무를 중심으로 화사한 색채들의 향연이 펼쳐진 작품들로 인상주의 이론에 따른 선, 면, 고유색을 나름대로 배합하여 표현하였다. 「과수원」과 「봄철의 과수원」은 환상적인 잎들과 나뭇가지들에서 아를르의 화사하고 경이로운 날씨에 매료된 듯한데, 이는 어두움을 벗어버린 행복감에서 비롯된 듯하다. 「배꽃」과 「복숭아꽃」은 화면 중앙에 커다란

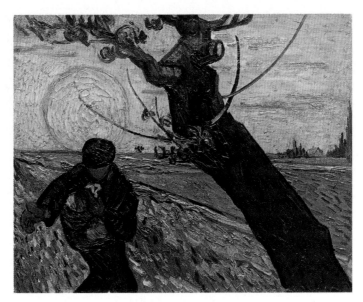

고흐, 「씨 뿌리는 사람」, 1888, 33×40.5cm, 암스테르담, 고흐재단

나무 한 그루를 가득 채우고 만개한 꽃들에서 환희를 느끼게 한다.

농촌의 모습을 그린 「씨 뿌리는 사람」의 연작은 밀레의 영향에 의한 것이다. 그러나 표현기법은 전혀 달라 고흐의 독자적인 양식으로 제작되었는데 다양한 색채 변화가 큰 특징이다. 이 화면 중앙에 커다란 나무와 농부의 모습을 짙은 군청색으로 채색하고 뒷배경에 연두색으로 펼쳐진 하늘에서 해를 상징한 듯 노란 원형이 눈에 들어온다. 화면을 양분화하여 온난색의 대비를 보여주고 있는 것으로 같은 기법을 보이는 작품으로는 「자갈 땅에 채소 경작지」, 「프로방스의 짚단」, 「늙은 농부」 등이 있다. 「프로방스의 짚단」에서 노란색으로 된 두 보리짚단이 작은 터치로 이루어져 마치 리듬을 타는 듯 경쾌한 느낌을 준다.

이 무렵 고흐의 최대 관심사는 색채였다. 이는 「밤의 카페 테라스」에 잘 나타나 있다. 푸른 별 하늘과 카페의 벽과 가로등에서 이상한 분위기가 맴

고흐, 「고흐의 의자」, 1888,　　　　　　　　고흐, 「고갱의 의자」, 1888,
92.5×73.7cm, 런던, 테이트화랑　　　　　　91×73cm, 암스테르담, 고흐재단

도는 노란색의 대조가 특이하다. 「별 달밤」은 청색이 전체화면에 채색되어
있으나 하늘에 있는 별들에게서 비친 광휘가 강물에 그대로 투영되고 멀리
보이는 마을에서 나온 불빛과 조화를 이루어 아름다움의 극치를 이룬다.
화면 앞에는 남녀의 다정한 연인을 배치해 넣어 더욱 감미로움에 싸인 분
위기를 자아내고 있다.

이 시기 고흐의 화풍은 적색과 녹색, 청색과 황색 등의 보색 대비에 의한
기본적인 체계를 갖추었고 화면은 정연하게 정리되었다. 그는 또한 「해바
라기」를 여러 점 그렸는데, 여기에는 내면 세계를 표출함과 동시에 자신의
강렬한 생명력을 상징하고 있다. 「고흐의 방」은 소박한 고흐의 성격과 가
난한 생활을 그대로 반영하고 있으며, 몇 가지색을 기본으로 대비하여 조
화를 이루고 있다.

고흐는 모든 물체에서 사용하는 사람의 성격이나 생활까지도 알 수 있다
고 생각하여 사람들이 주로 사용하는 의자를 소재로 그렸다. 자신이 사용
한 의자를 소박하고 서민적인 분위기로 그린 것이 「고흐의 의자」이다. 반
면 「고갱의 의자」는 비교적 화려하고 고급스러운 분위기를 자아내고 있다.

또 환각적인 시선으로 충격을 주는 「귀를 자른 자화상」 등 많은 걸작들이 있다.

개성이 강한 고흐와 고갱의 공동 생활은 고흐의 과격한 행동으로 결별하게 돼 고갱은 파리로 떠난다. 이후 고흐는 생 레미(Saint Remy) 병원에 입원하게 되어 1889~1890년까지 약 1년 동안 150여 점의 작품을 그렸다. 작품 소재는 병실에서 보이는 요양원 뜰이나 나무, 보리밭 등이며, 새로운 작품 양식을 도입, 선으로써 화면의 통일성을 찾고자 하였다. 과장된 선이 묘사되고 조용한 색채와 짧은 터치로 형성되는 소용돌이 기법이 주조를 이루었다. 「누런 보리밭과 측백나무」는 힘차게 위로 치솟고 있는 측백나무를 그린 것으

고흐, 「누런 보리밭과 측백나무」, 1889,
72.5×91.5cm, 런던, 국립미술관

로 작가의 심리 상태가 안정되고 의욕에 차 있다는 것을 알 수 있다. 이 화면은 맑은 하늘의 모습에서 평온함과 차분하게 억제된 색조에 의해 고요함과 통일성을 보인다. 그는 자신의 그림들 중에서 이 그림이 가장 명석한 작품이라며 만족해했다.

무르익은 보리밭을 배경으로 인물과 서로 조화를 이루고 있는 「측백나무와 별과 길」 등이 있다. 또한 「별 달밤」은 화면의 절반 이상이 소용돌이 치며, 그 가운데 거대한 움직임을 보여주고 있는 하늘의 모습에서 작가의 끊임없이 불안한 심리 상태가 표출되고 있는 듯하다. 이와 같이 그의 작품은 선의 율동적인 표현, 즉 곡선, 소용돌이 등으로 작가의 내면 심리를 표

고흐, 「밀밭 위의 까마귀떼」, 1890, 50×99cm, 암스테르담, 고흐재단

출하고자 하였고, 세련된 색채인 온화한 청색, 은회색을 사용하여 색채의
안정감을 주고 있다.

고흐가 마지막 삶의 거주지였던 북부에 있는 도시 오베르(Auvers-
sur-Oise)로 옮겨온 것은 1890년 5월이었다. 이곳에서 가세츠 의사의 치
료를 받으며 대지, 농촌과 농부의 생활을 주제로 70여 점의 작품을 남겼
다. 「가세츠의 초상」은 고흐 자신의 분신으로서 절망적인 삶을 표현한 초
상화라 할 수 있다. 고흐는 점점 가세츠에 대한 신뢰를 잃게 되는데, 동생
테오의 도움이 중단되어 생활에 어려움을 겪으면서 삶의 의미를 잃어가고
있는 자신의 심리를 가세츠의 모습으로 대신하고 있다. 책상에 턱을 괴고
있는 가세츠는 침울한 표정을 하고 있으며, 사선의 구도로 불안감을 나타
내고 있다.

「오베르의 교회」에서는 짙은 코발트색으로 하늘에 떠오른 교회를 주제
로 강렬한 이미지를 준다. 엄숙한 교회가 화면의 중앙을 압도하면서 이제
는 측백나무를 대신하여 강한 색채의 하늘로 솟아오르고 있다. 또한 「오베
르 경치」는 곡선의 터치와 집과 산이 단순화된 색으로 표현되어 있다. 그
리고 심리적 불안감을 표현한 「밀밭 위의 까마귀떼」는 죽기 며칠 전에 그

린 것으로 을씨년스러운 하늘에 까마귀들이 떼를 지어 울어대는 소리가 저절로 들려오는 듯하며, 비극적인 분위기가 물씬거리며 불운을 암시하고 있다. 오늘날 고흐의 예술세계를 높이 평가하는 이유는 색채를 통한 주관적 감정을 표출하는 방법을 터득하여 자신만의 고유한 회화적 기교를 형성하였기 때문이다. 고흐의 삶은 불안정하였지만 그는 고통과 비극으로 이어진 신경증과 병을 극복하기 위해 종교와 예술에 더욱 파고들었던 것이다.

2) 타히티와 고갱

오직 창작에만 여념이 없었던 폴 고갱(P. Gauguin)은 자의든 타의든 끝없는 방황과 고독 그리고 가난으로 생을 살다간 작가이다. 그는 일요화가란 아마추어 그룹에서 그림을 그리다가 진정 그림이 좋아 그가 가졌던 모든 것을 져버리고 화가의 길로 뒤늦게 들어섰다. 1848년 파리는 다사다난한 시기였는데 고갱은 무더위가 시작될 6월 파리에서 태어났다.

그 해 파리는 2월 혁명으로 루이 필립이 폐위되고, 6월에는 노동자들이 재산의 평등한 분배를 요구하며 무력 시위를 하였는데, 군대에게 진압당하여 무려 1,400명 이상이 사망한다. 12월 제2공화국의 대통령으로 루이 나폴레옹이 당선된다. 이 무렵 불안정한 정국의 변화 때문에 공화주의 성향을 띤 신문 기자인 부친 클로비스(Clovis)는 모친의 고향인 페루(Peru)로 망명 도중에 심장마비로 사망하였다. 고갱은 모친 알린느 샤잘(A. Chazal)과 함께 어려운 생활을 하면서 4년 동안 페루 리마(Lima)에서 지내게 되었다. 고갱에게 있어서 그곳에서 보낸 시간과 문화적 환경은 후에 그의 인성과 예술세계에 지대한 영향을 주었다. 페루의 미개한 문명과 열대지역에서 쏟아진 뜨거운 태양 아래 비쳐진 강렬한 원색에 영향을 받은 것이다.

그 후 프랑스로 귀국한 고갱은 오를레앙의 기숙학교 프티 세미네르(Petit Seminaire)를 마치고 17세에 선원이 되어 항해하였고, 르 아브르에

서 해군으로 생활하면서 6년간 해상 생활을 하였다. 1871년에는 파리의 주식거래소에 고용되어 10년 간 근무하였고 이 시절은 사회적 지위와 경제적 여유를 누릴 때였다. 이때 고갱은 취미삼아 그림을 그리기 시작한다. 2년 후에는 덴마크 출신인 메트 소피 가드(M. S. Ged)와 결혼하여 더욱 안정된 생활을 꾸려나갔다.

그는 인상주의 회화에 매혹되어 마네, 모네, 시슬레 등의 작품들을 수집하기도 하였다. 얼마 후 피사로와 친교하면서 인상주의 그룹에 참여하고 새로운 기법으로 독창적 회화를 전개해 나갔다. 1880년 일요화가 시절에 그린 「나부 습작」은 바느질을 하고 있는 풍만한 나부 주위에 있는 커튼이나 걸어져 있는 만돌린 등 사물들의 질감을 잘 표현했다. 여인은 빛의 흐름에 따라 아주 미묘한 모습으로 밝고 어둡게 칠해져 있다.

고갱, 「눈 내린 정원」, 1883,
60×50cm, 코펜하겐, 니 카를스베르그미술관

1883년에 그린 「눈 내린 정원」은 인상주의 양식의 영향으로 그린 것으로 대담한 터치, 재질의 효과가 잘 나타나 있으며 눈덮인 자연에서 공허함을 자아내게 한다.

35세 되던 해 고갱은 마침내 그림에 완전히 매료되었다. 그는 본격적인 작품을 하기 위해 다니던 직업을 포기하였고, 생계에 책임을 질 수 없게 되자 가족과 결별하였으며, 그 결과 고독하고 가난한 생활을 하게 되었다.

고갱, 「브르타뉴의 농촌 여인들」, 1888, 72×91cm, 뮌헨, 바바리아 주 켈렉션

1886년 고갱은 브르타뉴(Brittany)지방의 퐁타방에서 에밀 베르나르(E. Bernard)와 교류하면서 새로운 회화의 세계를 확립했다. 이곳의 바다를 배경으로 「브르타뉴의 바다 풍경」을 그렸다. 이 작품은 색의 대비가 강해 밝은 느낌보다는 을씨년스러운 하늘색에 의해 음산한 느낌을 준다. 화면 전경에 인물과 동물을 그려 야성적인 분위기가 깔려 있는 풍속화의 이미지를 주고 점묘법의 기교가 살아 있다.

2년 후 다시 퐁타방 생활을 하면서 그의 작품의 특징인 종합주의를 창조해낸다. 고갱은 이때 인상주의와 결별하면서 눈 밖에서만 무엇을 찾으려고 하지, 신비스러운 두뇌에서는 아무것도 찾으려 하지 않으려 한다면서 인상주의를 비난하였다. 고갱의 종합주의는 인상주의의 분할적, 분석적인 태도를 거부하고 평평하고 단순화된 색면과 굵은 윤곽선을 사용하여 분할보다는 종합을 추구하려고 하였다. 1888년 작품 「브르타뉴의 농촌 여인

고갱, 「베짱이와 개미, 마르티니크의 추억」,
1889, 석판화, 20×36cm, 와싱턴, 국립미술관

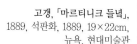

고갱, 「마르티니크 들녘」,
1889, 석판화, 1889, 19×22cm,
뉴욕, 현대미술관

들」에서 농촌 생활이 보여주는 단조로움이나 소박한 자연의 모습 등을 평면적이고 장식적인 경향을 잘 드러내고 있다. 이 그림은 전체 화면을 꽉 채운 하얀 수건을 쓴 네 명의 여인이 각기 다른 자세를 취하며 대화를 나누는 장면이다.

석판화로 제작한 「베짱이와 개미, 마르티니크의 추억」은 제목에서 암시하듯이 게으름과 부지런함을 의미한다. 이 그림은 부드러운 곡선이 특이하고 「마르티니크 들녘」은 인물중심보다는 주변의 자연과 인물을 적절하게 배치하였다.

이와 같은 그림에서 볼 수 있듯이 고갱은 선과 색채를 실제처럼 보이게 이용했음을 알 수 있다. 즉 선은 착시 현상을 유도하고 있으며, 색채는 체험하듯 느낄 수 있게 해준다. 단순한 색채 조화는 이미지를 강조하고 장식

고갱, 「설교 후의 환영 ; 야곱과 천사의 싸움」,
1888, 73×93cm, 에딘버러, 스코틀랜드 국립화랑

적인 효과를 더해 주어 전체적으로는 실제적이고 환상적인 분위기에 맞는 표현 기법을 구사한 것이다.

또 「설교 후의 환영 또는 야곱과 천사의 싸움」은 강렬한 원색을 사용했으며 형태는 상징적이다. 야곱은 소외와 갱생을 상징하는 인물이며, 죄를 지어 고된 시련과 계시를 통해 하느님과 화해를 하고 가족들과 상봉한다. 작품의 상단에는 천사와 씨름하는 야곱이 보인다. 야곱은 하느님에게서 히브리 민족의 조상인 이스라엘을 계시받고 있다. 배경은 브르타뉴 지방으로서, 이를 나타내는 암소와 사과나무가 묘사되어 있다. 이 작품은 마치 일요일 예배 중 농민들이 환영을 보는 듯, 상상력을 동원하여 현실과 성서의 세계를 결합시키고 있다.

1888년 고갱은 고흐의 초대로 아를르의 노란 집에서 공동 생활을 하였으나 두 사람은 성격 차이로 커다란 마음의 상처만 안게 되었다. 고갱은 1889년 인상주의자 및 종합주의자 전시회에 출품하여 프리미티비슴(Primitivism)을 확고히 다졌다. 프리미티비슴은 19세기 유럽에서 이탈리아 프리미티브 미술가, 프랑스 화가가 자연을 재현하는데 기교가 부족하고, 이상적인 미의 양식을 완성하기보다는 순진하면서 화려한 미를 추구한다고 평가되었던 사조이다. 프리미티비슴은 다종다양하게 나타나는데 후기인상주의에서는 회화 자체의 구성, 형태, 평면, 색채 선과 같은 조형 요소를 강조하였다.

이 시기에 그린 「회화적 자화상」은 배경이 강한 빨강과 노랑으로 이등분

되고 종합주의적인 경향을 띠면서 평면적으로 표현되었다. 또 기독교적 전통 주제인 「황색의 그리스도」를 그렸는데 그리스도 상은 퐁다방의 트레말로(Tremalo) 교회의 십자가를 그대로 묘사하였다. 세 여인, 십자가, 붉은색의 나무들이 모두 상징적으로 표현되었는데 여기서는 작가의 심정을 나타내려는 의도에 의해 추상화의 형태로 변형시킨다.

고갱의 자연관과 예술관은 독특했다. 고갱은 원시적 예술이란 정신으로부터 생겨 나와 자연을 자기 뜻대로 부리는 것이며 세련된 예술은 관능으로 자연에 봉사하는 것이라 생각했다. 이러한 자연은 정신을 타락시켜 정신으로 자연을 숭배하게 되어, 마침내 자연주의라는 오류에 빠지게 된다는 것이다.

1891년 고갱은 마침내 꿈꾸어 오던 이상의 나라를 찾아 태평양의 타히티 섬으로 가게 되었다. 그는 원주민들과 직접 생활하면서 보고 듣고 느낀 감성을 화면에 마음껏 펼쳤다. 「타히티의 여인들」, 「타히티 풍경」 등 많은 작품들이 제작되었다. 「타히티의 여인들」은 원색으로 채색된 두 여인이 화면 중앙에 앉아 있으며 멀리 어두운 색의 수평선이 보인다. 빨강과 분홍의 의상을 입은 여인과 노란 바탕의 색이 대조를 이루어 더욱 앞의 인물들이 눈에 들어온다. 「타히티 풍경」은 맑은 하늘 산봉우리 섬에서 흔히 볼 수 있

고갱, 「타히티의 여인들」, 1891,
69×90cm, 파리, 루브르미술관

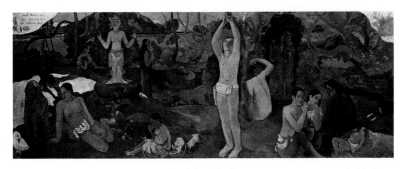

고갱, 「우리는 어디서 왔으며, 무엇이며, 어디로 가는가?」 1897, 139×375cm, 보스턴미술관

는 나무들과 노란 벌판, 그리고 유난히 작게 묘사되어 있는 인물과 개를 배치해 평온한 느낌을 주는 작품이다. 이 그림은 색조의 조화를 이루고 반복된 곡선으로 묘사된 고갱의 특유한 기법으로 잘 표현된 그림이다.

다음 해에 그린 「속삭임」은 타히티 섬의 평화스러운 분위기를 잘 담아냈다. 태초의 야성적이고 풍요로운 자연에 열대 태양빛이 홍조색으로 칠해져 있다. 화면 왼편에 서있는 인물부터 점점 작아지는 인물 배치로 특이한 구성을 따르고 있어 무척이나 한가로운 모습이다.

1893년 고갱은 일시 파리에 오지만 그것은 타히티에서 지내기 위한 자금을 마련하기 위한 목적이었다. 그는 데 뒤앙 뤼엘 화랑을 빌려 타히티에서 그린 작품들을 가지고 전시회를 하였다. 그리고 1895년 호텔 드로우트(Drouot)에서 작품들을 경매하였지만 큰 성과를 얻지 못한 채 다시 섬을 향했다.

그 후 그에게 정신적, 육체적으로 어려운 상황이 지속되었으며 1897년 가난, 질병, 고독과 절망감 때문에 자살을 결심한 상태에서 온 힘을 다해 「우리는 어디서 왔으며, 무엇이며, 어디로 가는가?」의 대작을 탄생시켰다. 고갱은 이 작품의 가치가 이전의 모든 작품보다 뛰어나며 앞으로 이보다 더 나은 작품이나 비등한 작품을 만들 수 없을 것 같다고 하였다. 이 그림은 독창적이고 신화적인 장면으로 탄생에서 죽음에 이르는 인간의 삶을 하

나의 화면에 이야기 줄거리처럼 표현하였다. 전경의 아이와 세 여인은 탄생하는 생명의 상징인데, 이는 생명을 내린 하늘에 감사를 드리는 듯 팔을 쳐들고 중앙에 서 있는 여인의 육체에서 잘 표현돼 있다. 배경에 있는 붉은 옷의 인물은 삶 가운데 내재된 고뇌와 삶의 무게를 상징하며, 화면 왼쪽 끝의 노인의 모습은 죽음을 의미하고 있는 듯하다.

이 작품을 완성시킨 그해 12월 고갱은 비소를 먹고 자살을 기도했다. 병마에 시달린 자체도 고통스럽고 생활은 더없이 비참했기 때문에 스스로 삶을 마감하려고 하였지만 하늘은 그를 버리지 않아 결국 미수에 그치고 말았다. 이후 그린 「빨간 꽃의 유방」은 간결하고 강한 구도로 젊은 여인의 아름다움을 묘사한 것이다. 빨간 꽃과 유두, 입술의 오렌지 색, 노랑과 청록 치마 등 차분한 조화를 이루고 있다.

그는 1901년 타히티를 떠나 도미니크 섬으로 거주지를 옮겨 새로운 삶의 의욕을 갖고자 하였다. 이곳은 시가 저절로 떠오르며 작품을 암시해주는 꿈속으로 유혹되기 충분한 곳이었다. 여기서 그는 「부채를 든 아가씨」, 「선물」, 「이국의 이야기」 등 많은 작품을 남겼다.

「이국의 이야기」는 고갱이 이 섬의 여러 전설들을 주제로 신비하게 그린 상징적 경향의 작품이다. 히바 오이 섬에서 듣고 보고 느낀 것을 불상처럼 앉아 있는 남자의 모습, 젊은 여인, 나무와 숲 등으로 묘사한 것이다.

또한 「돼지와 말이 있는 풍경」은 최후의 작품 중의 하나이다. 지상에서 이상의 세계를 찾고자 하였던 그는 인간의 모습을 등장시키지 않고 말과 돼지

고갱, 「이국의 이야기」, 1902, 130×89cm, 에센, 폴크방미술관

가 쉬고 있는 평화로운 정경을 묘사했다. 이 작품에서 고갱은 자연을 상징이 아닌 있는 그대로 묘사하여 전달하려고 하였다.

고갱의 예술적 특징은 화려한 색채와 인체를 단순화시켜 여러 형태로 표현하고, 색채에서는 장식적인 효과를 나타내고자 하는 데 있다. 그는 남태평양의 섬을 배경으로 한 이국적인 환경을 유럽의 화단까지 가져온 화가였으며, 인간의 감정을 화면에 반영하기 위해 상징적이고 종합적인 새로운 예술을 창조해 냈다.

3) 세잔느의 조형 이론

20세기 미술의 새로운 방향을 제시하여 우리들에게 현대 미술의 아버지라고 일컬어지고 있는 폴 세잔느(P. Cézanne)는 아름다운 그림이나 대상을 재현하는 것이 아닌 독자적인 조형이념을 가지고 평생 실험 제작하였던 작가이다. 그는 1839년 엑상 프로방스(Aix-en Provence)에서 부호인 은행가의 아들로 태어났다. 그는 13세 때 브르봉 중학교에서 기숙사 생활을 하면서 엄격한 종교적 성향이 강한 인문주의 교육을 받았다. 한편 미술학원을 다니면서 아카데믹한 데생을 배웠으며 음악에 심취하였다.

1858년 그는 부친의 완고한 반대로 그림을 포기하고 법과대학에 입학했으나, 중학교 때부터의 친구 에밀 졸라(E. Zola)의 권고로 진정 자신이 하고자 하는 일이 무엇일까 냉정하게 생각하다가 법률보다는 화가의 삶을 선택하였다.

졸라는 프랑스 소설가로 세잔느의 친구이며, 소설가로 데뷔하기 전에 미술 평론가로 활동하였다. 졸라는 자연주의적 소설을 썼으며 발자크 문학의 전통을 이어받았으나 사회의 진보를 추구하며 현실에 대한 모습과 비리를 폭로하기도 하였다. 더 나아가서는 민중의 행복을 바라는 인도주의 입장을 보여준 작가이다. 졸라의 소설에서 화가들은 작품의 소재를 얻을 수 있었

다.

세잔느는 계속된 부친의 반대에 부딪혀 어려움을 겪다가 22세 때 와서야 비로소 파리에 있는 아카데미 쉬스에서 그림을 그렸다. 이곳에서 피사로와 알게 되었고, 루브르 미술관에 자주 방문하면서 회화 세계를 이해했다. 그러나 세잔느에게는 시련의 연속이었는데 에콜 데 보자르 시험에 실패하고 살롱에서도 어느 누구 하나 인정해 주지 않아 실망이 컸다. 결국 귀향하여 부친의 은행에 근무하면서 밤에는 데생을 더욱 열심히 배웠다.

세잔느는 다시 1862년에 파리에 체류하면서 모네, 시슬레, 르느와르 등과 교류하기 시작했다. 이듬해 국립미술학교에 재도전하였으나 실패하였다. 이 시기 그의 작품경향은 들라크르와나 쿠르베의 영향을 받아 어두운 색조가 주조를 이루고 격렬하면서도 낭만적이었다. 「흑인 시피온의 초상」은 상반신의 남자가 몸을 기대어 앉아 있으며, 배경은 어둡고 청색바지의 거친 터치가 대조를 이루고 있다. 또는 「수사 도미니크 삼촌」은 하얀 수사복을 입은 외삼촌의 고독한 모습을 나타내고 있다.

1865년에 세잔느는 살롱전에 출품하지만 낙선하고, 마네를 중심으로 모인 카페 게르브와에 참가하였다. 그는 1870년까지 카라밧지오와 제리코, 도미에의 영향을 받았고, 그림에 있어서 빛을 잘 표현하고자 하였으나 색채의 조화를 자연스럽게 이뤄내지는 못했다. 즉 밝음과 어둠의 대조로 빛을 표현하고자 하였으나 형태만 파괴하는 결과를 빚었다. 「대향연」, 「성 앙트와느의 유혹」 등을 보면 알 수 있다.

「성 앙트와느의 유혹」은 강렬한 관능미를 나타냈는데 이것은 여성들의 모습에서가 아니라 명암의 강조에 의한 색채로써 나타냈다고 할 수 있다. 초기 풍경화인 「생 빅토와르산과 절벽」에서는 명암의 대조가 잘 표현되었다. 그는 소재를 다양하게 선택하였는데, 초상화는 팔레트 나이프로 두텁게 그림 물감을 사용하였고, 마네의 영향을 받은 정물화에서는 주제에 따라 극적이고 격렬한 감정을 묘사하였다.

세잔느, 「목맨 사람의 집」,
1872~1873, 50×66cm,
파리, 오르세미술관

세잔느, 「정물」,
1883~1887, 138×78cm,
하바드대학, 포그미술관

세잔느, 「화가의 아들을 그린 두 습작」, 1876, 연필, 시카고 미술연구소

보불전쟁의 징병을 기피하여 세잔느는 에스타크에 은거하게 되고 이때 그린 「에스타크 설경」 등 1870년 초반의 자연을 주제로 한 풍경화에서는 강한 명암처리와 두터운 터치로 이루어져 있다. 그는 자연 광선의 아름다움을 발견하고 색채를 다양하게 사용하는 한편 기하학적 평면에 대해 관심이 있어 새로운 회화 세계를 보여주었다. 「목맨 사람의 집」은 두터운 작은 터치로 이루어졌고 다채로운 색채에 의해 밝게 느껴진다. 왼쪽 화면에 집 앞에 서있는 앙상한 나무와 멀리 있는 마을의 모습이 보인다. 이 그림은 자연에 대해 깊이 생각한 후 화면 구성을 전개하여 엄격한 공간 구성이 잘 나타나 있다.

이 시기는 밝아진 화면에 성실한 터치와 배경이 부드럽고 집, 언덕, 수면 등 풍경이 자주 등장하였다. 「프로방스의 풍경」은 나무들이 청색, 노란색으로 집을 감싸고 있으며, 냇물이 흐르고 있는 전경이 자유스럽고 시원스런 수채의 터치로 표현돼 있다. 정물화에서도 온화한 분위기로 과일, 빵, 나이프 등 다양한 구도와 배경에는 선반, 벽지 모양을 그려 변모를 가져왔다. 이를테면 「정물」, 「접시와 과일 쟁반」 등이 있는데 앞의 그림은 전체적으로 두껍게 물감을 바르고 붓의 터치가 규칙적이지 않다. 뒤의 그림은 터치가 색채에 의해 형태를 단순하게 처리하고 있으며 빨강과 녹색의 배경과

세잔느, 「자화상」, 1879~1882,
64×27cm, 런던, 국립미술관

두 개의 그릇과 식탁보가 조화를 이루고 있다.

초상화로는 작가의 내면적인 심상을 표현한 자화상 「화가의 아들을 그린 두 습작」이 있다. 초기 「자화상」은 작가의 내면 세계보다는 정확한 형태를 가진 눈과 이마, 이에 비해 섬세하지 않게 그려진 수염 등을 보여준다. 이 작품은 작가의 부드러운 표정으로 친근감을 주며 구성 요인이 강조되어 수평, 수직의 선으로 그려진 창을 배경으로 하고 있는데, 터치가 자유로워졌음을 알 수 있다.

세잔느는 1883년 이후 인상주의의 빛의 효과와 분할 묘법을 고수하면서 덩어리와 볼륨에 관심을 가졌다. 이것은 기하학적인 평면들로 부각시켜서 후대 입체주의에 많은 영향을 주는데 「에스타크 만」, 「생 빅토와르 산」, 「프로방스 산」을 보면 잘 알 수 있다. 그는 자신의 예술 세계에 대해서 예술이란 자연과 평행하는 일종의 조화라고 정의하였다.

1890년경 연속해 제작된 「카드놀이를 하는 사람들」과 「빨간 조끼의 소년」은 가장 잘 알려진 작품이다. 「카드놀이를 하는 사람들」은 단순한 형태로 두 농부가 탁자를 두고 서로 마주보고 앉아 놀이에 열중한 모습으로 안정감을 주고 있다. 사람의 머리, 몸, 팔에 비쳐진 빛의 위치가 다르게 그려져 있다. 「빨간 조끼의 소년」은 엷게 물감을 발라 처리한 세잔느의 걸작 중의 하나로 구도, 황색과 청색과 보라색의 대비, 의상과 테이블 커튼 등의 재질감을 효과적으로 살리고 있다.

또 「커피포트와 여인」에서 부인의 위치는 다른 대상보다는 높게 설정되

세잔느, 「에스타크 만」, 1886,
79×96cm, 시카고 미술연구소

세잔느, 「생 빅토와르 산」,
1885~1887, 64×80cm,
뉴욕, 메트로폴리탄미술관

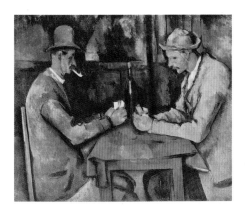

세잔느, 「카드놀이를 하는 사람들」,
1890~1892, 44×55cm,
파리, 오르세미술관

세잔느, 「대수욕」, 1898~1905, 208×249cm, 필라델피아미술관

어 있다. 머리의 가는 선과 코, 의상의 중앙선까지 일직선으로 강조되어 있으며, 커피포트 역시 수직으로 세워졌다. 배경은 수평, 수직으로 이루어진 나무문과 화면 왼편에는 꽃무늬 벽지가 그려져 있다.

1895년 처음으로 보라르 화랑에서 첫 개인전을 개최하여 비평가들에게 호평을 받았고, 4년 후 앵데팡당전, 그 이듬해 파리 만국박람회 출품 등을 통해 극찬을 받으면서 그의 명성은 급격하게 높아졌다.

세잔느가 1898년에 시작하여 7년 동안 제작한 「대수욕」은 화면 전경에 많은 인물들을 배치하였고 나무는 가지가 중앙으로 모아져 피라미드형의 구도를 이룬다. 중경은 화면의 중심을 지나는 강을, 후경은 숲과 집으로 묘사되어 있다. 인물들을 검은 윤곽선을 이용하여 더욱 잘 표현하였으며 섬세하지 않으면서도 선에 의해 그려진 자유롭게 구성된 자세가 돋보인다.

1904년에 그의 예술세계를 총집결하여 3년 동안 그린 「생 빅토와르 산」

을 보면 대지의 오렌지색과 하늘의 청색이 눈이 부실 만큼 강한 대조를 이루어 서로 간의 조화를 이루고 있으며 화면 중앙의 웅대한 바위가 수직으로 묘사되어 있다. 여기서는 짧은 터치로 수목의 녹색과 지면의 집들을 병렬시키고 있어 색과 형태들의 조화가 두드러진다.

세잔느의 작품을 종합해 보면, 볼륨의 단순화와 기하학적 배치를 억제하여 새로운 조형의 경지를 이루었다. 자연의 모든 대상은 원과 원통, 원추로 모두 환원한다는 그의 조형 이념이 잘 드러나 있다. 조형이란 대상을 재현한 것이 아니라, 화면의 여러 요소의 통일적인 추상체이다. 세잔느 연구의 권위자인 앙드레 로트(A. Lhote)는 〈세잔느론 ; 작품의 조형분석〉에서 세잔느는 분명 근대 회화의 출발점에 서 있으며, 그 정신적 지배는 회화가 존속하는 한 영원할 것이라고 평가한다.

이와 같이 세잔느의 예술세계는 현대 미술에 새로운 미술 방향을 제시하였던 입체주의의 태동에 절대적인 영향을 주었고 작가로서 창조적 탐구정신은 후대에까지 본받아야 할 것이다.

세잔느, 「생 빅토와르 산」,
1904~1906, 64×80cm,
필리델피아, 개인소장

| 나가며 |

 서양에서 그려졌던 19세기 미술품을 통해 살펴보았듯이 근대 미술은 프랑스 혁명과 산업 혁명을 거치며 새로운 가치관과 생활의 변화로부터 태동되었음을 알 수 있다. 이 연구는 주제, 표현 방식과 이념의 차이에 따라 나타난 근대 미술 사조들을 간략하게 비교하고 정리한 것이다.

 신고전주의는 그리스와 로마 미술과 같은 고전 작품에 대한 경의를 표하는 가운데 새로운 시각으로 주제와 기법에서 좀더 세련되게 표현하고자 한 사조이다. 이 시기 대표적 작가인 다비드 작품들은 대체로 역사적 사건을 소재로 그렸으며, 그림들은 전통적인 기법에서 크게 벗어나지 못한 채 약간 딱딱한 분위기의 화면구성을 했다는 평가를 받고 있다. 그러나 그의 작품들은 신고전주의의 화풍을 세웠다는 점에서 회화사적 의의가 있다. 반면 다비드의 제자인 앵그르는 주로 초상화와 인물화를 그려 주제 면에서는 다소 다비드와 차이를 보여준다. 인물 묘사는 섬세하면서 우아하고, 뛰어난 묘사 능력과 대상의 정확한 이해로 화면을 구성하면서 고전적 전통을 고수하여 신고전주의를 계승하였던 작가였다.

 이와 달리 낭만주의는 합리적이고 논리적인 유럽의 세계관에서 벗어나 인간에게 존재하고 있는 무한한 가능성을 탐구하고자 한데서 비롯됐다. 그래서 이 사조는 인간 본연의 속성, 충동, 욕망을 그들의 의지로 표현하여 독자성을 찾고자 했다. 낭만주의자들은 대상의 정확한 데생을 중시하였던

신고전주의와는 달리 색채를 중시하여 환상적인 분위기를 만들어냈다. 프랑스의 낭만주의자인 제리코는 역사적인 사건을 선명한 색채로 화면에 재구성하였다. 제리코는 다비드와 같이 실제적인 사건을 주제로 하고 있으나, 기법에서는 형태보다는 색채 위주의 표현을 하였고 또한 문학의 일부를 소재로 그림을 그렸다는 점이 다르다.

들라크르와가 문학 작품, 역사적 사건을 주제로 선택하여 작품화한 것은 제리코와 같지만, 강렬한 색채, 구도, 대상의 감정을 파악하여 심리까지 표출하고자 한 점은 그의 독창성이라고 할 수 있다. 스페인의 거장 고야는 일찍 궁정화가가 되어 왕가와 왕족들의 초상화와 인물화를 통해 그들의 내면적인 갈등까지 표현하고자 했다. 그는 또한 18세기 미술과 스페인의 민족적인 풍속을 연결시켰고, 상류 계층에 대한 허영, 사치와 권력 다툼 등을 날카롭게 풍자해 냈다. 영국의 블레이크는 종교적인 테마를, 독일의 프리드리히는 우수와 고뇌에 찬 인간의 내면성을 부각시켰다. 특히 프리드리히는 화면 구성을 전경, 중경, 후경으로, 색채는 회색, 청색 등 어두운 계통의 색을 주로 사용하여 들라크르와나 고야의 색채와는 다소 차이점을 보여주고 있다.

자연주의는 자연을 가급적 있는 그대로 묘사하려는 사조로서, 실증주의 사상에 의한 경험을 바탕으로 시각적인 현상만을 작품의 주제로 선택하였던 사실주의와 유사점을 발견할 수 있다. 이러한 점에서 자연주의는 간혹 사실주의에 포함시킨다. 그러나 주제 면에서 자연주의는 자연만을 그 대상으로 하고 사실주의는 시각적 현상과 체험에 의한 인간 사회의 다양한 주제를 회화의 대상으로 하였기 때문에 이 두 사조는 실제적으로 구분할 수밖에 없다. 자연주의는 프랑스 퐁텐블르의 바르비종 마을에서 체류하면서 작품활동을 하였던 작가들이 주류를 이루고 있다. 이들은 자연을 잘 파악하기 위해 야외에서 직접 작품을 제작하였다. 이것은 인상주의가 광선에 따른 자연의 변형된 색채를 표현하기 위해 야외로 나갔던 것과는 차이가

있지만, 실외 제작을 추구하였다는 점은 같다고 할 수 있다.

일반적으로 자연주의 화풍에 속한 작가들의 자연에 대한 표현 방식은 약간씩 다르게 나타난다. 영국의 터너나 콘스터블은 낭만적 자연주의자라고 한다. 그러나 터너나 콘스터블 둘 다 야외 제작을 한 것은 유사하나 터너는 항구, 해변을 위주로 여행을 다니면서 스케치를 하였고, 화면에 대기와 빛의 표현에 역점을 두어 약간의 동적인 분위기를 묘사해 냈다. 또한 그는 한 화면에 다양한 재료를 사용하여 새로운 색조를 표현하고자 시도하기도 하였다. 반면 콘스터블은 조용하고 정적인 풍경을 그려 보는 이들에게 회상, 추억에 잠기게 하며, 따뜻한 색채는 후대의 화가들에게 많은 영향을 주었다.

프랑스의 밀레 역시 자연을 배경으로 농민들의 삶의 모습을 회화의 주제로 삼았다. 그는 농부들의 힘든 노동을 승화하여 오히려 늠름한 농부의 모습으로, 농가의 여성들을 아름답고 우아한 모습으로 표현하여 삶의 진실을 보여주고자 했다. 코로는 자연을 그대로 묘사하기보다는 자연에서 오는 느낌을 표현했다는 점이 다른 자연주의 작가들과 다르다고 할 수 있다.

사실주의의 창시자인 쿠르베는 사회적인 단면을 극적으로 작품화하여 제작하였고, 도미에는 당시의 정치적 상황을 풍자한 작품을 그렸다. 이들은 직접 혁명에 참가하기도 하였으며, 두 작가는 주제 선택이 유사하지만 쿠르베의 경우 철저한 사실주의적 입장을 고수한 반면 도미에는 사회의 모순과 허구를 풍자하여 인간성 회복을 촉구했다. 이런 점에서 도미에는 쿠르베보다는 더욱 강렬한 색채와 명암 대비, 형태의 변형 등의 기법을 사용했다고 평가할 수 있다.

다른 사조와는 다르게 랭보, 보들레르 등의 문학에서 시작하여 전개된 상징주의는 구체적인 형태를 가지고 추상적, 관념적인 표현을 하였다. 이 사조는 인간의 내면에 있는 환상, 동경, 꿈 등을 주제로 선택하였다. 이러한 점은 낭만주의자들과 상통되지만 경험을 위주로 한 사실주의와는 반대

적인 입장이라 할 수 있다. 모로는 고대 신화의 세계와 현실적 세계와 결부시켜 표현한 것이 특징이며, 르동은 초자연적인 것을 주제로 하여 신비적이고 환상적인 분위기를 연출하였다.

한편 퓌비 드 샤반느는 종교적 주제로, 로제티 역시 성서를 주제로 하여 신화나 문학까지 포괄적인 주제로 그들의 상상력을 작품화하였다. 그리고 상징주의의 면모를 보인 클림트는 여성의 성적인 모습에서 인간의 진실을 찾고자 하였고, 추상적인 것과 구상적인 것, 순수 미술과 공예적 기법 등으로 표현하였다. 화면에 평면적, 장식적인 표현을 한 점에서 다른 상징주의자와는 다르다고 할 수 있다.

인상주의는 근대 미술사에서 중요한 위치를 차지하고 있는데 인상주의자들은 8회에 걸친 그룹전으로 그들의 기량을 독자적으로 펼쳤다. 자연의 모든 대상은 광선에 따라 시시각각으로 변화하기에 고정된 색이 존재하지 않는다고 생각하였다. 그리고 자연의 생동감을 나타내기 위해서 색을 혼용하지 않는 순색을 사용하고자 하였다. 한편 그들은 자연이 다양하게 변화된 모습을 잘 관찰하기 위해 실외로 나갔고, 작가의 내면적 심상과 시각 현상을 융합하여 작품제작에 임했다. 그리고 19세기 전반적인 작품의 주제가 초상, 인물, 풍경 등에서 찾아졌다면 이들은 일상적인 생활에서 선택했다는 점이 매우 다르다.

그러나 이러한 공통된 특성 아래서도 인상주의 작가들은 각자의 독자성을 추구하였다. 인상주의를 형성한 선각자인 마네는 「풀밭 위의 식사」, 「올랭피아」를 전시하여 많은 비평을 받았지만 점차 작품들이 사람들의 시각에 익숙해지면서 인정받게 되었다. 마네는 자유로운 색채의 변화를 주었으나 실외 제작과는 무관하다. 한편 모네는 인상주의를 정립시킨 작가로 광선의 변화에 따라 달라지는 색채의 변화를 직접 실험 제작하였다. 그는 자연의 모습을 색조 분할이나 터치로 독자적인 세계를 만들어냈다.

르느와르는 다른 작가들과는 다르게 인물화 등 일상적인 삶의 주제를 선

택하였다. 특히 자연을 배경으로 하는 여인의 풍만하고 건강한 모습을 주로 그렸다. 그는 개울가에서 목욕을 하거나, 빨래하고 있는 여인 등을 회화의 소재로 삼았다. 전통적인 기법을 고수한 드가는 인상주의의 특성과 다소 차이가 있지만 인상주의 그룹전에도 참여하고 작가들과 지속적으로 교류하였다. 무용수의 일상적인 생활을 주제로 움직이는 순간을 포착하여 극히 전통적 기법을 살려 표현하고자 하였다. 이외에도 서민적인 삶이나 노래하는 여가수 등의 주제들도 선호하였다. 구도 면에서는 화면에 나타난 시선의 위치를 달리 하는 등 그만의 작품세계를 이루어냈다.

그리고 시슬레와 피사로는 자연을 대상으로 한 풍경화를 주로 그렸다. 로트렉은 어두운 사회를 부각시켰으며 이런 사회속에서 삶의 진실을 찾고자 하였다. 그는 자연의 변모를 그린 인상주의자들과는 다른 면을 보이며 오히려 인간 심리를 표현해 내려고 애썼다. 또한 석판화를 통해 최초로 포스터 제작을 하였다.

이러한 인상주의의 표현 기법들을 더욱 논리적, 분석적으로 발전시킨 것이 신인상주의이다. 신인상주의의 주요한 기법은 분할 묘법, 점묘법이다. 쇠라는 광학 이론과 색채에 관한 저서를 탐독한 후 회화에 과학을 연결하여 새로운 회화의 혁신을 창안하였다. 인상주의에서 광선 효과를 중요시하여 형태의 윤곽이 잘 묘사되지 않는 점을 보강해 쇠라는 정확한 형태와 안정감 있는 구도를 형성하였다. 시냑은 쇠라가 짧은 삶을 마친 후 그 뒤를 따르며 신인상주의를 발전시켰다. 시냑은 색채에 있어 스펙트럼의 7가지 색을 직접 화면에 적용하기도 하였다.

마지막으로 근대 미술의 3대 거장이라 할 수 있는 후기 인상주의자 고흐, 고갱, 세잔느가 있다. 고흐는 삶의 고뇌를 10년의 짧은 기간동안 예술로 승화하여 정열적으로 작품을 제작하였다. 그는 인물들의 심리를 다룬 인물화나 자화상을 통해 강렬한 색채와 소용돌이 터치의 독자적인 기법을 구축하였으며, 그의 내면 세계를 표출시켜 표현주의적 경향을 보여주고 있

다.

반면 고갱은 이상의 세계를 찾아 그 대상을 강렬한 색채, 단순화시킨 형태들로 나타내 평면적, 장식적인 작품 경향을 보이고 있다. 두 작가는 강렬한 색채 사용에 있어서는 유사하지만 고흐는 노란색이나 코발트색 등을 주로 사용하였고 고갱은 빨강이나 노란색 등의 선명한 색을 많이 썼다. 고갱은 작품 주제로 인간의 생사 과정을 채택해 그렸으며 이는 후대의 야수파에게 영향을 주었다. 한편 세잔느는 정물, 풍경의 내재된 구조와 형태의 변형을 표현해 현대 미술의 입체파에 많은 영향을 미쳤다. 세잔느가 말한 자연의 모든 대상이 원과 원통, 원추 등으로 환원된다는 독특한 조형 이념은 후에 피카소(P. Picasso)와 브라크(G. Braque)가 시도한 새로운 실험 미술의 기원이 되었다.

이와 같이 신고전주의부터 후기인상주의까지 전개되었던 작가와 작품을 통해 사조나 작가들이 추구하였던 특징들을 검토해 보았다. 근대 미술의 공통된 주제는 인간과 자연을 조화시켜 표현하였고, 사실적인 기법이 지속되었지만 완전한 사실적 표현보다는 조금씩 형태의 변형을 가져왔다는 점이 18세기 이전의 미술사조와의 차이점이다. 다시 말해서 19세기 근대 미술은 20세기 미술에 나타난 획기적이고 다양한 표현들로 변화할 수 있는 기반이 되었다는 점에서 미술사적 의미가 크다할 것이다.

참고문헌

게르베르트 프로들, 정진국 · 이은진 譯, 「클림트」, 열화당, 1991

다니엘 캣튼 리치, 「에드가 드가」, 중앙일보사, 1991

도널드 레인놀즈, 전혜숙 譯, 「19세기의 미술」, 예경출판사, 1991

로버트 골드워터, 「폴 고갱」, 중앙일보사, 1991

로베르 레, 「오노레 도미에」, 중앙일보사, 1991

리샤르, 백기수 · 최민 譯, 「미술비평의 역사」, 열화당, 1995

리오넬로 벤투리, 김기수 譯, 「미술비평사」, 문예출판사, 1989

린다 노클린, 권원순 譯, 「리얼리즘」, 미진사, 1986

마이어 샤피어, 「폴 세잔느」, 중앙일보사, 1991

모리스 세륄라즈, 최민 譯, 「인상주의」, 열화당, 1993

베르나르, 박종탁 譯, 「세잔의 회상」, 열화당, 1979

보나프 파스칼, 송숙자 譯, 「반 고흐」, 시공사, 1996

세이츠 윌리엄, 「클로드 모네」, 중앙일보사 1991

신중신, 「그 불꽃 그 생애」, 프리미엄 북스, 1995

에드워드 루시-스미드, 이대일 譯, 「상징주의 미술」, 열화당, 1993

우도 쿨터만, 김문환 譯, 「예술 이론의 역사」, 문예출판사, 1997

월터 파크, 「오귀스트 르노와르」, 중앙일보사, 1991

정숙자, 「오딜롱 르동」, 열화당, 1981

최승규, 「화가들의 꿈과 사랑과 그림」, 시각과 언어, 1994

폴라첵, 최기원 譯, 「빈센트 반 고흐」, 정읍문화사, 1990

호세 구디올, 「프란시스코 고야」, 중앙일보사, 1991

Alexandrian, *Seurat*, Paris, Ed. Flammarion, 1980

Barletta R. (etc), *Le post-impressionnisme*, Paris, Ed. Rive-Gauche, 1981

Carr-Gomm Sarah, *Seurat*, London, Studio Editions, 1993

Dictionnaire de la peinture, Paris, Ed. Larousse, 1989

Distel Anne (etc), *Renoir*, Paris, Ed. Réunion des Musées Nationaux, 1985

Dorival Bernard, *Histoire de l'art, No IV*, Paris, Ed. Gallimard, 1969

Durozoi Gerard, *Toulouse-Lautrec*, London, Studio Editions, 1992

Eugenio Busmanti (etc), *Histoire Universelle de l'art*, Paris, France Loisirs, 1988

Fermigier Andre, *Millet*, Genève, Ed. Skira, 1991

Gale Iain, *Corot*, London, Studio Editions 1994

Lassaigne Jacques, *Degas*, Paris, Ed. Flammarion, 1994

Leymarie Jean, *Van Gogh*, Genève, Ed. Skira, 1989

Reid Martin, *Pissarro*, London, Studio Editions, 1993

Rouart Denis, *Degas*, Genève, Ed. Skira, 1988

Shanes Eric, *Turner*, London, Studio Editions, 1992

이야기 근대 미술사

초판 1쇄 인쇄일 | 2001년 8월 10일
초판 1쇄 발행일 | 2001년 8월 14일

저 자 | 정금희
발행인 | 유창언
발행처 | 집사재

출판등록 | 1994년 6월 9일
등록번호 | 제10-991호

주 소 | 서울시 마포구 서교동 449-39 아산빌딩 401호
전 화 | 335-7353~4
팩 스 | 325-4305
e-mail. pub95@chollian.net

ISBN 89-86190-61-3 03600
값 12,000원